百家楷书赏析

郗吉堂 著

花山文艺出版社

河北·石家庄

图书在版编目（CIP）数据

百家楷书赏析/郗吉堂著.－石家庄：花山文艺
出版社，2023.7
ISBN 978-7-5511-6539-6

Ⅰ．①百… Ⅱ．①郗… Ⅲ．①楷书－法书－
鉴赏－中国 Ⅳ．①J292.113.3

中国国家版本馆CIP数据核字（2023）第014528号

书　　　名：**百家楷书赏析**
Baijia Kaishu Shangxi

著　　　者：郗吉堂

策　　　划：李　爽

责任编辑：刘燕军

责任校对：李　伟

装帧设计：书心瞬意

美术编辑：陈　淼

出版发行：花山文艺出版社（邮政编码：050061）
　　　　　（河北省石家庄市新华区友谊北大街330号）

销售热线：0311-88643299/96/17/34

印　　　刷：石家庄众旺彩印有限公司

经　　　销：新华书店

开　　　本：787mm×1092mm 1/16

印　　　张：18.5

字　　　数：230千字

版　　　次：2023年7月第1版
　　　　　　2023年7月第1次印刷

书　　　号：ISBN 978-7-5511-6539-6

定　　　价：118.00元

本书之写作，只为阐明以下观点：就历史形态而论，好的楷书与楷家，必知时代，必为时代，必是时代。

——作者题记

目　录

第三辑　南朝碑帖

第四辑　隋唐楷书

第五辑　宋元楷书

第六辑　明清楷书

第七辑　现代楷书

第八辑　当代楷书

第一辑 魏晋楷书

魏晋时期，钟繇的《宣示表》、王羲之的《黄庭经》之类书作，被目为真书，就是出于隶书，省减波磔而成。后世所见写于木牍之上的汉简，其体态就介于隶真之间。所以，魏晋人物，论书法言真不言楷，直到陈、隋之际的智永也还是在写《真草千字文》。这对认识楷书、楷书形象与楷书精神的发展与流变，并不只是概念使用问题，而是其所见当要更为客观一些。

一、钟繇《贺捷表》赏析

钟繇，汉末魏初书法家。

钟繇真书，世称为中国楷书完体、完形首始之作。依创作规律，事物之变为渐变。新形式的审美因素，只有累积至足够的量，而后才能引发质变，新形、新体才能脱略而出。钟繇之前，汉简作为民间隶书变体已存在，只是此体以简化隶书书法属性而充分保持隶书文字质性，成为当时中下文化阶层应急、应用方便之体。至于钟繇则未必有见。但新的文化时代推动并形成社会文化之变是历史必然，民族的社会文化心理与审美文化心理会以美感积淀形式达于同趣。明于此，即知钟繇变隶之体与汉简在文字—书法发展规律与种类规律作用下，以同一文化异趣（原则）而达于文化（艺术）新境，只是汉简致朴，钟书求华。但钟之华是汉代文字—书法体变之简的简之华。所以，钟繇隶变之体充分保持了汉隶笔画横平竖直的造型原则，但略去波磔的笔画—笔意特征（汉隶此一造型特征在由秦篆脱略而来的文化时代是必要的、合理的文化审美创意与创造之表现，只是随着社会—文化的时代发展与文字—书法的规律发展所造成的民族的美感进步，才成为一种装饰性的书体——字体类别特征，并以此成为文字—书法与社会、历史同步前进过程中于字体形式方面首先关注的审美审视对象）。当然，钟繇的笔画造型省略处，已远出于汉简的"直露"与直接，而代之以含蓄笔锋的圆浑之态，以保持单个笔画的造型完整及笔画与笔画相互衔接或比邻关系的自然、合理，以形成自然、一致笔画关系下字体形象、形式、形态的和谐与统一。是故，整体观瞻《贺捷表》，以为此作尚无后世称颂的艺术美刻意处，只是以一种喜悦之心，写一篇实用性文字，展现一种轻松的形式审美心态：自然的，也是平淡的，但也有规律性，即节奏——齐整中的变化之意。当然，它毕竟是由隶而真，因此新意频频，旧意则依然依稀，但味道毕竟大不相同了。

魏钟太傅贺捷表原本

臣繇言戎路兼行履险冒寒徒
以无任不获扈从企俟所愿情
有寧舍即日长史逞充宣示令
命知征南将军运田单之奇策
愤怒之师与徐晃同势并力掎
讨表裹俱进应时克捷战灭山
遂城帅关羽已被天刃傅方反
覆胡备徇背恩天道福淫不终
命奉闻嘉喜不自胜堕路
笑踊跃逾豫臣不胜欣庆谨拜
表因便宜上闻臣繇诚惶诚恐
顿首顿首死罪死罪
建安廿四年闰月九日南番东武亭侯臣繇上
敬道　萧啓
庚盾吾

《贺捷表》全部

二、钟繇《宣示表》赏析

钟繇名帖。书载，晋室南迁，王导渡江，不携他物，独袖此帖，后传与右军，其妙趣达处，及于一代书风。较之《贺捷表》，《宣示表》作为新体、新法的形式特征和美感表现已臻于完备，真书造像、造意的稳定感，结构的合理性与平正度，显明且著实。且其用笔主朴实，运笔重舒展，由是书象、笔势起伏有序，笔意连接绵远，于字势之外有圆浑朴茂之象，丰盈充实之态。只是钟繇不能离开字义、字象太远，但他确是于字义之外别为字象，字象之上别立新意。至此，汉隶醒神醒目之相已转换为醇厚宽博之意，《贺捷表》中尚存的隶笔、隶意、隶趣也都化形为真书简单、明快、直接的笔画特征，即创造了体现真书笔、意、趣的形式与形式感因素，以实现真书法度与意象美的统一。中国的汉文字与汉文字书法，作为观念形态的创造物，也是客观存在的反映形式。古汉字在甲骨文、金文阶段都保持高度的象形质性。后越篆而隶，象的意味被逐渐地抽象化、理性化、凝固化，由是汉文字之字义则由象形而表示转变为以笔画、笔顺为规则的理式符号。这种替代的历史必然性是有的。但钟繇作真书，对汉文字书法中的象的意味深有眷恋，故有"每见万类，皆画象之"（朱仁夫著：《中国古代书法史》，北京大学出版社 1992 年版），即取客观事物，主要是自然事物之象的意味入书法之象。以此，钟繇为真书形象和形象美确定了一个审美新形态。这是一种类的记忆，而钟繇以一形式而兼及技法之在与意象之在，其文化感知力与艺术思维力当是时代的卓见。

尚書宣示孫權所求詔令所報所以博示
逐于卿佐必冀良方出於阿是彥昔橫
言可擇郎廟況統始以疏賤得為前恩橫
所眄睹公私見異愛同骨肉殊遇厚寵以至
今日再世榮名同國休戚敢不自量竊致愚
慮仍日達晨坐以待旦退思鄙淺聖意所
棄則又割意不敢獻聞深念天下今為已平
權之委質外震神武度其拳拳無有二計高
尚自疏況未見信今推款誠欲求見信實懷
不自信之心亦宜待之以信而當護其未自信
也其所求者不可不許許之而反不必可與求之
而不許勢必自絕許而不與其曲在己里語
曰何以罰與以奪何以怒許不與思省一示報
權疏曲折得宜神聖之慮非今臣下所能
有增益昔與文若奉事先帝事有數者
有似於此粗表二事以為今者事勢尚當有
所依違願君思省若以在所慮可不須復

《宣示表》全部

三、山涛《侍中帖》赏析

山涛，西晋书法家。

山涛与嵇康同为"竹林七贤"人物，只是后世因为嵇康缘故而名声有差。但他这人其实品性还不错，作为当时的吏部一把手，他向朝廷推荐了好多官员，个个都很称职，可知其人深有识具。由人而文而书法，山涛也有令人醒目之处。山涛书法，依时序论，在钟繇之后、二王之前，是西晋前期真书初生端倪之时。然《侍中帖》中，山涛的字，求工正，求工稳，求心定，求心静。字体疏朗，结构宽松，纵式体态，清爽从容。显然，山涛的字，很容易让人感觉到他的书法功力止于单个字的单象美。他的笔画圆润，丰姿，亮丽，不拘束，有气度，甚至有些时候还显得很漂亮。这与侧笔之用是有关系的，但也有技巧之用，即不使锋芒外露，而是略按笔以顿以示丰厚之意。直到东晋中期，这种笔姿笔态仍很盛行，乃至成为一种基本的真书笔式。山涛的单字美表现出他对笔画造型的重视。因为字体疏朗，及每一笔画都要在一定笔画情景中达于单体性表现的圆满，所以山涛也表现出对笔画关系的关注。他试图把笔画关系同字体造型结合起来，以使所有笔画作为形式因素都获得自己应当拥有的最佳存在。但这在山涛很难实现。因为此时的真书尚处于时代审美精神寻求自我表现时期，形式的内形式更多地冲击着并不成熟的形式的外形式。但山涛以自己的努力，实践着也探索着时代审美的阶段性要求。山涛的字止于单体字，他对行的审美要求尚是不自觉的、浅层次的。

崔谅史曜陈准可补吏部
郎诏书可余此三人皆众
论所称谅尤贤止少华可
似毂教虽大化未可仓卒风
尚所勖为盖者多臣以为宜

《侍中帖》局部

四、卫铄《稽首和南帖》赏析

卫铄，东晋女书法家。

卫铄即授王羲之《笔阵图》的卫夫人。《笔阵图》为卫氏深彻深悟的真书法要，浅释为笔画样式，学书者所见止于表可得一模样，洞达则为书法即人生，笔墨为天地。王羲之处于乱世，每以将士之姿感慨笔触笔意，其师徒之心，可谓灵犀有通。后人解王，若只知遒媚、飘逸，不知通达，是小了右军心态。当然，若解卫夫人书，只见"碎花"，不见天趣，亦是逊于妇人耳。卫铄天趣，不是风花雪月，而是"千里阵云""高峰坠石""崩浪雷奔""万岁枯藤"，气象恢宏，惊天裂地，阔大、激荡的伟力、伟岸、伟在，化入心态，涌入笔底，才有那经典式真书笔画，如帖中的横画、竖画、磔画、点画，传至右军父子，成为其后几百年间的笔画范式。当然，卫铄的典范笔画，在其前钟繇、山涛的笔下亦有所见，说明这是民族美感的历史积淀。而经过卫氏释象、解义，进而形成比较完整的汉字书法笔画示义图谱，及典型形式于外形式表征下所必有的通过内形式而获得的对客观存在的美学概括与艺术表现。书法同所有观念性事物持有同一生成法则，生于心而行于气，外化为形。只是心若无物，步人之尘，则就创作论而言，不免成为春天的蚯蚓。所以，卫夫人诫弟子，首要之义为书象即心象，心象即天象。天象何在？天地万物，自然有成，风云激荡，地摧山崩，大物象催发大气象，凝聚于心，发之于情，动之于气，笔画意象，焉不生动？因此，卫氏夫人书法，笔画与笔画关系，外示温婉而内蕴强大。毕竟有时代之痛，这会成为她的一个长长的梦——中国书法的意象美，沉淀的就是一代又一代人的感受。

吐三逼人筆勢洞精字體遒媚師　有一弟子王逸少甚能學衛真書　著詩論草隸通解不致上呈衛　學規摹鍾繇遂應多載年廿　遂不得興師書耳但衛隨世所

五六

《稽首和南帖》局部

五、王羲之《乐毅论》赏析（一）

王羲之，东晋书法家。

晋室南渡，文化南播。王与马共天下的政治格局，士族集团的强势崛起，造成社会结构的松散化，推动中国古代社会于汉王朝的中央集权制结束之后的又一次人文思想的解放。与先秦时期的诸子百家不同之处，是这次解放以人的觉醒为题旨。王羲之的书法，以线条形式，凸显着一种自由的、时代的，当然也是民族的感觉、审美感觉与审美意识的完形。应当说，王羲之的感觉是自我感觉，他的审美感觉也是自我感觉到的审美存在与感觉形式，那线条是他心中流淌着的情感的河与意识的流。尽管线条是抽象的，但表示着笔画、笔顺意义的线条形式，更确切地说作为线条形态，在传达着一个具有强大审美主观性和审美主体精神的审美判断（也包括社会判断）与审美追求（也包括社会追求）。如此而言，则王羲之的书法形态、线条形式，也可称作一种人的自我意识觉醒的觉醒形式。是的，它需要为了字、字形及字义传达而存在，但字、字形、字义所本乃是人之为类的最基本的，也是高级的存在形式，即人的社会化存在。而这种存在的典型形式，也就是在"人"的规定性要求下，它必须是个别的，即个别意义上的"人"的自我存在形式。王羲之的书法线条，作为具有确定意义的书写内容和不确定意义的美感展现的统一体，其作为观念形态内容之一的书写内容虽然随着社会演变而被历史淡化，但同样作为观念形态内容之一的书法形式却随着人的发展与人类社会的进步而成为人的感觉形式和美感积淀内容。王羲之《乐毅论》的前身后世，说明形式审美是时代的，美感具有时代性。当然，固化的美感形式是客观的，它以抽象性而成为历史化了的形式。

《乐毅论》局部

六、王羲之《乐毅论》赏析（二）

晋字尚韵，历来是书法欣赏共识。但此说所指为行书，至若真书，似无此雅说。然晋代虽为真书初起，其形态亦不俗。王羲之《乐毅论》字象齐正方整，体态静雅疏淡，故有钟繇《宣示表》之伟岸气势，阔大襟怀，更别有清爽隽秀笔风，宏远闲散情致。由是，在钟繇真书中尚不能尽免的隶书特征及笔意、笔趣之残留存在，至此则荡然无存，一代真书新体由逸少逸笔下逸出，风行水上，千古一意。右军作此，其至妙处，窃以为不是由习钟繇笔法入手以亦步亦趋，而是由把握真书精神，以解形内三昧，即现代美学所指称的真书形式的内形式入手而展新姿。在书法，作为构成形式、形式美的重要组成部分的内形式是时代精神与时代审美精神，是审美主体的主体审美精神，包括艺术个性。所以，内形式是书法形式中最具活力的活性因素，可以充分展现书家的创新意识与艺术创造力。在王羲之笔下，真书新体笔画跳宕多姿、纵逸洒脱。作为字体结构主体部分的横笔画，也包括横意显明的笔画，横向拖长，且笔画两端落笔与收笔处，锋态姿丰，而中间部分，锋态以较细而呈现体健。竖笔画亦如横笔画的表现力，只是质性深蕴，矫健出锋。以此为规则，上下结构的字，多取纵式；左右或左中右结构的字，则横向稍宽；独体字，则体格稍小。由此形成《乐毅论》笔画形态、笔画关系，及单个字的局部与局部之间、单行的上下字之间、多行字的行与行之间，虽字各为格，但揖让、迎送、呼应之意于笔态间显明显现。所谓飘逸洒脱、风神潇散之类谀词所标榜的意趣，于不知不觉间浮动于笔墨之间。而钟繇的笔气墨意，则去之远矣。

信以待其弊，使即墨莒人顾仇其上，愿释干戈，赖我犹亲，善守之智，无所之施，然则求仁得仁，即墨大夫之义也，任穷则从微子适周之道也。开弥广之路以待田单之徒，长容善之风以申齐士之志，使夫忠者遂节，通者义著，昭之东海，属之华裔。我泽如春，下应如草，道光宇宙，贤者托心，邻国倾慕，四海延颈，思戴燕主，仰望风声，二城必从，则王业隆矣。虽淹留于两邑，乃致速于天下。不幸之变，势所不图，败于垂成，时运固然。若乃逼之以兵，劫之以威，使燕齐之士流血于二城之间，侈杀伤之残，示四国之人，是纵暴易乱，贪以成私，邻国望之，其犹犲虎。既大堕称兵之义，而丧济弱之仁，亏齐士之节，废廉善之风，掩宏通之废，弃王德之隆，虽二城几于可拔，霸王之事，逝其远矣。然则燕虽兼齐，其与世主何以殊哉，其与邻敌何以相倾，乐生岂不知拔二城之速了哉，顾城拔而业乖，岂不知不速之致变哉，顾业乖与变同，由是言之，乐生不屠二城，其亦未可量也。

《乐毅论》局部

七、王羲之《黄庭经》赏析（一）

历史哲学的现实性与宗教教义的虚拟性，作为书法创作书写内容对艺术表现与审美感觉的引导或暗示，引发王羲之的《黄庭经》较之《乐毅论》，笔画更纤细，笔气更温润，笔势更柔顺，结字更疏淡，字式更随意，体态更自然。总之，没有火气，没有纠结，没有迟滞，没有沉郁，当然也没有窃窃自喜。所有的存在，一切的一切，都是不期而至，随缘而遇。何为缘？缘而不缘，无缘为缘。确然，点画之间，似接不接，似连不连，不肯作态，也无刻意。笔锋到处，墨迹显处，圆则自圆，显则自显，力随气走，气随心生。心为何物，状天地以为形，格万物是为序。于是，右军作书，心动笔动，笔下多姿；性清气正，气正韵生。此韵何物？墨之流彩，笔之律动，其存于笔墨之中，显于笔墨之外，为实中之虚，虚在实中，由笔画状态、笔画关系、笔墨关系所呈现的隐显之变、有无之变、明暗之变、疾徐之变、进退之变、显露之变显现；且它显现的不是状态（状态可为有定），而是状态的味道（味道是为无定）。如是，右军之为《黄庭经》，当有神力以助，当为神来之笔。此神不在虚无，不在妄诞，只在书写内容对书家心情、心性、心境的清洗，去其俗念之尘垢，还其清澈明净之所在。而为书，不言书写内容，只言笔墨表现，虽是为了形式，也是俗念，是功利心之显现。而右军作《黄庭经》，既已走出前人藩篱，已为创造之物，焉何不为表现，不为求之形式？盖为右军笔墨有师，其师者天地也，万物也。万物之态之所在，乃天地之道也。天地之道，在在佳境，自然无隔。故右军为此书，心与道同在，人与天地同在，是道外无己，心外无身，故虽为笔墨，不见笔墨，是心在物中，心物优游。

黄庭経
上有黄庭下関元後有幽関前有命門嘘吸廬外出
入丹田審能行之可長存黄庭中人衣朱衣関門壮籥
盖两扉幽関侠之高巍々丹田之中精氣微玉池清水上
生肥靈根堅志不衰中池有士服赤朱横下三寸神所居
中外相距重閉之神廬之中務俯治玄雍氣管受精符
急固子精以自持宅中有士常衣絳子能見之可不病横
理長尺約其上子能守之可無恙呼噏廬間以自償保守
完堅身受慶方寸之中謹盖蔵精神還歸老復壮侠
以幽関流下竟養子玉樹不可杖至道不煩不旁迕
靈臺通天臨中野方寸之中至関下玉房之中神門戶

《黄庭经》局部

八、王羲之《黄庭经》赏析（二）

　　毛泽东二首长词《沁园春·长沙》与《沁园春·雪》，处有我之地，显无我之境，其大器、大度、大象，千古无二。大凡创造者，皆如是，不肯拘于一己之我之所在，却致力于化形万千，寄相众在，所谓如来是也。右军走过钟繇，立真书形象，以成其为类。此之所以可为类之处，尽在右军所造之象，是有规矩，则立象以存；是无规矩，则得形于自然。右军大度，心与万物通同，尽知天理所在，因而既当为类，则归一，守一，此为质；又既已为类，则其因为类而自在，而此自在即性之本在。哲人曰"万类霜天竞自由"。右军写真，为中国汉文字别添一字体，此体以技入道，以道为法，以法而境，是由技之道而达技之境。此境，在笔画之态，在显示笔画之态的笔画特征，在笔画组合和笔画组合关系，若相近、相邻、相异，是依序，是有序，是是处为序，如此之造最为畅达，和谐。《黄庭经》中，笔画特征取势自然，取态自在，因此无因生硬笔锋而招致笔画特征刻意为之之处。这种行之所行，止于当止所表露的足以说明右军之技与技之道本于物之性，即笔之性与笔锋之性，也本于中国汉文字造像、立体以为类之类本性，包括写真则以方正整理笔画、笔画样式、笔画特征、笔画关系等所展示的真书类特征与类本性。源于此，右军注意笔画与笔画之间的连接、衔接、比对，每取自然契合，以展现不经意的妙相、妙意、妙趣。西方哲学说：存在即合理。此话隐有强势的意思。右军之《黄庭经》造像原则也深含东方哲理原则，即天地为大，自然为上，不经意的技法形态上升至美学原则，是取法自然。由此，又引发中国汉文字——汉文字书法的又一基本类特征，亦可称为类本性的意象审美。

既是公子教我者明堂四達法海源真人子丹當我前
三關之間精氣深子欲不死脩崐崘絳宮重樓十二級
宮室之中五采集赤神之子中池立下有長城玄谷邑長
生要眇房中急弃捐淫欲專守精寸田尺宅可治生繫
子長流志安寧觀志流神三奇靈閒暇無事心太平
常存玉房視明達時念大倉不飢渴役使六丁神女
謁關子精路可長活正室之中神所居洗心自治無敢歇
汙廬觀五藏視節度六府脩治潔如素虛無自然道
之故物有自然事不煩垂拱無為心自安體虛無之居
在廉間寂莫曠然口不言恬惔無為遊德園積精香
潔玉女存作道憂柔身獨居扶養性命守虛無恬惔
無為何思慮羽翼以成正扶疏長生久視乃飛去五行

《黄庭经》局部

九、王羲之《黄庭经》赏析（三）

　　意象审美乃右军真书令人醒目之处，《黄庭经》尤以清秀中见灵动为其所长。书法之为字，犹如绘画之为形，俏与不俏，不在析理，只存感觉：像于象而达于性。性之于人为类本在，有清浊之分，而其清者上达于天，为文则雅，故正行者其性不拘其心有灵。有晋一代，右军以性清识雅著称，故《世说新语》赞其"翩如游云，矫若惊龙"。如此高岸，为书脱略形似，直达精妙，直取天姿，当是必然。《黄庭经》中，笔画长短斜正，字体大小纵横，大体守一，终不从一，俱依字形之内蕴，各存天机，各为生机。又因为汉文字造字之远意，及人类认知之规律，各为个别之文字，又在书家艺术思维与文化心理作用下，其原本为同理所作用而形成的象的积淀又重新复苏，乃成灵气相通之生命形式。所以，《黄庭经》造像，字相同，形不同；意相近，趣有异；上下之间，大小之间，是整齐，也是参差；是疏离，也是勾连。如此错综叠加，往返蕴积，一些突出的、较具普遍性的笔画特征、结构特征、造型特征，以鲜明的个别性而形成一种与较实的笔画关系不同的纯粹作用于情感的审美关系。审美关系基于笔画关系又是对笔画关系的质性与格调的概括，其结果是形成一种抽象的审美感受。这种感受，说抽象，又似是具体的；说具体，又没有确切特征。就此言之，近乎《老子》的"道"。而王羲之作字，恰是于此虚实有无之间所看到、想到的是未在当在的"象"。卫夫人授右军《笔阵图》，是把笔画意义上的"点"视作"坠石"，竖作枯藤、横作流云等。这是把书法的形式因素与自然事物、自然现象的自然特征从造型意义上联系起来认识的。右军《题〈笔阵图〉后》，则把纸作战阵，笔作刀枪，书家为统帅军队的将军，也是强调书法创作中积极的形象思维活动充满了想象与联想，是对客观存在的反映，体现了主观审美与客观现实的关系。可知右军作字，其运笔，其造型，是浮想联翩，寄托无限。

《黄庭经》局部

十、王献之《洛神赋十三行》赏析

王献之，东晋书法家。

羲之献之，虽为父子，然由人而书，颇有异趣。羲之故事，东床坦腹；献之故事，去旧迎新。此为琐事，不必及人，却也及人。羲之坦然人生，淡然世事；献之则不舍进取，不避红尘。由人而字，羲之作《乐毅论》《黄庭经》，用笔内捵，笔力内蕴，字势含蓄，字象沉稳，运笔于虚实之间，行气于沉降之间，故作字心有定，定于静。献之气宇轩昂，神采飞扬，故《洛神赋十三行》用笔外拓，造型外展，笔力饱满，喜形于色，字有欹势，不惧倾覆，笔势飞扬，不肯拘束，笔画拖长，力尽乃止，字象舒展，尽写胸臆，结字舒朗，了无余意。所以，献之真书，潇洒亮丽，清爽明快，刚劲俊美。其笔画质感，以单象美论之，色、形俱佳，光彩耀人，唯内蕴不及其父，属于张扬不避有过的高调人生者列。献之结字，诚当嘉翊，左右结构，相从相随，不卑不亢；上下结构，式正形顺，轻重相当。故以笔观字，以字观书，体态大方、雅致，可称放得开，也可称合得拢。由此，其字象美确有让人心动之处，但亦当说明，此令人心动之处在字表，即着意表现之下，而耐人寻味的余意则少了些。与其父相比，其余味有寡、薄、淡之特点。再，献之结字，局部与局部之间，缺少相向聚力合力之处，故字少重心，此或亦可谓之为形式是徒为形式耳。右军时代，人性觉醒与创造性是联系着的，即使陶潜，挂冠不为官不为"出世"，而是换一种生活方式，"种豆南山下"同样是与"士族"之流不一样的"入世"人生。到献之一代，由"士族"少年贵胄标举的"人性觉醒"表现为"读《离骚》，痛饮酒，不做事"的浮浪风气，这是垮掉的一代。献之真书，预示着一个时代的人文精神在经过百余年的岁月销蚀后渐行渐远而达于抽象存在的极致。其下者不可言之。此意，在《洛神赋十三行》"原石"拓本中，表现更为明显。

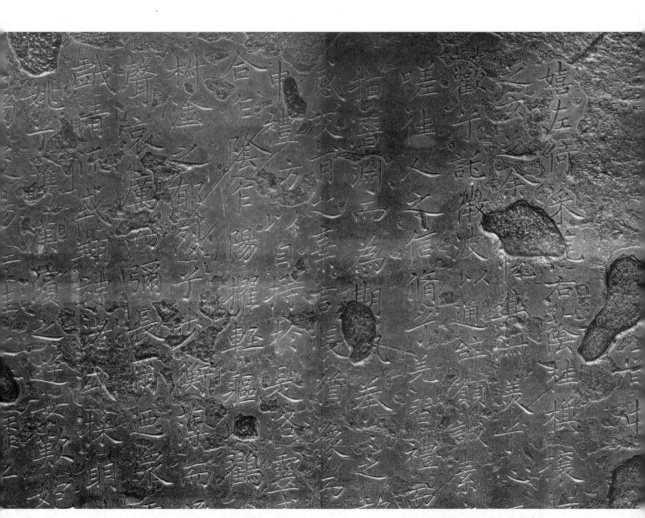

《洛神赋十三行》局部

十一、郗鉴《灾祸帖》赏析

郗鉴，东晋书法家。

书法作为门类艺术形式，在一定社会历史时期或一定历史文化阶段，会呈现基本一致或相近、相似的艺术倾向性与美学品格。郗鉴《灾祸帖》亦然，其魏晋中前期真书普遍具有的自然散淡、风神雅远之特点甚为明显。《灾祸帖》不是为真而真之作，故其结字与用笔，虽略带行意，却可尽见其时真书作应用性字体使用时的风范与精神。郗鉴作字，心态宽博，气势宏远，故其字于结体雄伟开张，疏离爽朗，颇有笔气虽傲岸，笔力虽刚健，笔势虽外扬，却每能于点画作态，转折造意，以创造足以产生对冲力度的形式因素与特征。如此笔意，足以中和字象力场，足以平衡字式美感存在，以形成笔墨关系互动，从而疏阔中有向心，雄肆中有沉稳。如"堪"字，结体的局部体量有大与小、多与少之悬殊，表现上也有强势存在与弱势存在之别，但要义在左偏旁第三笔画取式，足以一展避让，再展勾连，妙造全境。还有"念"字的第一、二笔画，"奈"字的第一、二笔，"未"字的最后二笔，"鉴"上下结构中下半局部的第一、二笔等，都制衡单个字的整体结构，也制衡全篇结构，这造成郗鉴字象虽气势充盈，神采焕发，却于字象之外，又有书家气场，即书家心象大于作品字象，作品笔力小于书家心力。此大此小，不为表现或书写不足，而是民族文化心理中重要架构内容之一的含蓄。含蓄是隐忍，是大度，也是引而不发。近人诗句："留得子胥豪气在，三年归报楚王仇。"写几个毛笔字是报不得仇的，但留点儿豪气在笔之外，不使形式或形式感因素张扬到极点，总是道中高手。

鉴顿首顿首奕祸无常奄

承遘难念孝性䓁舆黄

剥不可堪朕奈何奈何

望远未缘叙䒑以增酸㦲

鉴顿首顿首

《灾祸帖》局部

十二、郗超《远近帖》赏析

郗超，东晋书法家。

此帖，亦可见真书成型早期的理念与特征。其中，"无"字之第七笔长横笔画，侧锋顿下，于横向略示抬升之意以拖开，终止于顿而收笔，其造势、造意、造型与右军《黄庭经》中诸多如"不""六"等的长横笔式无二，洒脱且干练，简爽且明快，味道醇厚，意趣丰赡，审美感很是强烈，说明在魏晋这一中国古代社会人的自我意识觉醒的重要时期，坦荡自我，剖白襟怀，求之明净乃为人为书意趣所在。但坦荡者并不简浅，剖白者并不简陋，只是风行水上，求之自然，练达，在超与右军、卫铄皆然。这是一个书法文化时代的共同特征，是一个时代的审美收获。郗超帖中诸字的"杰"笔，如"超"字左半局部的最后一笔，"远""近"二字的最后一笔，"定"字的最后一笔，与《黄庭经》中的"之""通""道""送"等字的"杰"笔特征非常切近，甚至类同，都是在以丰姿清神表示着自信。中国书法意象之在，在于方块汉字是图示架构，其内化于心，是为心象；外示笔墨，是物化为形，每一笔画都有象的意味，都是完整象形象的组成部分，只是各人源于心性而对象的存在感受不同，故观念外化，象有别意。但同一书法文化时代，象因书家审美个性有异而有异，然属于时代的审美原则不会有异，这就是郗超与右军用笔同式。又如竖笔画，郗超所写的"超""者""远""传"的第二笔，"耳"的第三笔，"州"的三竖笔等，体态自然，圆润饱满。右军《黄庭经》中多有此类笔画。虽然，右军作此是纯粹真书笔速匀称以行，郗超带行意笔速有变化，但笔画的单象立意与造型非常相近，说明魏晋时代书法用笔求简不求繁，求达不求滞，形式固然要美，但表达字义为第一要义，所谓畅达人生、快意人生是也。

超言远近无他说当异闻

者定虑耳云暇鲁归顾不

知审不王江州为宗正似已

前所传者虚妄耳梁同自

自啟超言

《远近帖》局部

十三、谢安《六月帖》赏析

谢安，东晋书法家。

一帖百字，两种字体并用，其时代特有的书法文化信息于此可窥得一二。它至少说明，后世称作楷体的新字体，彼时对属于社会上流阶层的文化精英（同时也是政治精英）产生了极大的艺术与审美方面的诱惑，以至本当欲疏离，偏生出别意，神差鬼使，也要写出几个新体字。以此是知，二三百年后的楷书，于东晋中期，尚不具完全的、独立的艺术形态、美学格调、文化价值，是仍然处于完形时期，仍然处于与时俱进的历史文化进程中。所以，观念性存在与观念性存在的物化、固化、外化形式在过程与形式上应该是一致的，前者是动态的，后者则以静态化形式凝固动态化的事物，二者哲学意味深长。因为，只有前者，则无事物；只有后者，则无本在。因此，论事物之客观性，需要探知事物之规律与本在，把握其作为存在的连续性与阶段性。因此，由隶而真，由真而楷，这个过程还是不要忽略为好。谢安此帖，自第四行起，多字取真书写法，也可说是纯粹意义上的"晋楷"格调、意趣。"六月"一行，除"恐"字是行体，其他均可作笔速稍快的真书——前楷体来认识。其下诸行亦多为个性化了的与时代化了的"楷"前体——真书之作。它们同今人观念中的楷书区别在于，一千六百年前的真书家们只是在为一种新字体而表示着浓烈的兴趣和纯粹的审美感受，并无为着后世的楷书理念或理念中的楷书范式而求索的意思。所以，在谢安，真书的写作其实是很自在也很随意的：没有所谓的范式（法度）拘束，一切都是为着心仪的笔墨流转。对晋真书家们而言，这就够了。是的，陶渊明有一句话说得很好："欲辨已忘言。"

《六月帖》局部

十四、庾翼《故吏帖》赏析

庾翼，东晋书法家。

又一不足百字奏章，真、行、草三体并用，更何况文起于皇亲国戚之手，若之于隋唐以下历代王朝，焉肯不以藐视朝廷论罪？是知魏晋时期的人的自我意识的觉醒与思想解放，至少使上层精英文化者流大体可以"随心所欲"的了，——只要不类似王敦那样明夺司马氏江山，那都好办。至若书法，东晋一朝，庾氏一门不可小觑。论及此帖，一点一横，一磔一掠，其光鲜亮丽，何逊于二王？不言其草字牵连勾扯，横出若利剑划空，滑下若飞流灵动；不言其行书神态自若，笔意千秋，气韵天成；即使其真书，也是气度雍容，清正淡定。其结字，疏也可，离也可，求正则宽博，求欹则密集。宽博者，笔气充盈，神随意走，笔随意行，求灵动于自然，求端容于心正。密集者重局部意趣，局部与局部之间又互为意趣，整体上笔画关系紧密，这是二王真书都不曾有的笔意。又由于庾翼注重欹侧生势，所以他的真书结构不再平淡，不再单一，而是于不经意间表现着互动意趣。富有时代美感的侧锋笔式，虽然笔意简薄、清纯，但在人性质实简朴的魏晋时代，这种笔画样式同时也显示了那个时代美感趋向：简爽率真，散淡自然。此一如王维的"行到水穷处，坐看云起时"。是的，每一个人都无法逃脱时代的宿命，那一种文化氛围，就是历史的烙印。

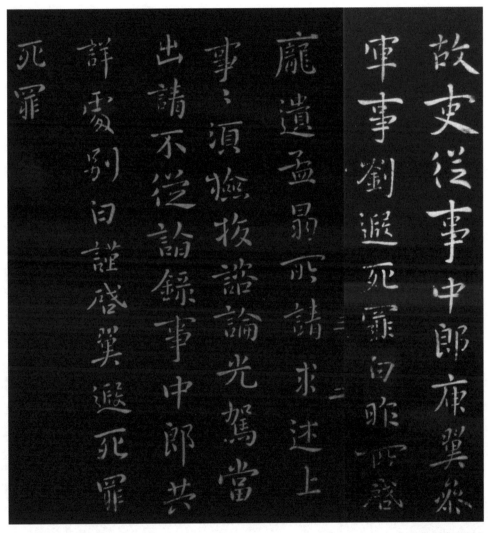

故吏从事中郎庾翼叅
军事刘遐死罪白昨西
庞遗孟晶前讑求述上
事：须瘉敀谘论光驾当
出讚不従诣录事中郎共
详豙别白谨惑启翼遐死罪
死罪

《故吏帖》局部

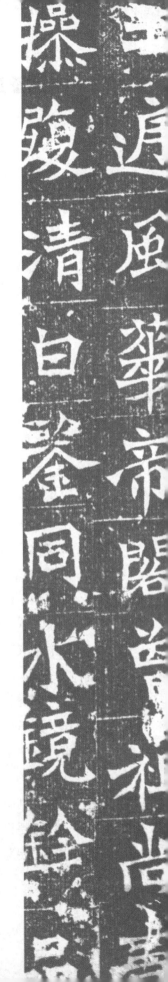

第二辑　北朝碑刻

北朝碑刻主要指书史通称的魏碑，此处以字风相近故也包括东晋后期见于西南边陲的《爨宝子碑》，与稍晚的南朝刘宋时期的《爨龙颜碑》。晋室南移江南百年间，帖学大盛，而北方则空空如也。列名十六国序列的前秦政权，存世四十年；而北魏拓跋氏政权自立国至《元桢墓志》出亦历百年，其间岁月漫长，竟无一砖半瓦文字痕迹可陈，可知是时之北方，人心无古，人世苍凉。可知文化之在需要社会安定，但也不必然止于社会安定，它更需要的是社会对存在与文化存在的感知。当然，此前二百年，北朝也不会无文化幼芽，只是文化在民间，其成长多有艰难。

十五、《爨宝子碑》赏析（一）

　　东晋后期西南边陲的《爨宝子碑》，风神风貌、笔法特征类近后来出现于北方的魏碑体，而远于风行东方的帖体，这很耐人寻味。就形式特征和形式审美论之，《爨宝子碑》自为其趣，与真书风神并无相及。真书为体，本于前已具备的笔画求横平竖直，结字求均衡、方正、和谐的草隶（汉简）为本，并且依靠毛笔锋态而使笔画形态、字体形态圆转婉约，工整雅致，以见书家文化心态。但《爨宝子碑》用笔求方，这几乎是后来问世的前期魏碑书体的共同特点，以见拙，见古，见质，见朴。这近于隶。汉隶体虽多波磔，但本象主静气，那是因为汉文字走过甲骨文、金文阶段的种种被动形式之束缚，至汉隶所求是本体的解放，即形式的轻松。轻松少动，且舒展，故为静。《爨宝子碑》求象于隶，因此笔画起始与收笔之处，虽每欲予以流连，仍不能改变主体笔画为隶的迟、缓、简、直的基本美学特征，即以公元 4 世纪末的文化心态与审美心态，钩沉古老的文化记忆与美感积淀，以唤起文化的认同感与归属感。至于用倒三角形的点画比对是时已经出现的"真书"点画的正三角形样式，说明此样式有篆书意味，而魏碑本体架构原则之一为"八篆二隶"，更说明走向未来是所有观念形态形式创造者们的共同本愿，但理想化的未来形式对所有的观念形态形式创造者们来说都是不确定的。因此，《爨宝子碑》的书丹者如果确知东方的书法新象但不予取，说明他的书法审美认知与积淀，不在飘然之新，而在深根持重。所以，他心仪的书象，是庄严静穆，大气浩荡。于此可以说，静气书象，有生命意识存在，以寄托希望与希冀。在这个意义上，当汉文字为着文字发展规律与社会发展规律作用而需要创造新的字体时，当汉文字书法为着汉文字发展规律与书法发展规律的作用而需要创造新的书体样式时，这种历史的使命会同时多点爆发，且各有特点，最终则是百川归海。同此，王羲之之外，焉何无王羲之？《爨宝子碑》，是古代边民为民族审美文化建设做出的具有独特意义的文化贡献。

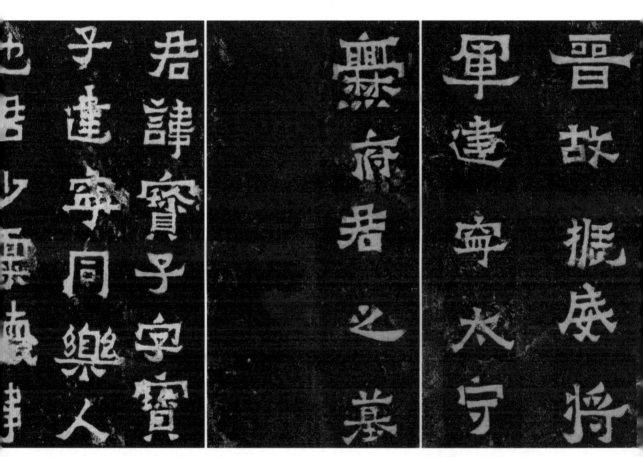

《爨宝子碑》局部

十六、《爨宝子碑》赏析（二）

　　《爨宝子碑》字体造型由多种形式因素和形式感特征构成，体现了书法种类规律作用下书法形式审美的必然变化，是特定历史文化时期文字因应社会发展需要而对书法形式的美学调整。在真书行世二百年后，《爨宝子碑》以异样的形态挺立文化潮头，无疑是在以一种新的内蕴形式补充、补救风行东方的后世称之为"楷书"字体形式气韵、格调与审美之不足。不管自觉与否，既往那种被深沉凝聚的历史文化内蕴是不会轻易放弃的。当东方的真书家无法抵挡二王父子迎合时尚的妍美流变书风时，真书形式于纸、笔关系中无法实现审美自救。而《爨宝子碑》则别立风范，欲于无法避免的时代精神对字体形式审美规定性要求中探讨厚重民族文化与审美的新境。此乃《爨宝子碑》在书法史上足以与风行江南的真书争锋之处，即表现雄强。就笔画特征来说，凡"口"字形者则四角必外张，且笔笔板实，故似方而圆，似圆而方，说近真，更近篆。如"晋"字，第一横画极为板正，第二长横笔画的首尾两端角态上翘，在左上翘角态的下方为圆，在右则于上翘的右上角态的下方又斜向下伸出一角。此状不为近隶，因其形不为波磔；亦不近真，因其不肯于简捷利落收笔处收笔。它的存在只能说是为了重要的笔画造型的形态需要而为。有趣处更在于，两横与两个并列的"口"字的笔墨关系，形成一个有意味的局部组合，其意象审美可以与先秦时期的篆书审美形态相比对。而这一类型的为书家作特定的规律性把握和质性沉淀的笔画样式或特征，构成《爨宝子碑》基本形式特征，形成一个浑然天成的圆的意象审美。如前举"晋"字的上半部分与下半部分的组合，以中间长横笔画的显著突出而在意味上紧密了上下两局部，并以长横画首尾两端的特定造型而形成一个通过联想而必然存在的圆融浑成天象奇图。文字的意义对它来说是次要的，深长的意味是它可以联系到《河图》《洛书》的构图原则与意趣。《爨宝子碑》的字体造型，基本依据这一美学原则而敷衍全篇，进而成为汉文字——汉文字书法向真书方向发展过程中一种与二王所代表的真书审美有所不同的审美努力与方向。

《爨宝子碑》局部

十七、《爨龙颜碑》赏析

客观地说，与《爨宝子碑》处于同一文化区域，并且时间相隔也只有半个世纪的《爨龙颜碑》，其文字的文化元素，书法的艺术元素，形式的审美元素都有较大变化，最突出的表现是刻意性为随意性所取代。一是书家的文化心理更具有时代性，二是艺术表现松弛规则的规定性，三是观念意识中明显增加了自我感觉的因素。凡此，于笔画造型及字体造型上都有清晰显现。几乎所有的横竖笔画，都保持隶书特有的笔画板实性，力度、速度恒一，笔画状态同一；笔画起始与收笔，体现方笔的严整性与齐一性；所有的点画都为三角形，但或倒立，或正立，或侧卧，各有所别。于此是知《爨龙颜碑》以隶立体，成其状态。但隶外之意也是有的，如结字中的横折笔画不再以直角而醒目，而是横竖笔画交汇处横画至末端微意圆转，竖笔画则上端稍外拓以承横笔画斜降而来的笔势，下半稍作内捻以保持承载的稳定感与力度。横折笔画横折处的连笔转折之用于后世人所谓的笔法意义上别于右军真书侧笔运行直笔以下的意味是要更多一些的。还有，"尚书"的"尚"字第四竖画以点代之，而第五笔为横画时起笔则细至横折之后显著变粗，明显是为了突出表现的对比度而为之，但在整体架构包括力、势、态诸形式感因素作用下并不突兀，具有存在的合理性，而其意趣则深及于现代书学美学；而"书"字造型第二笔，长横画自左下取斜而右向抬升，呈动态感，而此笔画初起细微而终于显明，是形式与形式美的变化性特征所在，而该字最下局部，不只有真书笔意，称其含有行意，亦不为过。

如此诸多特征足以说明，从楷体楷法完备的现代楷书艺术学或美学回眸《爨龙颜碑》，称其隶体中有楷意，体现了隶书向楷书的过渡是应当被肯定的认识。但从创作论而言，《爨龙颜碑》书丹之时，并无楷书理式为模仿或造型的范式，书家只是于文字的实用性与书法的表现性的规定性中，以书法的种类规律来满足社会对书法——文字的实用性，和艺术与审美对文字——书法的形式与形式美的规范而展开。展开的形式，在当时是不自觉的，若这

种不自觉后来获得了自觉的品格，那只能是实践的历史选择。

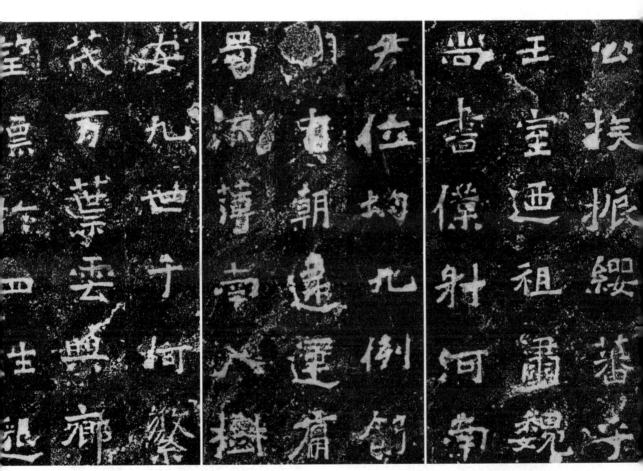

《爨龙颜碑》局部

十八、《元桢墓志》赏析（一）

　　魏碑的崛起，与晋室南渡，书法与文化随着政治中心南迁而造成北方一时文化空寂有关。当然，相对于人才的重要性，民族的或地域的厚重的文化底蕴更具有恒定持久的生命力，因此曾被前政治—经济—文化统治集团排斥于外的民间文化存在，重新钩沉民族的审美积淀，重新聚拢民族的文化记忆。于是，在魏晋政权统治时期初露端倪并惊艳统治上层的真书文化移出中原之后，一种新的并同样被标称为真书，或正书、或八分书的汉文字字体或书法书体横空出世，雄踞中原，以与由中原流出进而流布江南的真书帖体相比对而嵯峨，相呼应而峥嵘。应该说，南帖书风柔媚绮丽，在于那是世族慵懒的文化心态与优裕的经济存在及虚幻的社会感觉的产物，而太多的寂寞与无聊，也触动了他们的类本能的内心回视。而失去社会责任感与历史沉重感的现实存在，他们的自我意识一定是苍白的、无力的，也可以说是柔弱与浮艳。魏碑则上及于隶，再及于篆，苍劲拙重，雄强刚健，气势恢宏，如长空雁远，如斧钺对冲，古朴奇崛，严整从容，是曾代表了统治文化的时尚书风南移之后，沉积、沉淀中原文化故土上的书法形式审美因素的重新萌生。它彰显着强悍、粗犷、不屈和生命的抗争。人是一种类存在，书法也是一种类存在，而书法的类存在一定要体现人的类存在。西南边陲的《爨宝子碑》由古而及于时代，北方魏碑亦由荒远而及于时代，都是因为人是现实的因而是时代的，而蕴积丰厚的文化之根虽干枯然生命力强大，只要荒寂的心灵有足够的空远，就一定能够长出文化新芽。是的，就书法而言，这样的一个民族，它需要"南帖"的优雅，当然也需要北碑的雄姿，因为只有这雄姿，才能表示崇高与伟大。

使持節鎮北大將軍相
州刺史南安王楨
恭宗之第十一子
皇上之從祖也惟王體

暉霄攄列耀星華茂德
基於紫墀澄掾形於天
德用能端玉河山聲金
岳鎮爰在知命孝性諰

越是使庶撲歸仁帝宗
佟言式暨寶衡後御太許
羣言王應撥響敳首輨

《元桢墓志》局部

十九、《元桢墓志》赏析（二）

　　《元桢墓志》与"二爨"一样，均为无名氏书丹。可知是时书丹者的社会地位不高。而自晋室南迁至《元桢墓志》出一百七十余年，鲜见作品于世，故今之魏碑，当为北朝三百年间的后期碑刻。至于其前期风貌，则只能从前人所谓的篆八隶二或隶八楷二的形式特征与形式审美方面作推想。或许，成于5世纪初的《爨宝子碑》的风貌特征，可以作为近于早期魏碑造像特征来认识。至于所谓曹魏时期钟繇真书流布北方而成魏碑气象，更多的是直接联系至后期魏碑，但空缺了前期魏碑体存在的可能性，这违背书法类规律和事物发展的普遍规律。所以，5世纪末的《元桢墓志》，其结体造型隶式明显，主体架构取方正与一律，但欹侧生势的意味已经出现，字体的大与小，结字的斜与正，及构成结字基本特征的局部结体上下之间、内外之间、左右之间的收与放、开与合、进与退，都发生了变化。笔画特征也是如此，方笔起势，但锋与锋态的用意明显，且提按转折笔意成熟。波磔依然醒目，但隶书笔画波磔的板实性、固式化已基本消融于锋态运行中的转折、提按的变化中。点画造型依然令人想起《爨宝子碑》中突出的三角形，那应当是对久远篆笔篆意的记忆，古朴而凝重，空寂且荒远。但此作中此画的多变性，反生出跳宕之姿，颠顸之相，是古意新趣。长横笔画多左低右高取斜式，有起伏动感；竖笔画多侧锋垂露，锋利之态逼人；提钩顿而锐出，若戈钺横空。运笔重速度、力度，稳而健，刚而直，似军旅布阵，冲天豪气，化作飒爽英姿，或如春风春雨唤醒春意，万物朦胧，生命勃发而尽展喜悦，尽露峥嵘。是为隶书，不为隶书，一种笔墨新意新趣悄然而生，淡然而起。是什么，且不管它，总之当是审美心态的一种满足形式，这也就够了。

賞延金石而天不遺德

宿耀渝光以太和廿年

歲在丙子八月壬辰朔

二日癸巳春秋五十薨

於鄴皇上震悼諡曰

惠王丞以彝典以具年

十一月庚申朔廿六

酉定於芒山松門巳

杳玄闔將英故刊兹幽

石銘德熏爐其辭曰

帝緒昌紀懋葉昭靈浚

原系昆粱玉曾戎祚王

《元桢墓志》局部

二十、《始平公造像记》赏析

　　相信，魏碑之创体与流变，不似南帖，向无仰望与敬服的范式，因而它的存在是自由的、自在的，百花争艳，多姿多态，异彩纷呈，各以鲜明个性表现着其作为存在的合理性与必要性，以此造就中国书史上前所未有的瑰丽与辉煌。据此或可说，文化当有质性，艺术向无权威，这也是符合书法种类规律和事物发展规律的。成于5世纪末的《始平公造像记》，以显著的笔画特征，匀称的结字造型，及富有时代感的书体风格，标志着魏碑作为一种内蕴充盈的字体和字体形式，在形式和形式美架构上已经进入自我规范和自我规定的成熟阶段。

　　一是笔画单象特征已经形成同一性。横画以同等样式与笔力略作欹势横出，同字多个横向笔画依结字需要注意均衡、均等的比例关系，以构成字体形式的稳定性和形态的稳定感。横笔画的起笔左上角与收笔的右下角大体构成同等的锐角，造成形式特征的简爽刚劲，是特征与美感的统一。而曾在《爨宝子碑》中屡见的笔画单象特征的美感模糊性至此而以有形特征的简洁、简练、清晰、明快而获得比较确定的审美意向。横笔画的规定性表现在其他笔画造型上作为原则也同样被体现。点画由在前作品中的近似等边三角形而作纵式存在，并且形成角与边整肃劲拔的锋利状态，尽管为"侧"、为"掠"可以不同，但几乎相近的特征反复出现，从而成为形式审美的重要表现。显然，角立杰出，方笔造型，规范笔画样式，突出笔画的体积感，构成《始平公造像记》与其他魏碑作品不同的形式特征，也突出了此作整齐一律的美感。

　　二是字体形式审美的同一性。汉文字形式审美的文化内蕴是象形，每一个笔画都是字作为象的完整存在的必要的、具有典型性的某些或某个特征的抽象存在，因此汉文字的组合、组合关系，结构、结构关系因意象指向不同而不同。所以，相同笔画的同一书写样式在不同文字的组合关系与结构关系中就构成文字作为个别形式或个别形象于表现方面的个别性，进而由个别性而构成表现与表现力的多样性、丰富性、变化性，即形式美的变化统一。魏

碑在现代美术中被作为符合形式美原则的美术字体屡被使用，肇始于《始平公造像记》的字体造型与形式美。

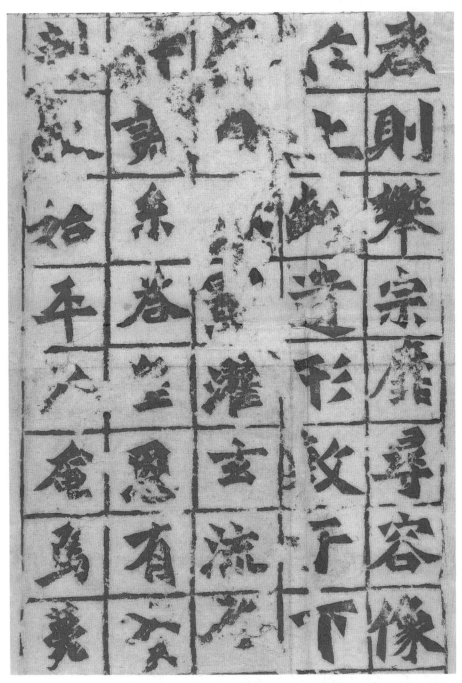

《始平公造像记》局部

二十一、《石门铭》赏析（一）

　　《石门铭》凿于天然石壁之上，故字体开张疏阔，态势舒展奔放，气度雄肆洞达，是天、地、人亘古一体的佳作。为书者自古有两种方法可资借助，一是拘形于他人笔墨，二是放浪形骸于天地之间。前者为功力，似汉蔡邕的内视说，后者为仓颉文、甲骨文、金文，天机纵横。得天机者也有两个条件，一是山水有灵性，二是书丹者有悟性。灵性与悟性的合一，则为王勃作《滕王阁序》有神助，则是仓颉观天察地有四目。"神助"或"四目"，似不太可信，但审美者襟怀开阔，洞达天地春秋，见微而知著，举一而知十，窥破人世玄机，遂以有限审美经验用于无限世界的审美认知与感知，于是移步三山五岭，稍涉三河九源，化心为境，化境为心，是有心，是无心，是有法，是无法，唯是心即形，形即心，双双无隔。心与形无隔，本于心与万物无隔，是心有天地气象，笔有山崩地裂意象。唯如此，《石门铭》才笔无拘，字无拘，书家心无拘，以成笔画纵横，舒展收放自如，结体疏朗，可与山河一比，故内气充盈，有雄视天下之阔。

　　由是想到王献之的《洛神赋十三行》，原拓本中不可避免的形式开张之间所流露的气尽、力尽、意尽、笔尽之弱势，与《石门铭》的粗犷、简爽、开阔相比，皆本于审美者审美心态不同之缘故。

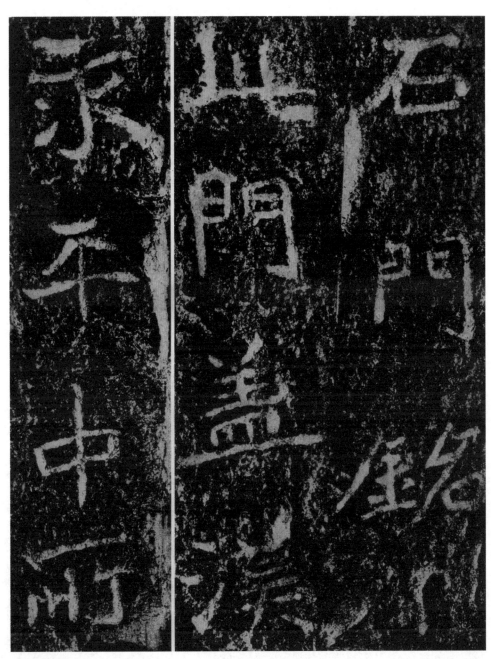

《石门铭》局部

二十二、《石门铭》赏析（二）

　　《石门铭》之美不在笔画造型与字体造型的形式特征与形式美之适用程度，而在于笔有大气势，字有大气象，可谓是天地有多大，书丹者的心就有多大。换言之，是书丹者的心象宏伟高远，乃有笔底气势雄踞五岳，遂有字象风流偶傥，随意纵横，任其为大。如开篇数字，笔画简朴，气势傲岸，"此"字与"门"字，左高右低，取欹势；"盖"字疏阔结构，有长横挟风裹电贯出，一笔定乾坤。其下笔舒张自如，沉稳笃定，是以气开张，以势取胜，北地风神，尽在于斯。

　　《石门铭》在魏碑中的重要性，在于它是第一次使审美者的审美精神消融于字体形式，并能涵盖字体形式。也就是说，在魏碑序列作品中，《石门铭》走出了前此普遍具有的笔墨特征大于书家审美诉求的制约，突破了审美压抑，是主体审美大于客观审美，一定意义上被客观化了的字体形式成为书丹者主体审美精神的物化形式。如此，既提升了魏碑作为汉字书法新书体的审美品格与品位，也为后来书体重表现性提供了新的契机。

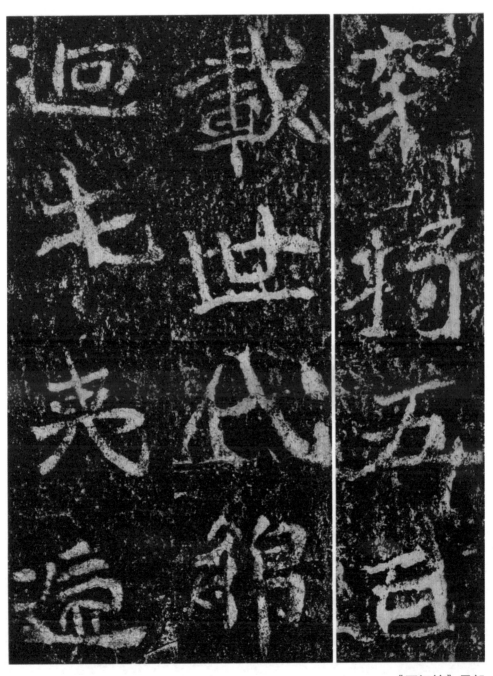

《石门铭》局部

二十三、《郑文公碑》赏析（一）

　　魏碑诸作，唯《郑文公碑》文气练达，形容端庄，书心老到，行笔运势思有度，笔意旷达，飒飒风神即千古。由书外而书内，魏碑质性之变，《郑文公碑》为一转机。何为书外？盖指笔画依笔顺而布置，所谓"结字"就是这个意思，其主要的规定性或制约力为展现文字图示以实现字义传达的目的。书内则不同，主要体现为笔画关系，包括作为笔画关系的样式、状态。20世纪90年代，沈鹏谈书法，认为书法作为审美对象不宜谈"形象"，而应谈"形态"，其理论本义就是强调笔画关系在书法审美中的重要性。《郑文公碑》立象重造势，笔画依势而布局，在合乎笔顺原则的基础上，依书丹者之感受，调整存在状态、姿态，或紧密，或疏远，或旁观，或牵连。凡此种种别意，就是笔画关系的表现，即动感。动感是心笔相交而形成的运动过程所必有的状态，而作为静止状态的书法形象与作为运动状态的书法形态虽然质性有别但共同具有多重架构。因此，《郑文公碑》中，笔画有笔画的动感，开篇数字，字字有动，笔笔在动，不论横竖撇捺，舒展的笔式，于疏朗宽绰的结构中，放开身段，一展雄姿。所以，笔画的动感，体现在构成笔画单象特征的一系列形式感因素的连续性变化中，典型者如"书""监"等的长横笔画，可谓是风行水上。再是一组笔画以相邻或相背的存在状态而构成局部动感。如"魏"字，左右两局部，左局部的上半部与下半部在笔画状态上形成牵连扯拽关系，这就紧密了局部的结构，形成一种比较复杂的动感状态。或如"秘书"的"书"字，上半局部的两长横画，整体状态似相背而动，尤其是首尾两端，在上者更向上，在下者愈向下，然而在笔画中部，在上者有降而亲下之意，在下者有恭而敬上之举，兼有中间两横笔画的互动，于是形成了一种别有情趣的笔画关系，一种连绵起伏茫茫不尽的动感世界。

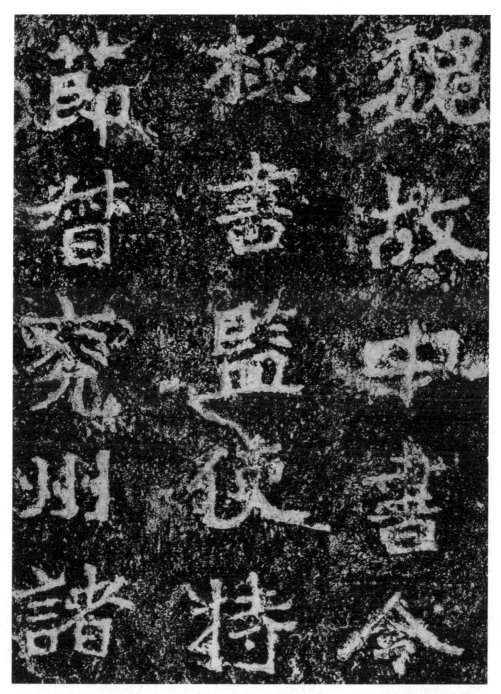

《郑文公碑》局部

二十四、《郑文公碑》赏析（二）

　　笔画的结构性，文字的相对组合关系较密切的局部笔画的结构性关系，这些为后《郑文公碑》约一千五百年的书法家钟情的书法形式美要素，彼时虽然只是端倪性表现（更确切地说是一种近似意味），或是表现端倪性的显现形式，但足以令后世书法审美无限惊艳与惊叹。还应再说明，字体局部与局部之间的结构性关系，也是《郑文公碑》字体美的重要形式要素。这种涵盖了笔画结构、局部笔画结构的形式审美存在的字体形式与形式美，既是比前二者更为高级的形式、形式特征、形式美，也与前二者一起，构成该作丰富、多样、复杂的艺术表现与审美存在。还有值得审美注意的是，《郑文公碑》的上下字之间，左右行之间，以结构性的笔画与笔画关系所形成的形式特征的联动与互动形式，也在此字与彼字之间的笔画存在状态基础上，结构出一种通过艺术联想与想象，及形象思维的积极活动而认识或感知的意象、意象美。意象、意象美是有客观性的，它一定是对相应的笔画、笔画特征，及笔画关系的美感认识与美感概括。在这个意义上，《郑文公碑》的书内之在，是对那个时期盛行于黄河流域的碑刻字体的内部结构规律、原则的感性感知，是对当时北国碑体书法在表现、表现力、表现方法方面的感性感悟，但它对笔墨特征、笔画关系的把握程度与把握方法是深刻的，触及书法的形式美原则和形式的结构性问题。就此言之，该碑体现了形象认识大于理性认识的认识原则。而更直接的历史意味，则是它启动了二百年后对楷书形式与法度的认识。

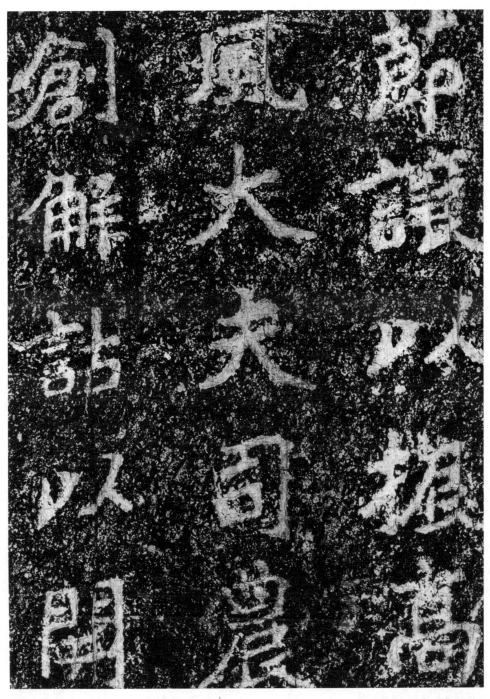

《郑文公碑》局部

二十五、《张猛龙碑》赏析

较之《郑文公碑》的率真与质朴，《张猛龙碑》则重视作为形式要素的内形式与外形式的统一，以为魏碑确定一个与书法文化质性相适应的表现形式，即为魏碑寻找一个与时代审美相宜的笔墨形式。魏碑的昌盛，与北魏政权的文化汉化政策有很大关系，而这种政策至此时已延续了半个世纪，而稳定的文化形态也为充分体现北国剽悍风格的碑刻书法确定了文化的、艺术的、审美的发展方向，并且沿着这一方向而形成了独特的表现特征。这也是书法作为观念形态形式的必有归属：类存在与类属性。即文化的民族性与地域性的统一问题。因此，这个时期黄河流域的碑刻文化也将为社会发展规律作用而与历史同步前进。所以，就文化质性而言，《张猛龙碑》的形式审美，表现出对形式美的外部形式特征的充分注意。一是笔画整齐，包括起笔、收笔，及笔画运行，都要干净、利索，不遗留无谓的特征。二是简练笔墨节奏，重视动态特征的典型性，以使笔画特征更具有概括力与表现力。三是规范重要笔画特征，形成形式审美的格式化审美存在。如横折笔画，虽然横笔之后顿笔直下稍显缺乏过渡，但在 6 世纪的中原地区，其文化因素与二王同类笔画的存在状态也难分伯仲，都是文化与毛笔相互作用的直接表现形式。在纯粹笔画的文化属性的同时，《张猛龙碑》重视造型的结构性，即比较有意识地把笔画置于笔画关系中，把笔画关系置于造型架构中，从而把文字笔画提升为书法笔画，服从表现的需要而给出新的存在状态。借此，笔画的质性就由自为存在一跃而为自觉存在。虽然暂为微意，但很值得历史回味。能够较明确地意识到书法形式审美中外形式的审美存在与价值，及外形式的架构动因，以努力尝试给出一个新的存在状态，《张猛龙碑》的形式美探索，对魏碑审美发展是很有意义的。

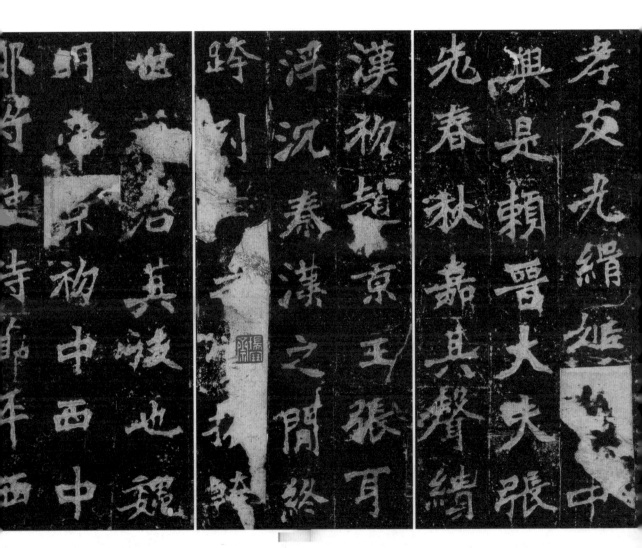

《张猛龙碑》局部

二十六、《李元和墓志》赏析

魏碑诸作，《李元和墓志》令人惊艳的艺术表现与审美特征，及对现当代楷书创作的影响，实不在"二爨"之下，但可在《郑文公碑》之上。该碑字风清刚劲健，飒爽英姿；重用方笔，锐利造势，醒目夺神；转折重顿，骨格纵立，呼应方笔，挺拔险峻；中宫稍紧，外展稍宽，清朗神明，高风流远。作为与《张猛龙碑》大体同时代之作，《李元和墓志》的艺术风范有超越一时时尚而概括魏碑体创体以来的历史文化成就和艺术成就之处。尽管概括不可也不能替代被概括的存在与存在价值，但概括的意义与价值在于它成为这个文化时代、艺术时代、美学时代的典型。因此，《李元和墓志》造型、造像及笔法的生动性、个别性、时代性，已成为魏碑体的重要代表作，突出彰显了中国书法文化中碑文化不同于帖文化的艺术特征。概括说来有四：一是方笔的多姿、多态、多用。方笔造型是《李元和墓志》主要用笔法和造型法，多处于笔画起始之处，如横画的笔锋触纸处，横折笔画的转折处，甚至撇捺笔画的出锋与收锋都可以方代锐，化拖笔为顿笔。如此方笔之用，作为基本笔法与造型原则，其艺术与美学的功用与价值，已近于唐之后楷书的藏锋与回锋之用了。二是方笔与侧锋的组合使用。《李元和墓志》的诸多笔画造型，是侧锋顿笔，自左向右，横向拖开，以形成带有微意锐角意味的类方造型，也可以说是形成了带有近方意味的侧笔之用与侧锋造型。诸多竖画笔锋触纸都有此种意味，并以此成就了方笔别于"二爨"的多样形式和丰富形态。三是方笔触纸，拖锋运行后锐利出锋，横画竖画都有此种用法，此类造型。这强化笔画作为线条的形式意味，虽不蕴积，却也直接而明确地表示着简率、直率、质朴与天真。而这也是现代美学与艺术所肯定的。四是顺向用锋，逆笔顺造型。这主要表现在一些点画造型上。如开篇第三行"灵"字的第二笔画，第五行"祖"字的第一笔画，"空"字的第二笔画，第六行"协"字第二笔画，及第七行"帝"字第五笔画等皆用此法。且就作品整体艺术味道与美学意蕴而言，亦合情合理、合规合法。这说明艺术与科学，间有相左，

并不为差。此种写法，该作中还有很多，且与诸法并用，如大撇大捺的峻出，局部笔画的错位摆布等，共同构成特征的多样性与表现的丰富性，从而启发了包括唐楷在内的楷书遐想。

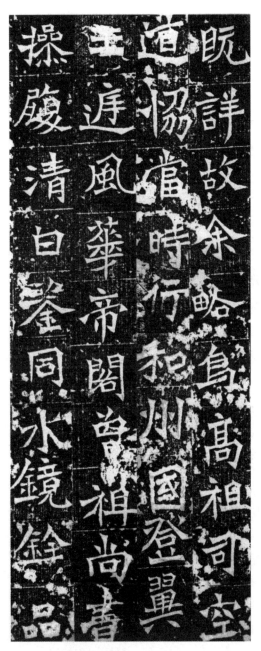

《李元和墓志》局部（二）

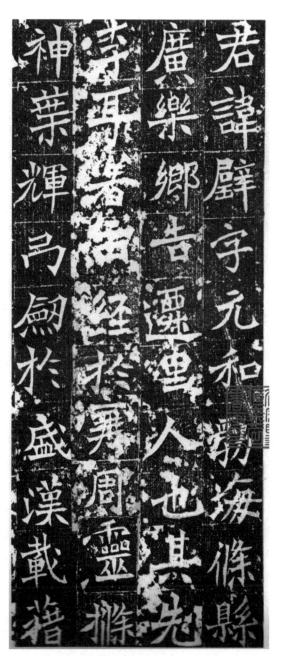

《李元和墓志》局部（一）

二十七、《元倪墓志》赏析

对于魏碑体的创造者们来说，他们呕心沥血的书体形式美探索究竟走向何处，想来当是不太清楚的。没有人会具体知道自己努力的结果会是什么样子，会止于何处。但他们仍然在追求，写出切合心仪的理想形式。《元倪墓志》的出现，不管此碑出自何人之手，它至少表明，二百多年来不知有多少魏碑体书丹者以不倦的努力，终于迎来了魏碑体在服从、服务于文字书写的实用规律的同时，也遵循书写——书法的艺术规律而使字体形式成为一种合乎书法种类规律和艺术普遍规律的比较完满的存在，即创造了一个能够完整地、确切地、充分地体现文字字义的简洁、便捷、完美的字体形式。这是一个更为理性的形式，象的意味更多地被理性凝固为理式，从而以充分的形式体现着充分的字义，这符合人的类发展的需要，但也造成了人的类存在的失落。这个形式就是现在人们看到的《元倪墓志》的文字形式，也是魏碑体在当时历史人文条件下最能体现社会历史进步的形式。在这样的形式里，隶书方正严整的基本架构原则依然体现在宽博疏阔的结字造型中；笔画各有风姿，但不失端庄静穆气度；行笔畅达，甚至不妨说还带有几分轻松与欢快（南帖不会生成这样的美感），但依然保持着稳健与守恒，这与隶书用笔有很深的内在联系；笔画两端都保持有顿笔笔意，也造成字体——笔画的局部突出和波折或起伏，这是由隶书的波磔特征衍化而来的笔意和字式。但整体表现上，这些杂有多种不同字体的形式因素与形式感特征的感性存在，虽然尚处于不确定的变化过程中，但已经获得了新的文化、艺术、审美意味，成为极具新意的审美形式。它传达着新的审美信息，表达着书家新的审美意趣。尤其是笔画的清秀，笔气的清爽，笔性的清澈，笔力的清劲，无不展现着既定的现实存在中已经深潜也是萌生出一种新的形式审美因素。在这个意义上，《元倪墓志》开启了魏碑体最具时代性和时代感的审美形式。

《元倪墓志》局部

二十八、《张黑女墓志》赏析

《张黑女墓志》用笔求稚求拙，显然这既是为字，也是为趣，为味道。如此，就超出一般意义上的碑体文字的文化属性，是由文字的文化属性而迈向书法的表现属性。以此可知，书丹者不仅走过了历史上由书外而书内的变化，也走过了在书内由幕后而台前的阶段（由自为存在而进入自觉存在是一个漫长的历史化过程）。由此，字体造型不为文字结字原则，而是在不违背文字结字原则的规定下破例用笔，如开篇"故"字右半局部第三、四笔画造型，第四笔画以微意刚过与第三笔画交叉点即止，于是两局部间留下一巨大空间，以给视觉充分注意，给思维以更多联想。其下"南"字的第五、六笔画，显然突破了第四笔画的横的阻隔，以在第一、二笔画形成的小局部与其下的大局部之间的空阔处寻求表现。再下"阳"字的最后二笔画敛姿敛形，如此的少表现并无以不表现为表现的意思，而尽是一种质朴美学精神的含蓄表现。其他如"张"字左局部最后笔画不作提钩，右半局部最后笔画超常越线而且不肯出锋而作顿笔；或如"水"字中间竖画亦不作提钩而垂露出锋，及"中"字横向宽而纵向竖画则短，都是在以笔画造型的别意推动结字造型的别意。此外，笔画的粗细也有很大差别，可以表现为相邻、相向笔画的对比变化，也可以表现为同一笔画不同部位之间的区别显现。笔画延伸，还可以表现为数笔画合并为连笔以变化结体，进而弱化外向张扬特征，充实内向聚合力。因此，《张黑女墓志》碑体文字的外形式审美更多地不在外部特征，而在于通过笔画关系活化笔画的存在状态，以展现属于内形式的审美内蕴，即书丹者对时代审美精神与笔画、笔画关系、笔画特征变化之间的关系的感受。这是极为重要的。因为，在魏碑沿着自己的形式、形式美道路发展时，只有能够为审美主体理解的形式、形式感因素，才能经过形象思维的融化而成为笔画或结构发生变化的因素。

魏故南陽張

府君墓誌

君諱玄字黑

女南陽白水

《张黑女墓志》局部

二十九、《龙藏寺碑》赏析（一）

　　《龙藏寺碑》成于隋文帝开皇六年（586年），本该列入"隋唐楷书"序列，只是其书体风格更近于魏碑，故在此处叙述，以见中国楷书、楷体的形成与流变。应该说，4世纪初晋室南渡至6世纪末杨坚立隋，近三百年间的碑刻文字冠名真书、正书、八分书，以与篆、隶区别。所谓"八分"，解为"篆八隶二"，或"隶八楷二"，指多种字体形式审美因素融汇、变化、组成、创造。若说，中国由古而来的为社会生产力发展水平所决定的文字即书法，及文字与书法合二而一的存在态势，构成了中国文化重要内容之一的文字（理性、认识）与书法（感性、感觉）的统一性与同一性（具体把握是不同的）。那么，八分书的八分之解，主要指图示字义的字体形式与形式组合，书史后来将此概括为"结字"，这很对。形式为字义服务，此乃文字意义上的书法必须遵循的文化大势。大势之外有小势，即"结字"有"结"。何为"结"？何以"结"？此乃千古人心，是人之为类所必有的物宜分类、物当为类所致。因此，图示文字字义之"图""以类赋形"，成为天下规范，篆与隶即此等规范，为观念性存在，成于人心。其后，人之为类继续进化，人类社会化活动继续进步，这对图示文字字义之"图"有新的时代要求，即字体形式更好地反映并服务于时代，及社会生产力发展的需要。魏碑体三百年的发展历程首要体现的就是这一要求，即更加便利社会文化信息的传播与交流。遵循这一文化规律与规则，书法规律与规则，魏碑字体形式特征与形式感因素由篆意明显而转变为隶意明显，由繁多笔画、笔画特征而转变为简化笔画、笔画特征，由松弛结构而紧密结构，其直接追求的目的就是实用性和实用美。在那个时代，针对这样特定的文化对象，唯美主义是没有意义的。由是，一个有趣的文化现象出现了，魏碑体的结构与造型，在实用性与实用美的规定性作用下，达到了中国汉文字——汉文字书法类存在意义上的至佳高位。

《龙藏寺碑》局部

三十、《龙藏寺碑》赏析（二）

　　《龙藏寺碑》的形式审美要义，在其对相关形式要素的规定与使用上，达到笔有灵气，字有静气，繁简得当，疏密相宜，各依所依，各有所据，其收而不拘，张而不狂，清见明识，淑仪端庄，皆在于斯。凡左右结构，向无畸轻畸重之分，是各有其疆，但也相亲，落落大方，有礼彬彬。内外结构，外包有大，大不为大，内里有小，小而不小，横竖撇捺，务要舒展，顶天立地，堂堂正气。单体结构，不卑不亢，不狂不妄，亭亭玉立，芳姿自赏，不为蜂蝶，衣带飘香。是知《龙藏寺碑》的字体美首先在于结构的合理性，就是作为结字意义上最基本的形式要素的笔画状态要在书丹者的表现愿望与字义规范的笔画要义两个方面实现统一。在表现意义上，书丹者的表现愿望是审美主观，字义规范的笔画样式是事物的客观性，此时审美主观要尊重事物的客观性，但字义规范的笔画要义与样式是书丹者审美主观性被历史客观化的结果，这种结果也是对书丹者主体审美客观化的肯定，如此所形成的文字意义上的笔画形式要义与样式，与书丹者所感受到的并要努力表现出来的笔画状态，只能是一个模糊的叠合存在。《龙藏寺碑》的笔画状态是一个创造，它把握着一个恰当的比例关系，塑造了一个宜于社会实用性需要的感性形式。书丹者的审美感觉就在于对"恰当"与"宜于"的感受、体验、把握、创造。在这个层面上，《龙藏寺碑》的书丹者把文字字义的具体形式推到了书写便利、简捷，造型简洁明快的社会功能性需要的前沿，也使字体造型成为感觉充分化的形式美表现形式。形式的原则总归要适合为社会实践需要所创造的形式的。这一原则对南北朝时期北方的魏碑与南方的帖学都是适用的，即创造形式或形式创造都要有充分的、足够多的形式和形式美因素，及形式和形式感因素；只有这样，创造形式或形式创造才能有更为强大的艺术概括力和美感表现力。魏碑序列的任一代表作，都可以与中国书法的任一书体的书写与表现结合起来，同任一长于汉文字书法创作的书家的书法创作结合起来，以成就新的形式。魏碑提供给中国书法的，是融合与创新的原则和方法。

《龙藏寺碑》局部

第三辑 南朝碑帖

　　晋室倾覆，南朝书法仍以帖学为主，碑刻之类，受政治作用下的文化传统之影响，依然很少。可知一定意义上，文化的存在，至少是文化形式，与政治的关联作用是很明显的。而当北方碑刻初展风姿时，在南朝则已进入萧齐政权的中后期，此后至隋领有天下的近百年间，南朝书学承晋帖余风，虽然书技、书艺日见长进，但天下暗弱，故字无魄，书无神。

三十一、《瘗鹤铭》赏析（一）

南朝萧梁时期刻石，传为陶弘景书丹。若如此，则妙。陶本为南朝齐梁间著名文士，既有文采，又有识见，且不肯出仕，但朝廷不舍其才，每有要事必派人前往咨询，故有"山中宰相"之称。又喜神仙，亲山水，善养生，曾有《答谢中书书》，美文写山水："山川之美，古来共谈。高峰入云，清流见底。两岸石壁，五色交辉。青林翠竹，四时俱备。晓雾将歇，猿鸟乱鸣；夕日欲颓，沉鳞竞跃。实是欲界之仙都。自康乐以来，未复有能与其奇者。"如此襟怀洒脱且超尘者，与天地为伍，日月为伴，万物为邻，其性情身心，沉郁顿挫，虽为一鹤之仙去，亦及千古之浩叹。书法本于文字，文字本于联想，故书能通神者，皆为联想之故。陶弘景既欲为神仙，联想一定要有，而且丰富。所以，为叹生命之逝去，乃广展思维翅膀，以游古今，故其称《瘗鹤铭》不仅有可能，而且书风亦合其思维品格。是故，《瘗鹤铭》书结体宽绰，气势宽博，笔画圆润，字象圆浑，虽有真书之简捷明快，亦不失古篆之朴厚，故造型纵横开合，大气大度，为晋室南渡以来鲜见之作。此境不易得。因为它的勾连古今，不是钟、王衣钵所能涵盖得了的，而是源出于汉文字——书法初始形象中的重要因素——意象意味。是这样的意味，摇动了是时时尚书体简爽笔意，同时也必然减少内涵的架构形式，而以厚重书象为追求。在这个意义上，《瘗鹤铭》与魏碑在意味上有类近之处。据此是知，书法的意象造型与意象审美是中国汉文字——汉文字书法创体以来就有的结构要素与审美要素，并以此而成为其后发展过程中最重要的创造性因素，一切具有时代意味的创新形式，只有具有充足的意象意味，才能成为时代的文化记忆。

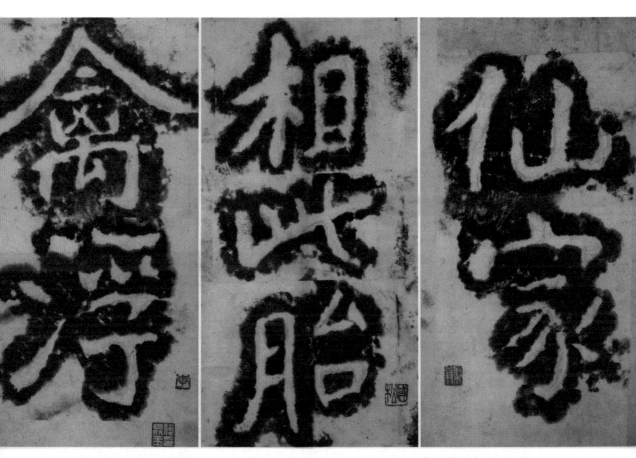

《瘗鹤铭》局部

三十二、《瘗鹤铭》赏析（二）

　　黄庭坚说，《瘗鹤铭》是"大字之祖"，这是限于就字说字。而《瘗鹤铭》对中国书法的划时代影响之所在，当是它展示了书法应有的以想象为本的艺术韵味与魅力，美学质性与属性，即是字亦是象，是象亦是字。如此面貌，甚是微妙，展现书法进入历史进步的新境。书法在此境，其妙在于，说是字，它超脱了汉文字已经具有的结字规则与规律，凸显了弧度、圆形与块状局部；说是象，也只是于块状组合方面唤起一个模糊、淡远的关于"象"的遥远的文化记忆。毕竟，线的断开与连接，布局与牵扯，更近于笔画与笔画组合的文字。若说，汉文字是以逻辑性而规范、规定存在的具体，那么书法则是以想象而钩沉、复活那被凝固于为逻辑性所切割而形成的汉字字象中的"象"。如此则应当说，《瘗鹤铭》之于书法创作（不论何体）的重要美学意义，是它努力钩沉并复活的是象的抽象存在，也是汉文字在个别化的想象中的个性化存在。是字象合一，不偏不倚；象字一体，心的花絮。在汉文字由篆而隶而楷的过程中，曾有以具象特征为汉字象形的反文化发展规律的存在形式。这种形式至唐代就基本消失了。但《瘗鹤铭》于汉文字强大的逻辑性存在形式中对象的抽象意味的理解与表现，开辟了书法对象的期盼与希冀、接纳与称许。因为，书法毕竟不只是为实用而存在，更多的时候，它还是心灵与情感的寄托，因此需要个性化。而表现一旦及于个性化的内容，就一定要在字之外寻觅，而这就是想象的开始。正是在这样的艺术哲学的意义上，《瘗鹤铭》展现了它对书法后来发展的巨大意义。

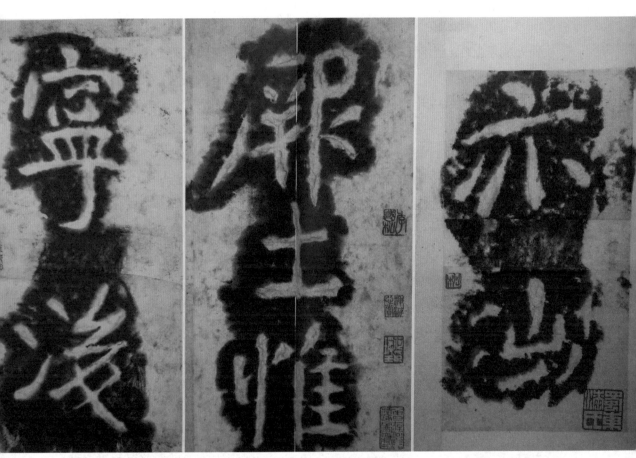

《瘗鹤铭》局部

三十三、《萧憺碑》赏析

南朝各代政权，承续魏晋政治遗风，禁止碑刻。《萧憺碑》为萧梁政权例外施恩之作。当然，《萧憺碑》之为书史重视，固然在于它使人得见南朝于帖学之外的碑风，更是它既承钟、王真书字体造型之美韵，又于形式审美上有新的突破或提升，从而为真书走向楷书，楷书走向文化新时代提供艺术与美学支持。其一是《萧憺碑》突出了个别重要笔画在字体造型中的审美典型性。一般说来，该碑中的每一个字体造型，都有一个形式感极为突出的笔画，挈领全字形式架构与风貌，成为审美注意中心。康有为称此种笔画为"长枪大戟"，对黄庭坚书法形式审美很有影响。这就走出了钟、王字体造型中笔画特征的普遍化与均等化的审美倾向，形成字体特征在表现上的多层次性与审美的丰富性。其二是基本架构起字体造型纵式审美的形式结构。《萧憺碑》具有审美典型性的重要笔画造型，一般表现为支撑字体本体存在的竖笔画，或领袖全篇的横笔画，及具有主导整体存在的纵意或横意笔画，并以显著的长度与体积感而成为字体形式、形式美的基本存在。循此形式架构原则，《萧憺碑》的字体造型，同样走出了钟、王基本以纵、横等宽方正字体格式，而进入纵式形式审美结构关系中，且其艺术原则与美学原理也很充分：横笔画的包括长度在内的显著突出要切合视觉注意规律，即横宽易引发视觉疲劳，而合比例的纵式形式更适应视觉视物习惯从而使视觉注意更好地适应并满足审美心理的审美愉悦。因此，显著突出的横笔画需要有可以与其形成一定比例关系的竖笔画的支持，才能成为审美典型。而竖笔画应有的纵长也需要其相邻笔画或局部相向以行，以成就纵式审美的艺术完整性与表现的合理性。当篆书以圆形或圆式表示先民所认识的宇宙世界时，纵式审美则是更多地体现了对具体审美（包括自然事物、自然现象）的深入认识，并提炼、概括为观念化了的形式审美特征与原则。

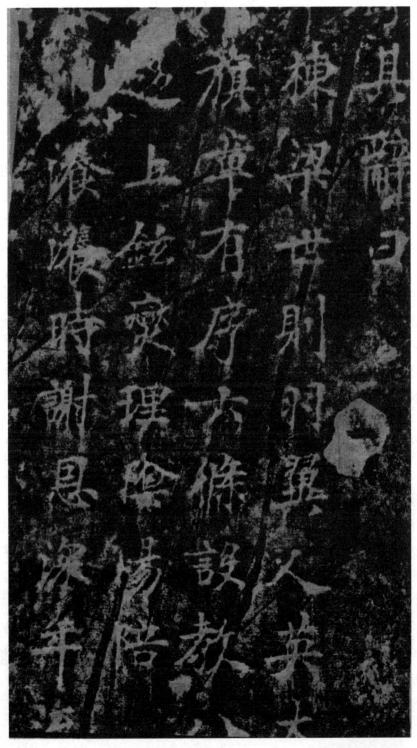

《萧憺碑》局部

三十四、王僧虔《二启帖》赏析

王僧虔，南朝齐书法家。

王僧虔的札体真书，与王羲之的长卷真书相比，因书写的具体应用性目的及书写的心境、心态之不同，故在字体表征、锋态意趣、结体的美感寄托方面，表现得更为纯熟、练达、随意，是无意于规则，偏入规则，又随心舞动规则，终而进入境界。王羲之《黄庭经》为真书立象，此象即体，有规则的意义，故静气不期而至，爽爽清神。王僧虔的《二启帖》，是入右军体格又出右军体格，亦可谓出神入化，自为清流，故其用笔，去右军之慢条斯理，而是飒飒风动，清气清神宜人。又借此特征之微意，以展现或创造笔画之间的结构关系——准确地说是一种结构的味道（这已不是王羲之的笔画、笔顺为基本规定的结构关系，而是表现笔画、笔顺铺开而为锋态时所呈现的结构性意味）。如侧锋入纸造成的需要衔接的笔画为一种洒脱的美学理念的作用，而留出相应的间隙，以作遥望，以作呼唤，以作期盼，总之是尽量避免形成严密、紧实、板正的结字关系。在士族政治统治下的南朝士人文化心态与美学心态中，王僧虔的放纵真书笔画，同于谢灵运的放形山水，也同于谢赫、张僧繇等的绘画专于仕女的妩媚，是一个时代的文化价值、艺术价值、美学价值所在。对书法史来说，王僧虔的努力当然也是有价值的，因为真书可以成为类与类存在，一定需要其形式的完备与完满，以使形式成为充分意义上的形式，进而使类形式的充分的个性化而达于形式作为存在的极致，以成就形式作为类的本在。这同样是一个漫长的文化认知、艺术表现、美感积淀过程。而王僧虔于笔画结构关系方面的笔墨实践，在坚定王羲之架构的真书正姿正式的造型态势中，求动于心，求心于意，求意于形，遂有心动旗动的妙态生焉。

仍舊以待能者恐於事體二
二惟允伏願少留神照察覽
所啟非敢辭務懼塵聖化謹
冒輸請伏迫震怍謹啟
臣僧虔啟南臺御史謝憲乃堪

《二启帖》局部

三十五、梁高帝《众军帖》赏析

梁高帝（当为武帝萧衍），南朝梁书法家。

《淳化阁帖》有此作，署名梁高帝，但南朝萧梁政权无高帝，故疑为"武帝"。本书选此帖不为史实考证，只为阐明彼时真书现实状况。齐梁文风，绮丽，绮靡；齐梁艺风，浮艳，妩媚；齐梁书风，纤弱，纤细。《众军帖》，可谓是有心无力，有气不长，故字虽欲有架势，然多有拖笔，以张声势，因此勉强立象，但已现神疲。至于结体结字，则形神分离，上难为领，下难为应，左不为主，右不为从，既不并肩，亦难随行。若论笔画，似也生动，圆润饱满，婀娜生情，惜为单象，一笔雍容。是知帝王此书，虽意在方正，力达四面，波磔有致，唯内里空虚，故欹侧不为势，相依不为靠，相关不为系，徒然费心机。以此是知书家虽兼领半壁江山，然眼中无大宇宙，心中只有小宇宙，施以表征，即为真容，是为有差。若撇开以上之见，单就笔墨表征以论，则书家之意，无异于王僧虔，是欲为真书择一新意，寻一别趣，专于形式感与形式美方面，求一亮点，以与千秋呼应。所以，此帖功力所在，是创造笔画美，也努力于笔画间制造一点儿互动，以为彼此联系。如中行数字，字字可作此解。只是用意太过显明，表现太过简浅，是少了文化深意、艺术深趣、美感深蕴。此种行为与状况，亦在情理之中，规律之中。真书至右军，为天下立象，是时其人虽不为天下至为显赫，却为天下至为明哲：其心有旷，包容万物。右军之后，真书一系，须体内循环，以为形式自我完善。王僧虔如此，《众军帖》亦然，也是试图为真书的生动形式与完美表现做一些新的尝试。比如在局部关系的呼应上，在单个字的个别性上，至少书者的用意还是可取的。

众军行人家令封如别曹
郢州近遣樊士真领三百
人犹在溪湖其应用行舍
应有四千人故指白萧

《众军帖》局部

三十六、梁简文帝《康司马帖》赏析

梁简文帝，即萧纲，南朝梁书法家。

为政有家风，为书有家传，南朝帝王的文化心态，确是少了迈世之风。当然，一定意义上也说明，号令三军易，动一笔画难。所以，在这样一个文化时代，右军之后，若无北碑之剽悍峻利，则数百年间天下无书亦属必然。说无书，非无书，是无可与右军比肩或过者。简文帝此帖，继续于右军确定下来真书框架内探寻用笔方法，以丰富字体表现特征。如所有笔画于落笔时的顿笔是其用心处之一，是顿而略转动笔锋以右向，或顿而收敛笔锋以左行，或下行。总之，顿后必生别意，运笔增加节奏，以求创造一点儿能体现"含蓄"意味的笔意。同样文化意味的笔画特征，在转折处也很明显。由横而竖的笔画，转折时把曾是简捷直下的特征变化为相邻处抬升或顿笔收锋以造成别意，以表示节奏、力度、速度的变化，以表示一种动感或动意。这些微细、微小、微弱的变化，固然可以表示简文帝因少有天性、少见天机故不得领袖文化灿然一新，但也能说明这是一个真书形式充实、提高的历史时期，是以毛笔、墨色、宣纸三种物质材料合一而成的文字形式于造型时更充分地获得形式和形式美要素。而这一切，又都是书法类规律的必有内容，是真书即将成为类形式的必有内容。可以认为，若无此等形式感因素填充真书形式，真书可否发展为类存在尚须征询历史作答。当然，历史不须假设，但确切的史实是真书形式通过南朝书家不断充实形式特征与形式美因素，至唐中期则形成唐楷法度，其二者之间的内部联系性是应该注意到的。事物之发展，渐变与突变交错以行，不可有缺。此一如佛说，没有渐悟，何来顿悟？顿悟之后，若无新的渐悟，事物岂不是就要终结。此话扯远了吗？

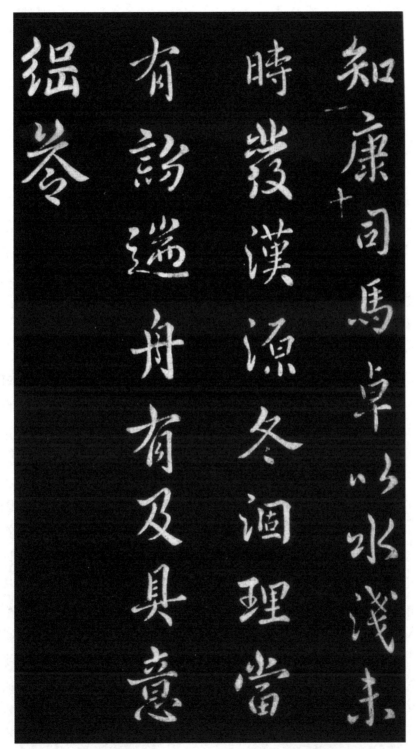

知康司馬草以水浅未
時嚴漢源冬涸理當
有詩遡舟有及具意
緄峇

《康司马帖》全部

三十七、萧子云《舜问帖》赏析

萧子云，南朝梁书法家。

萧子云的《舜问帖》，提供了一个与王羲之真书同质同构但异样异趣的真书写本。这或许可以说明，真书之为类，形不拘一，体不守孤，故当可以变换姿态，别为端容。诚然，萧子云的笔下，断无王逸少的傲岸与淡然，坦荡与飘逸，却也不失世俗行者的爽朗与坦诚，峻利与劲健。《舜问帖》之结字，走出方与正的规则，走进纵与横的节奏之间。较多的字体架构是，一横出较宽的字，必与一体势纵长的字上下联动，基本形成规律。虽然细察全篇不必字字循此规矩，但萧子云创造性地变作为观念形态的文字写法为形式审美中的文字写法，即化纵式为横式，化横式为纵式，如此既不失文字本相，又丰富了书法形式审美的特征。汉文字既为象形，因此易为纵式，难为横式，萧子云的纵横之变，基于化文字结构为书法字体结构。如第一行的"得"字为纵式，至第二行此字再出现时则为横式，其方法是第一行紧密结构，左右之间、上下之间，敛形敛迹；而次一行则是宽松结构，先是左右之间，再是上下之间，突出有重要作用的横笔画，由是松而不散。或如"乎"字、"吾"字，突出横笔画的横意存在，纵式结字即时而为横式审美形式。也是因为横式笔画与横式字体的显著使用，并通过数个横意显明的字体组成密集存在，从而造成《舜问帖》极为醒神醒目的节律性与节奏感，并以此强化了该帖的形式审美作用。甚至可以认为，真书的形式审美，至少是明确意识到真书的形式审美，及字体的形式特征冲击形式审美注意方面，萧子云过于王羲之。只是人们习惯敬仰书圣，也就免不了要冷淡一下平头百姓。此外，萧子云在字体结构的形式组合和形式美的表现方式方面，在由文字字体到书法字体的化形变体的规则方面，及书法笔画造型与用笔方法的关系方面，都有有益探索，这对由真书而楷书的书法类发展都是很重要的。

也故行不知所注虑不知所持食不知所以天地强阳

气也又胡可得而有耶

齐之国氏大富宋之向氏大贫自宋之齐请其术

国氏告之曰吾善为盗始吾为盗也一季而给二季而

足三季大壤自此以往施及州闾向氏大喜喻其

《舜问帖》局部

三十八、智永《真草千字文》赏析

智永，生于南朝梁历陈而卒于隋，书法家。

智永和尚的真书，素有不出乃祖逸少窠臼之说。然细察其详，以意象论，似是类近，以具象观，灿然有别。毕竟二百年风尘已过，毕竟俗世佛界二重天，毕竟俱为天下有心人，欲为同一，谈何容易？右军真书，是有意为之，且此心此意，笔笔有见，字字有见。这可以理解，毕竟是真书创体前期，欲求字体造型合乎形式规则和形式美原则，若心为小宇宙，或尚为自如；若心为大宇宙，终不免刻意求之一律、一体，以瞻前顾后，兼及左右。至智永和尚，已有蓝本，端为尺度，悉心揣摩，已入其里，自有心路，亦当进出。况禅者心静，何须牵挂，为求一艺，可为寄托。但真书立体以来，形格渐趋完备，体态端庄者，也只有右军真书堪作大观。故智永习真，恐不为其祖，是为天下。故其《真草千字文》之真书体，虽大象不出其祖，然具象自有味道，造型于随意中自守规范，高低上下，左右内外，紧密疏阔，自在天然，是长不为过，短不为缺，无意规矩，方圆自在。至若用笔，亦见老到：提按顿挫，笔意畅达；不作角杰，只为和谐；气息平静，依然潇洒；没有飘逸，只因无欲；槛外之人，意念已去；佛祖在上，何可有我？是故，智永真书，真气贯通，三秋之水，踟蹰老鹤，识途老马，荒山古木，心境之荒、寒、旷、远，其祖无有；气息之闲、淡、深、长，世亦少见。因此，眼中有物，眼中无物，一切随缘。此心有在，故笔无挂碍，墨无牵连，且行且止，且到且安。以此是知，智永真书，自有别境。此境本无意为之，只因真书欲为天下所逼将欲为类，而右军之真书形式内力尚弱，故历尽俗世困惑的智永和尚别为洞天，以充实、充盈真书形式之内形式的意贫力弱。此气此意，融通碑帖，为唐楷灿然立象做美学实践上的奠基。书法，成于俗世之内，成于俗世之外。确否？

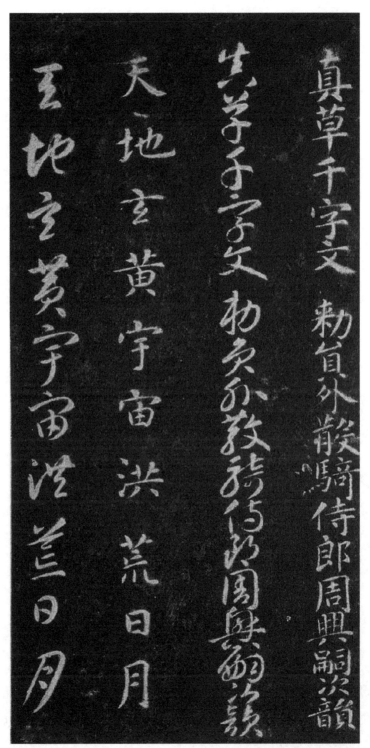

《真草千字文》局部

第四辑 隋唐楷书

为文字发展规律、书法种类规律及楷书种类规律所作用，北碑与南帖，在实用性与表现性原则规定下，各自于形式、形式美方面作相互浸润与影响，至隋唐时期则于美学精神与艺术特征上渐趋融汇。唐楷四家及唐楷法度的形成，应该标示着中国书法史上，至少是楷书史上第一次真正意义上的碑帖合一时期的到来。至于唐楷四家中，虞世南虽深为政治推重，终因其作能体现时代审美精神的新审美因素太少而被列名于外。以此是知书法之为类，只有具有时代性，而后才能具有历史性。

三十九、《董美人墓志》赏析

隋祚有短，然产生于隋中期的《董美人墓志》，其文字书写风格与表意特征，已开唐楷意味先河，称其形式特征与形式审美因素为"隶八楷（真）二"，或"隶七楷（真）三"，实不为过。《董美人墓志》其字体架构与笔画质性取之于隶，方整齐正，且笔画仍于特征突出处、显明处变化隶体之波磔为方笔造势，以至更为强劲锐出，形成锋利的美感特征。笔画重视区别粗细，竖画多粗劲，横画多瘦劲，形成鲜明对比。各种类型的点画，或方笔起势而锐出，或真书侧锋顿笔以造势，务求丰富与不同，但仍然特别注意变化的规律性、逻辑性，及由此而带来的形式特征的和谐性。重视形式特征的比较特点与对立特性，甚至造成形式架构内近乎极限的反差，但恰当把握比例，则不使形式崩溃，是《董美人墓志》的又一显著形式特征。而一般意义上，"掠"画由方笔起式的突出而醒目的存在而渐至瘦劲，"磔"画则由细微刚劲而渐至丰腴圆润的顿笔出锋，作为一组基本笔画样式，与竖粗横细笔画一样，构成该墓志笔画造型的基本特征和字体造型的主体架构。应该说，《董美人墓志》虽产生于隋中期，但它仍被作为魏碑体来认识的，这还不是因为它是石刻，而在于它的形式特征依然保留有显明的隶书意味。但也应明确，其已融入了真书的形式意味与审美要素。且至要处在于，如此纵与横的交叉、交错，引发生机无限，变形、变体无限，进而对入唐百年间楷体造型与楷书法度的形成，产生不容忽视的影响。

《董美人墓志》局部

四十、《苏孝慈墓志》赏析

《苏孝慈墓志》的出现，或许可以再次说明，中国书法，即使如楷书，当它处于文化发展的历史进程中而表现为自我类完善时，不同的形式感因素相互融合、背离、排除的结果，必将形成种种不同的表现形态，也可以说有多少心怀自我意识的书家就会创造出多少有创意的作品形式。魏碑时代，诸多碑作，可以说是各有风采，各具妙姿，奇艳无比。虽然，北朝文化低迷，然而巨大的创造空间，给每一个完整的、完满的、完美的生命形式以虽然有限然而却是最为充分的文化存在、艺术存在、审美存在，从而创造出书史上少有的繁华时代。相比之下，南朝的南帖，则不免稍有逊色。以此是知，形式审美要守形式规律、形式审美规律，重视形式要素的差异性、对比性，以拓展创造与变化的可能。在这个意义上，创造性思维在于无范式束缚，是石涛的天下无法、以我为法理念的实践形式。《苏孝慈墓志》书丹于隋中期，是时虽然天下一统，书法却尚无权威，故各底蕴厚重的书家皆可起舞弄清影，以展现心仪之笔墨形式。故有隋一代，有包括《龙藏寺碑》《董美人墓志》《苏孝慈墓志》等碑体名作闻世，并推进字体文化属性的发展而成就楷书体的最终成型。所以，至唐代楷书书体的确定与楷书概念的形成，及楷书称谓的提出，其于文化要素、艺术要素、美学要素方面的把握与考量，与其说更多地基于南帖，莫若说主要本于魏碑。《苏孝慈墓志》的字体——书体形式本义，是确定了每一笔画造型特征的同一性与类近性，及笔画书写中变化的连续性、阶段性、个别性，并表现出形式审美取近似值的倾向。这可以视作一个时代的书法理解，其影响所及是为颜真卿书法时代成体提供必要的实践基础。

大隋使持節大將軍
工兵二部尚書司農
太府卿太子左右衛
率右庶子洪吉江慶
饒袁撫七州諸軍事
洪州揔管安平安公
故蕱使君之墓誌銘
公諱慈字孝慈其先
扶風人也九曲靈長
河流出積石之下十
城側厚玉英產崐崙
之上文也□□□

《苏孝慈墓志》局部

四十一、欧阳询《九成宫醴泉铭》赏析（一）

欧阳询，初唐书法家。

欧阳询由陈入隋，受学智永；又由隋入唐，成名于唐。欧阳询书法，既承南帖，又承北碑，可谓是中国书史上碑帖合一的第一践行者。故唐楷新风，始于此君。欧阳询的《九成宫醴泉铭》，世称有隶书笔意，然此种笔意，更近于魏碑后期作品，如隋的《董美人墓志》《苏孝慈墓志》的造型风格。当然，一般说来，这样的墓志作品，欧阳询未必能够亲见，但隋时已是由渐近中年而转入渐近老年的书界名流，何能不知其时书风字风？在这个意义上，欧阳询《九成宫醴泉铭》的写法由隋时书风渐进而来，当属自然。字体方正，笔画重瘦硬；造型险峻，转折笔意简朴而率直，很有清雄气概。这是魏碑精神风貌的唐初表现，具有明显的时代性。而南帖的影响，较多表现在对笔画与结构的质性的理解与把握，如笔画展开过程中对运笔速度与力度的掌控，重点笔画与一般笔画的区别，突出笔画与普通笔画的区别。有些笔画在表现上被加以强调，从而以突破特征而显著着其作为存在的重要性与典型性（法度最初的意义与价值在此），而几乎每一个字都有被特别强调的笔画成为醒目存在。与此同时，是有一些笔画的存在意义被弱化、虚化、淡化。前者如处于外围的笔画，或支撑字体整体架构的重心笔画；后者则如为外包笔画包围的一些属于图示文字字象的笔画。于表现意义上区分笔画的质性、意义与价值，欧阳询的书法形象角立杰出，严整肃穆，是南北文化精神的一次真正意义上的融会贯通的显现形式。而其作深沉、含蓄、坚实的文化内涵，就深蕴于如此简洁、凝重、质朴的形式中，于是，东方汉民族的又一次历史文化之旅，就在这不动声色，也无须张扬的过程中重新启航。

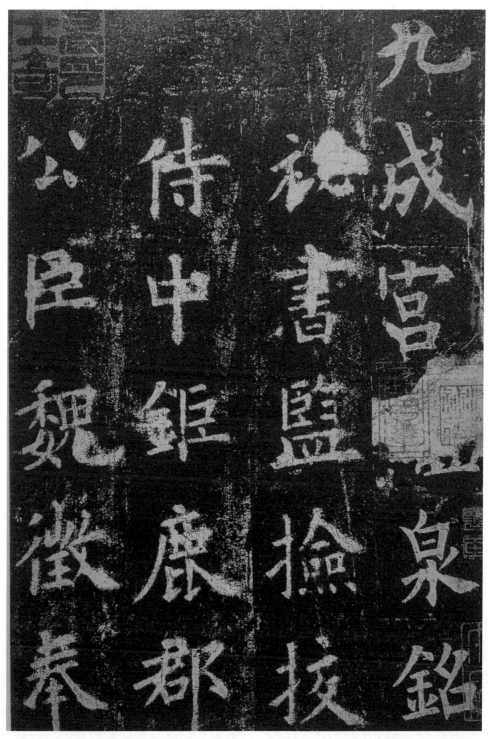

《九成宫醴泉铭》局部

四十二、欧阳询《九成宫醴泉铭》赏析（二）

欧阳询《九成宫醴泉铭》的结字原则与基本美学风格，影响着有唐一代的楷书审美走向。这是可以理解的。因此，以文武兼修而得国的大唐皇帝李世民，其祖上就是北方少数民族统治集团中的豪门权贵，所以他对北方文化与北碑风格应该是了解的，熟悉的。但他依然喜欢南朝文化，喜欢王羲之的书法风格，惜这种喜欢当指《兰亭序》所代表的行书风格，而不是楷书风格。所以，后世谈及晋帖，每指行书，很少及于楷书。而欧阳询的楷书，既曾师之智永，必知其三昧。但身历三朝，亦当知风雨不只在政治，亦当在文化。因此，当李世民向南帖寻找文化的新鲜感与陌生感时，欧阳询也在向北碑寻找文化、艺术、美学的时代精神。一个新生的、强大的、活力四射的国家，当需要通过文字——文化形式表示国家的存在与价值、选择与走向时，他选择了北碑。因为只有北碑，才能以方寸之在，展示不屈的雄强之在。这几乎可以说是一种宿命，但也是规律。政治家可以有远见卓识，书法家也可以深知深察。这是国家的需要，是皇帝的需要，也是书法家的需要。因为，强大的国家，需要雄强的气概。不能昂扬向上，何以臣服四方？这就是时代与时代精神。及于艺术，及于美学，及于形式，亦然。此即见微知著，"微"与"著"之间，就有这样的一种辩证关系。所以，欧阳询的楷书形式审美，他选择了北碑，但他有足够的功力，运用他对南帖所拥有的形式意味与内蕴来丰富、温润北碑形式，使其含蓄，使其厚重，使其意味深长。这是一种文化心态、艺术心态、美感心态，但可以温暖感觉，化解形式。欧体楷书的结字险峻，就是文化存在对形式外露的逼人气势的温馨中和，使雄强的情感色彩再含蓄一些，使其尽可能地再向纯形式方向变化：还是不要太直露吧，何必那么急呢？

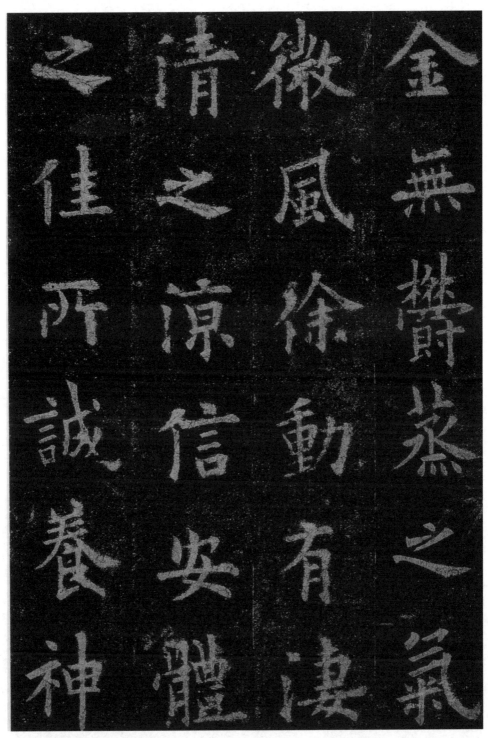

《九成宫醴泉铭》局部

四十三、欧阳询《九成宫醴泉铭》赏析（三）

欧阳询对南帖书学的理解是深刻的，观《九成宫醴泉铭》之体态，显见他善以南帖功力，化北碑之形，或者是以北碑之气概，充盈南帖之温情。总之，南北合一，气象不同。几乎所有的外围竖笔画，都是落笔触纸即内捻以造成笔画的微意斜式，至末端收笔时再行顿意以与笔画上端呼应，从而以特征的倾斜搅动审美心理。加之字取纵式，与笔画的倾斜互为作用，造成平衡随时可能被打破却终未打破的审美新境。但欧阳询的造像依然是纵立于悬崖峭壁边上的巨石，且他不是稳中求险与险中求稳（此为"造"，为技巧功夫），而是险中有稳与稳在险中。此即虽为写字，亦重立意。这很有点儿现代美学中关于造型艺术不直接表现矛盾冲突（激情）的顶点而表现接近顶点的瞬间一类认识，而7世纪的书法家于书法造型方面成此卓见，虽然还是经验的直观或直觉，但已深入触及楷书的艺术质性或艺术自觉。这说明欧阳询在努力走出文字字义对字体造型的支配，而进入书法形象对字体形式的表现需要。而这也是他削弱北碑重要笔画的强直性特点，而以南帖笔画多柔性、弹性美而丰富存在的重要表现。艺术地组织字体内部笔画的布局与安排，也是欧阳询在南帖北碑中做出文化——艺术选择的用心创造之处。适当保留北碑方笔笔意，但略作顿意，使其获得些许温和、温润、温熙的意思，如此既是丰富特征，也是柔和心情与心灵。应该说，文化创意与艺术表现的创新，从来都是不能离开感觉的。或者，笔画少的字，结构要疏离，是以疏与离而获得空间占据感，由是上下之间，左右之间，虽空旷而寥落。与此相关的是，不必以拖长笔画以示拥有占据空间的张力。毫无疑问，这又是南帖文化内蕴浸润北碑形式的又一应当注意之处。此外，有意识地强化一些笔画的感性存在，与有意识地弱化一些笔画的整体存在，也都体现着欧阳询的创意表现在于体现并服从形式的完美性需要的原则。铭文第二十一行的"微""得"，第二十二行的"凉"，第二十四行的"汉"，第二十六行的"弱"等字的写法，都是着眼于形式与形式美，但不着眼于体现文字字义的字体之规范。是知欧

阳询作楷，于南帖北碑，各有背离与排除、融合与化一，以成就他心仪的有充足文化时代性的字体形象。

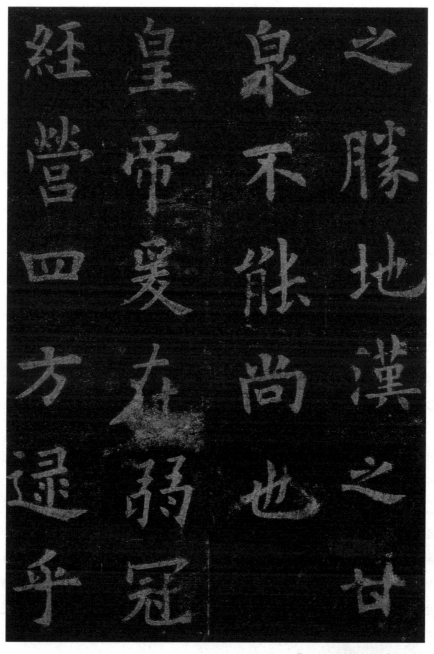

《九成宫醴泉铭》局部

四十四、欧阳询《化度寺故僧邕禅师舍利塔铭》赏析

　　读此作，忽然想到，楷书写作，何须心迹活跃？欧阳询书名之大成于《九成宫醴泉铭》，《九成宫醴泉铭》名著于世本于欧阳询的楷书功力，但欧阳询楷书功力之大显则本于前朝旧宫忽然因新朝皇帝一杖击之而清泉涌动，使新朝平添国运昌盛之生动气象，由是一朝重臣魏徵撰文述此盛事，书名满朝的欧阳询书丹以共襄此盛，那激奋与欢畅是可想而知的。通常，就理析意义上说，书法作品的书写内容与书法作品的形式、形式美不直接构成对等关系，但在应用为书法第一功能的实用艺术时期，具有特定意义的现实性内容以其所及于的现实事件（或现象）对包括书家在内的人与现实关系造成强烈的情感冲击，且这种情感冲击并不导致书家情感状态失控，而是提升为在和谐与秩序的状态规定下使情感状态的节奏、节律更为活跃、鲜明、欢畅，则直接由情感而及于文化心态、艺术心境，进而表现为美感选择。这种选择就表现为笔画与结构在完形过程中所必然流露的节奏感、力感、速度感，其提按点顿，不依规则，俱依心境，以表现愉悦与欣慰。故此以为，《九成宫醴泉铭》楷法之妙，与"醴泉"之妙合一，欧阳询感知此妙，化作笔意，成就楷趣，由此引领楷书进入更有时代性与时代感的艺术时期。而欧阳询书丹《九成宫醴泉铭》的心态与心境，是不可移作书丹《化度寺故僧邕禅师舍利塔铭》的；因为前者为皇帝出游困顿于缺水而杖地得泉故振奋天下，后者为名僧圆寂世有痛惜故人心暗淡。《化度寺故僧邕禅师舍利塔铭》一作，运笔沉而稳，是稳在重中，结字端而谨，谨为心气不畅、心力不长。如此老到，字象则于有限之在中见清寂古远之气，以为寄托。即以纯熟之笔法，写心力不畅、不达的雅拙之意。当然这是又一写法，也是特点。但可说明，读书法作品，还是要结合书写内容，以探究书家创作时的审美心境，但不宜就此作道德判断。王羲之作《乐毅论》，是写给他儿子的小楷范本，但不及《黄庭经》写得灵动。以此是知中国书法历来有心经与笔经二路，心经心传，笔经笔传，二者有合一处，那就是原则；也有不合一处，那就是神来之笔。

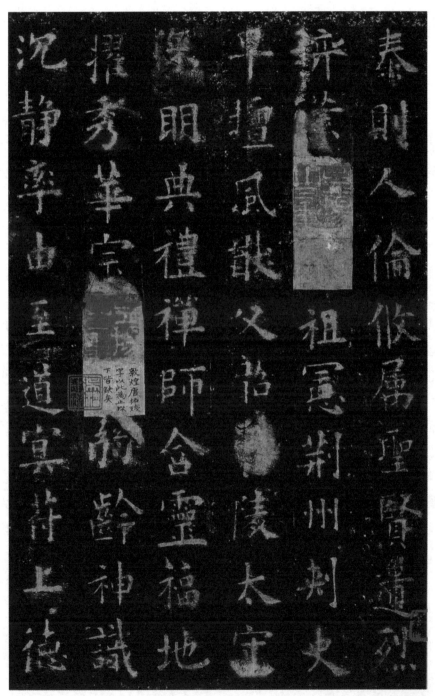

《化度寺故僧邕禅师舍利塔铭》局部

四十五、虞世南《孔子庙堂碑》赏析

虞世南，由陈入隋再入唐之书法家，长于帖学。

虞世南也是由陈入隋再入唐的文人，在当时有诗名也有书名。在南朝时，他的宫体诗写得不错，很受诗界领袖徐陵喜欢，说像他。入唐，唐太宗也喜欢与他切磋艳体诗的写法，也一起切磋书艺书技，君臣很相投，以至他死后唐太宗很有失落感。所以，在文风不振的初唐，虞世南是皇帝御用文人中的头面人物。虞世南习楷，也曾以智永为师。但南朝文气对他浸润至深，以至入隋入唐，虽然他也喜欢《龙藏寺碑》《启法寺碑》，也极为用心揣摩研习，但他更喜欢二王清丽妍美，于是以南帖为本，也少量吸收一些隋碑的结构开阔、笔意神气爽朗的味道，遂成外柔内刚、以柔为刚的字体美感特征。其刚，表现为结字舒展、疏朗，可谓秀竹扶疏、清气充盈；其柔，是笔画状态匀称，运笔平稳，速度、力度均衡，唯在此处，颇得南帖神韵。更重要的是，笔画求细，笔画的任何部位，都不使其获得显著特征，及成为突出存在。所以，虞世南的《孔子庙堂碑》，初看字字平平，笔笔平平，细看若清水芙蓉，枝枝摇曳，神在远，气在淡，意在清。虞字之柔风，还被表现为笔画存之庄重，行之自然，意态矜持，不卑不亢，不急不躁，不浮不艳，不丽不俏，为疏星皓月，幽深明净。但在初唐文坛，南朝流弊尚盛，此种书风，多为人轻。至若其局部结构，进退有宜，疏离相宜。或者，单观一字，似有偏颇，然置于行间、篇内，则不可异议。显然，这是以淡定的文化心态把握形式，其所见则为书法的类属性。

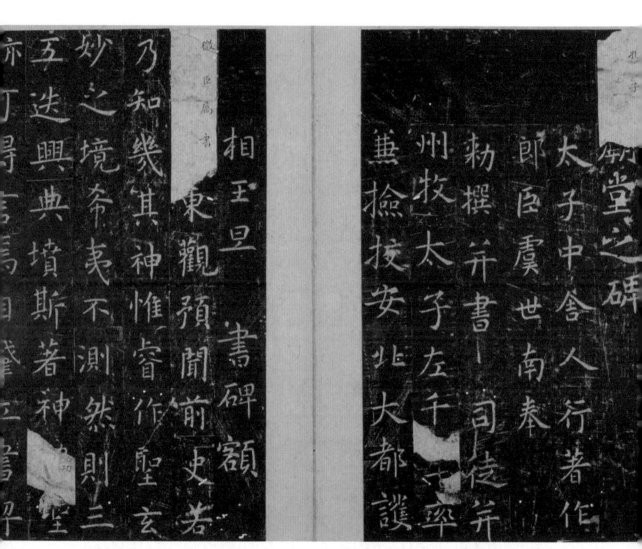

《孔子庙堂碑》局部

四十六、褚遂良《雁塔圣教序》赏析

褚遂良，初唐书法家。

褚遂良的楷书更重视形式感，强调特征的个别性，明显地意识到掌控锋态变化对笔画造型的重要作用。在欧阳询及虞世南那里，笔画特征较多地还是锋态的自由显现，调整锋态更多地还是顺势而为，而在《雁塔圣教序》中，锋态的调整是要特别用心，即通过指、掌、腕、笔之间相关系列动作，造成锋态变化，实现对笔画造型的规定性要求，以求能更好地体现书家的笔画期待。这是唐代楷书在走过太宗时代欧、虞二大家的艺术准备时期之后转而探寻楷书类属性与类特征的开始。非常富有弹性的长横当是褚遂良最为成功的楷书笔画造型，也是极为优美的楷书形式特征。顿笔起势，横向跃起，顿笔时似呈方意，又似是圆式，但特征蓄势而起，快速延伸，过四分之一处于即行收势基础上更快速提锋，至末端顿笔收锋，由此笔画获得线条意义，被概括为筋、劲、硬、瘦、细的表现性存在。这种在行草书中才能领略的笔画形式，在褚遂良的楷书中获得了新的形式意义，并且合逻辑地成为形式的相应特征。而横画飞越险绝之处后，过四分之三处，再渐行渐显，以与起式笔意呼应，以成就笔画形式审美的完整性，可知褚遂良于此是有意创造完备笔画特征的过程，是过程与表现的一体化。当然，在褚遂良的笔下，处于不同位置的横画，也有不同态势，不同写法，但大体上都要构成对比关系，进退关系，隐显关系，以求变化，也为字体造成结构的疏朗与旷达。与横笔画构成比对的，是显著的大撇，多是由右上而斜向滑至左下方，笔无阻隔，气无间歇，虽方寸之间，然却有顶天立地之大气势。宏阔的字体架构，需要相应至伟笔画支撑以求字安。褚遂良的楷书架构，或以多个局部合力安稳天下，或以显著笔画形成形式特征与形式审美的互补性。在这个意义上，《雁塔圣教序》的楷法初意是完美楷书形象。

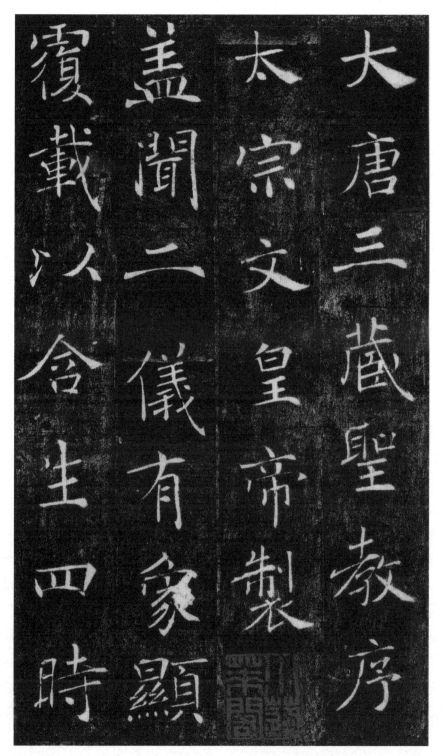

大唐三藏聖教序

太宗文皇帝製

盖聞二儀有象顯

覆載以含生四時

《雁塔圣教序》局部

四十七、褚遂良《孟法师碑铭》赏析

读《孟法师碑铭》，忽然想到，书家同于文学家，都是意（形）象创造。而创造力的大与小，强与弱，在文学家取决于对生活的熟悉，和对创作素材的掌握；在书家则取决于对文字的熟悉，和对形式、形式感要素的掌握。所以，创造力强大的书家，既有丰富的形式要素了然于胸，依据感觉排列、组合形式要素，结构造型，一展胸臆，则一体多姿，亦属当然。褚遂良于《雁塔圣教序》外，又有风姿殊异的楷体名作《孟法师碑铭》就足以说明书艺无止境，中国书法的变姿变态一定要与汉文字相始终。这种变，在书法是时代性，在书家则是时代感。比如明清馆阁体，那是中央集权的封建社会走向末期的僵硬的文化、艺术、美学质性与心态的必然形式，那样的形式不可能产生于中央集权的封建社会处于强盛时期，因为那时社会形态还没有也不可能使文化精英们心灰意冷、颇为失望，以至于像晚清张裕钊那样赌一口气，说什么"五百年后会有人认识我"。唐代的楷书家们不会赌气，他们需要的是现实感，服务时代，获取荣誉。褚遂良的《孟法师碑铭》，崇尚后期魏碑清雄气势，茁壮精神，兼取隶意，并南帖简爽雅达之风韵。故结字取法欧、虞，纵式立象，清爽精劲，沉静端恭；用笔谨严，法度肃然，点画之间，字字之间，自有顾盼。显著笔画造型，每取角立杰出，撇捺出锋不失隶意，不取南帖柔顺蜿蜒之式，偏爱北碑兀然而止，以成一个锋利的三角形。这是一个兼具北碑南帖意味的笔画特征，以创造性而成为《孟法师碑铭》的基本造型特征，并以近似性而成为褚遂良的标志性笔画样式，如"侧""趯""啄""努"画的起笔，"勒"画的起笔与收锋处皆然。以此构成该作结字险峻，用笔收敛，字象清正谨严，体势萧散稳健的态势，切合碑主超迈不俗、神清智远的用世之心。所以，结构一种字象，要功力；成就一篇佳作，要合时。因为，没有时之气，焉有书之气？其实，褚遂良当时恐怕未必有做千古大家的想法，他的追求，怕也只是努力把字写好而已。

《孟法师碑铭》局部

四十八、李邕《端州石室记》赏析

李邕，唐代书法家。

唐诸书家，李邕才气最高。此公生于高宗后期而主要活动于武后当国及玄宗朝，时有"书中仙手"之称。李邕楷书，学二王而不步其后，得其法而不入其窠臼，是善取人之长，扬己之长的书家。《端州石室记》刻于唐玄宗开元十五年（727 年），是李邕外放南方时所作，字姿健朗、豪放、舒展，可谓器宇高敞，襟怀宽博。字格多取横式，是横中求方，方中有横。如"端"字、"讬"字、"敞"字、"此"字等皆然，以此成以横宽为趋向的字体格式与审美格调。这与入唐以来诸家楷字以纵式为主的架构模式是不同的。汉字楷书，纵式易见秀美，横式更见恢宏。恢宏为大气、大象，故明董其昌称"右军如龙，北海如象"，是对李邕楷书结构宽博，字象清正，体态端庄的赞语。楷书入唐，虽欧、虞、褚诸体因合于政治统治审美需要而风行数十年之久，但审美之拘谨愈见明显。故北海一出，举世惊艳。这对后期颜楷的审美与表现是有影响的。《端州石室记》结字造型的宽博审美与笔画造型显明的雄壮健硕互有关联，互为动因。而北海此作之结字，相比较而言，横笔画多较粗，竖笔画多较细。如此笔画布局，在一个宽阔或较为宽阔的字体架构空间内，横以较大空间跨越而联结诸笔画故不为笨与拙，竖以立式支撑诸笔画的纵横扭结而不为瘦与劲，如"托"字、"秘"字、"极"字、"金"字、"郭"字、"平"字、"千"字、"而"字、"峰"字、"萧"字、"时"字等。而对笔画粗细形态的审美把握与合理运用最见书家艺术与审美表现的分寸感。《端州石室记》用笔多态，圆笔、方笔、侧笔之用皆有，以见审美的质朴性与原始性，而唯美式的修饰与刻意倒是少见或不见。在这一点上，是对初唐以来书风的真正变革。而他为时人追捧，亦为此。李邕之后的书法，每当修饰法步入僵局，每当时代需要书法新风，他就会更多地为人们忆及。

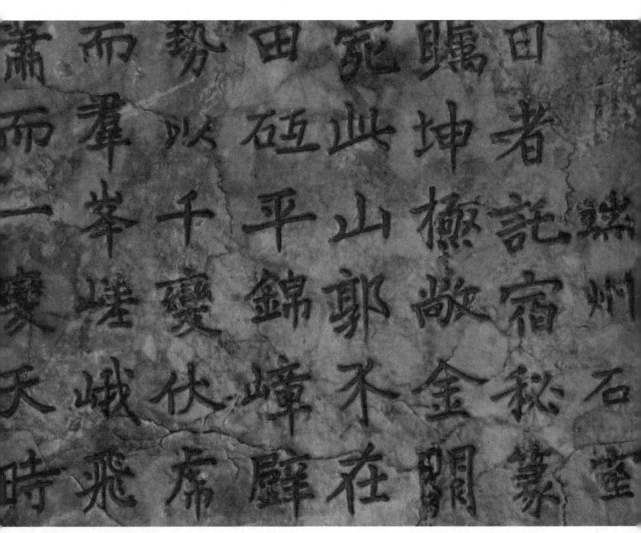

《端州石室记》局部

四十九、薛稷《信行禅师碑》赏析

薛稷，唐代楷书家。

作为楷书家，薛稷的书法是唐楷到宋徽宗赵佶的瘦金书体的过渡体。楷书笔画明显区分粗细刚柔之间的艺术变化与美学意味的不同始于褚遂良的《雁塔圣教序》。其前，楷书家们对笔画粗细不作艺术与美学区别，所谓变化，大体属于锋态自为所在，需细观方有察，且意味比较朦胧。褚遂良承欧、虞之别意，灵动形象思维，感受时代激情，领略审美感动，遂于整齐美中发现差异美，于普遍美中发现个别美，以此形成其楷书笔画的瘦劲审美特征。当然，在褚遂良，瘦劲是在丰满基础上产生的，且作为笔画特征，二者互为互补，相辅相成，构成比较关系；即丰满的质感从属于瘦劲的需要，而笔画的细处则凝聚了笔画丰满处的能量与质量，包括运笔的速度与力度及节奏变化。所以，褚遂良的"瘦劲"直观看只是一个笔画特征，但其存在价值是一个美学概念，体现着一个具有更为宽泛意义的审美理念与期待。薛稷的《信行禅师碑》，取美学概念意义上的"瘦劲"观念，去其表现意义上的对比性，以架构感性形式的统一特征。显然，褚遂良是通过保留笔画特征的变化性与对比性而走进"瘦劲"审美境界的，薛稷则以笔画特征的一致性走进，同时也走出褚遂良的"瘦劲"审美领域。以此，薛稷的《信行禅师碑》放弃了褚遂良楷书中的"刚"性审美因素，而纯然以柔性之美而悦之于社会。当然，就结字来说，它还大体保留有紧凑、清爽的特征，但笔力已弱，笔速平缓，行笔之间气息不足，笔画几近于"画"。褚遂良的"瘦劲"，神明气清，不失刚直之勇；至薛稷，则虽也爽爽为清，却也只能内视、内敛，华贵以雍容。这与武则天时代有关吗？

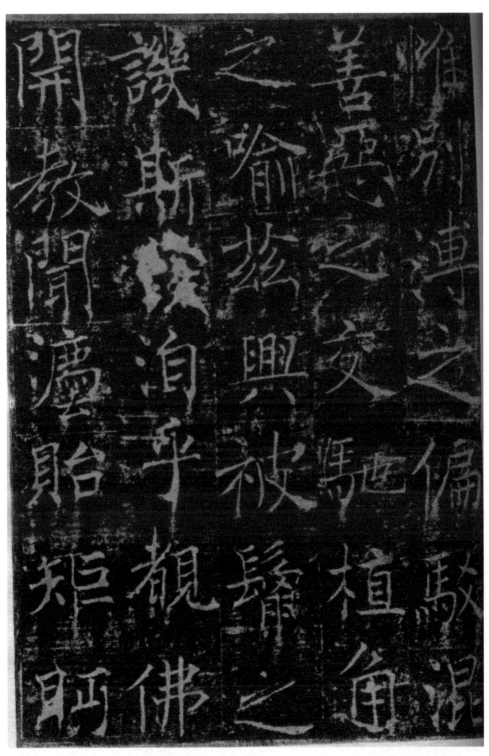

《信行禅师碑》局部

五十、敬客《王居士砖塔铭》赏析

敬客，唐楷书家。

唐代，楷书盛行，有成就者颇多。此或为北碑南帖合流之后，新的形式因素、形式美因素为有才华者提供了新的创造先机的缘故吧。褚遂良的"瘦劲"书风，继薛稷之后，又有敬客其人，颇得河南楷之三昧，其所书《王居士砖塔铭》，方劲刚健，清正爽朗，亦为醒目。褚河南结字喜方扁，敬客则化扁为方，故既有河南字魄振奋，神气鹰扬，又紧实、周正，气度飒爽。所以，河南楷字，端庄而矜贵，清神盖世，无人可及。而敬客虽欲步河南后尘，终是胸中气息不逮，难为高远，故转而舍去张扬，别取质朴，又辟一径。书法之事，有师者可尊，幸也。然师之尊非己之尊，故学书者每喜尊多师而成一己之我。唯敬客其人，谨尊一家之法，亦成一己之我，实乃为其时法度不严，网罗不密，故心大于法，穿行其间，任取任得，自取自得，以成一我。如此说来，彼时气象，河南虽为高妙，恐也是有法似无法，无法本为法，尊师者任取师之高妙，任化师者之行，如此自由自在，才可青出于蓝而达于蓝（不要企求胜于蓝，师之为尊不可欺也）。若似后世，师尊既远，准师者则以解法而被视为师之有在，如此严密，入既不易，出之亦难，故学书当为修身、炼心、养性，一如佛学后人，做不得如来，但做神秀也罢。这样，书学的文化质性，由字义表达转而进入形式与形式认知。但这种形式认知所研习与感受的不是形式与思维的本体关系，而是形式如何体现（包容或囊括）思维，包括思维内容与思维形式。如此，书法有创以来与字义表达同时兼具的表现性功能或属性就不再具有独立意义。而书史上，书学大家的本在也就是创造形式，敬客列名大家之列，说明他也是时代的幸运者，出入于河南，相异于河南。他只是对河南的笔法做了一些微动，就别为丰姿，别成风韵，典型的如他的"磔"笔，只柔柔一变，河南的"硬"气就减三分。妙否？

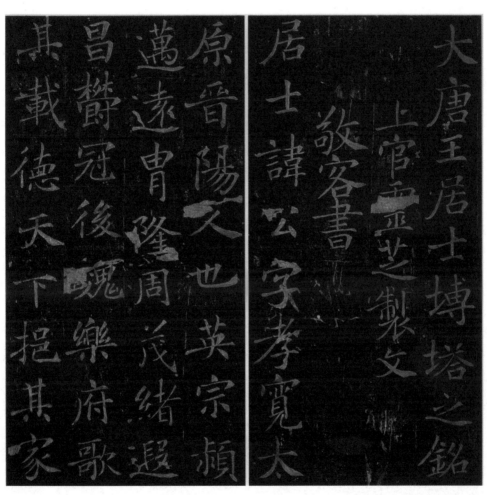

其載德天下挹其家
昌爵冠後魏樂府歌
邁遠胄隆周茂緒遐
原晉陽文世英宗顥
居士諱公字孝寬太
大唐王居士塼塔之銘
上官靈芝製文
敬容書

《王居士砖塔铭》局部

五十一、颜真卿《多宝塔碑》赏析（一）

颜真卿，唐代书法家。

《多宝塔碑》是颜真卿四十四岁时所书，时唐王朝正处于盛世后期，虽然骨子里已是"朱门酒肉臭，路有冻死骨"，但表面上歌舞升平、繁华不尽，应有尽有。所以，此时的颜真卿，虽步入中年，却意气风发，对尽忠尽诚朝廷的人与事充满景仰。因此，书丹《多宝塔碑》，当是他倾心之事。而《多宝塔碑》确也展现了未来的盖世天才的书学才学与才华。首先是结字平稳、均衡、工整、工正，笔笔法度，力度如一，是字无偏颇，气无不匀；庄严、庄重、静穆的文化心态与心境，坦荡、坦诚、朴实、直正的心象与心性，昭然于世，通贯天地，遂有浩荡之气入笔，清正之意为魂。由此，乃有字象温雅端庄，清爽俊美。如此形式与形式美，确是对后期魏碑，主要是隋碑形式美的直接继承，特别是笔力气势方面，是更为明显一些的。但在笔韵、笔致上，二王所代表的笔画整齐、锋态完美、心性淡定的美感倾向也是存在的，而这恰好又是唐初欧阳询书风的继续。就此而论，《多宝塔碑》并不缺少审美的时尚性。这可以理解，书家的心、性、情也都是时代的，虽当时不自觉，但历史过后却抹不去。不管怎样说，写《多宝塔碑》时的颜真卿，是无法体会、体察出杜甫写"朱门酒肉臭，路有冻死骨"的时代冰冷感与社会现实感的。这不关乎个人的品质，而是人的社会存在使然。所以，走进中年时代的颜真卿依然沉浸在青少年时代以来所形成的大唐盛世的历史氛围之中，威严的仪表，宏大的气派，流光溢彩的社会存在，虽然属于上流社会，但足以掩盖一切。当然，重要的是这确也是曾经的社会现实，武则天执政以来所日渐形成的昂扬奋发、积极进取的时代精神到玄宗朝已张扬到极致。作为开元进士，颜真卿不能不感受时代，并与时代共舞，因此，以亮丽的书法，为时代留一帧俊美的剪影，也在情理之中。

大唐西京千福寺多寶佛
塔感應碑文
南陽岑勛撰　朝議郎
判尚書武部員外郎琅
邪顔真卿書　朝散大

夫檢校尚書都官郎中
東海徐浩題額
粤妙法蓮華諸佛之祕藏
也多寶佛塔證経之踊現
也發明資乎十力弘建在

於四依有禪師法号楚金
姓程廣平人也祖父並信
著釋門慶歸法胤母高氏
久而無姓夜夢諸佛覺而

《多宝塔碑》局部

五十二、颜真卿《多宝塔碑》赏析（二）

就个人书写风格而言，《多宝塔碑》或许尚不能算是颜真卿的最具代表性的作品。但在颜真卿楷书文化心态、文化理念的形成与发展过程中，《多宝塔碑》的秩序美、次序美、整齐美都是一种标志性的文化存在。甚至可以认为，虽然历史发展没有"假设"阶段，但若安史之乱不曾发生，《多宝塔碑》或许会成为颜真卿书法的主体风格或基本格调。因为，《多宝塔碑》所展现的艺术风范与美感底蕴，是一个伟大王朝的盛世时代所给予它的一个天真而赤诚的士子的充实、力量与自信。《多宝塔碑》笔画样式乃至字体特征的整齐一律，神采焕发，温雅风流，超过了唐王朝开国以来的欧阳询、虞世南、褚遂良诸人，虽然温润的现实感不似纯粹的精神品格而凛冽着冷艳，但笔笔方正峻严依然涌动着难能抑止的豪放与激情。笔势的跳宕，用笔的婉约，角杰的敛姿束形，都是为了含蓄自己，架构关系，成就形象的美感、活力、生命力。盛世培养、造就的书法家，并由士子而列班朝臣，颜真卿对他所熟悉的那个时代是有认同感的。这种认同感，不能只止于由士子而朝臣的功利性收获。因为作为前朝学者颜师古的后人，颜真卿的个人意识中深蕴着作为儒学传统的国家意识、民族意识与社会责任。因此，《多宝塔碑》笔墨表现所流露的现实认同感，其艺术理念与美学精神，是社会的、民族的、国家的，表示着一个时代的追求。而此时的颜真卿，是对这种追求给出一个他认为完满的书写形式，以表示他对这个时代的尊重。只是安史之乱的突然爆发，撕裂、撕碎了他的情感与心灵，于是，他又重拾书心，重塑书风。此一举恰似晚他三百年的李清照，从低吟"知否，知否，应是绿肥红瘦"到高唱"生当作人杰，死亦为鬼雄"了。

熊羆之兆誕彌厥月炳然
殊相岐嶷絶於葷茹髫齓
不為童遊道樹萌牙畟豫
章之楨幹禪池畎澮涵巨
海之波濤年甫七歲居然

獸俗自誓出家禮藏探經
法華在手宿命潛悟如識
金環摠持不遺若注瓶水

《多宝塔碑》局部

五十三、颜真卿《颜勤礼碑》赏析（一）

颜真卿书《颜勤礼碑》时已六十岁。是时安史之乱已平，他也因平叛战争中的巨大贡献而加封鲁国公，当是饱经风霜，阅尽沧桑，人书俱老。当然，颜真卿的这个"老"并非老态，而是精熟经天纬地之业，臻入笔墨真境。何为笔墨真境？当为心内无笔，心外无书，是一息有动，笔墨化形。此境非唯出世者可达，求逸气仙踪，入世者亦可达，以见担纲人间正义之心路历程。若说，出世者达此境求之自然，那么入世者入此境则可见天真：其心也坦荡，其人也坦诚，是心外无心，身外无身，唯必以一己化形化迹，以谢天之意，以见天之道。何为天之道？类之在也，类之道也。即走出一己之我，走进众我之我，是心与天地同在，身与日月同辉，虽或为一木一草，然其意象有大，胆气有壮，当可胜于佛家舍身饲虎、道家羽化成仙。所以，颜真卿书《颜勤礼碑》时，其意也似山岳，其气也若长虹，故长撇、大捺，如立马横刀，气势所在，不怒而威；细横粗竖，若山高水长，心象所指，顶天立地。如"策"画，竖笔画自上而下不减其粗、其壮、其力度，只是到了该笔画的底端，方稍作转笔，微意提锋。如此险绝，如此险中出境，恰似平原抗敌，力拔千钧，力挽狂澜。此笔，王羲之父子不可为，欧阳询、虞世南亦不可为，以笔墨为业守的书家皆不可为，唯胆气刀边起、豪气剑锋生的颜真卿，才勇于如此铤而走险，但险而无险，是另开局面。这又及于笔法。书家笔法，即兵家阵法，提按转折，点顿藏露，都是书家心象所在，心气所至。颜真卿是唐楷书家中最在意用笔的规范性与笔法的系统性的，他起笔必藏锋，运笔必中锋，一画终止收锋回环，并通过一定锋态变化过程给出一个突出的具有典型性的形式美特征的造型形式，以完成中和、含蓄、内蕴的审美要求。所以，《颜勤礼碑》的丰富笔法特征，是颜楷字体造型的重要组成部分，也是颜楷形式审美的重要内容，舍此也就没有颜楷了。

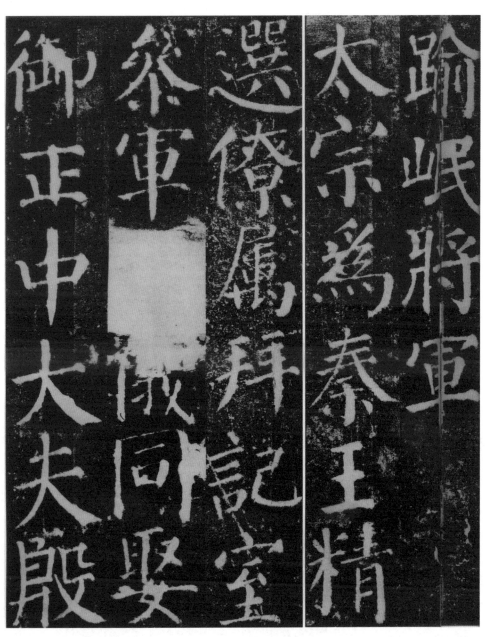

《颜勤礼碑》局部

五十四、颜真卿《颜勤礼碑》赏析（二）

读《颜勤礼碑》，当谈颜楷法度。楷书（包括真书阶段）至唐中期，法度是有的，但各家各有写法，而汉文字的结字规则与毛笔属性决定了毛笔写汉字的运转用法与写法大致如一，因此并无特别意义上的楷法概念。但至颜真卿，书家的个性与做人原则决定了他需要严格的、一丝不苟的规矩与原则、尺度与标准。而特别重要的是，大唐帝国的一统天下，盛世王朝的政治、经济、文化发展，乃至文学与绘画艺术的发展，为楷书确定、确立类特征、属性、质性，及类原则与类规律提供了认识与实践方面的必要的知识积累与准备。而安史之乱的爆发，一定意义上推动了颜真卿对统一意志、规范存在的重要性有了新的认识。所以，《颜勤礼碑》的法度严整，一定程度上也可以认为是颜真卿痛定思痛的文化壮举：他需要一种有尊严的，并且足以向社会标示坚定意志与伟大存在的书法形象。在这个意义上，颜楷的法度就是颜楷的形象与精神。特征属于笔画，是具象的；法度是对特征的规范；精神是法度所传达的意义与价值。可以认为，没有清峻严苛的法度，也就没有颜楷，包括笔画与造型的存在。藏锋是颜楷所有笔画的共同需要，点画始于藏锋又止于藏锋，撇、捺类笔画始于藏锋而止于中锋出锋，横竖笔画是始于藏锋再中锋运行而止于藏锋，这都是一个完整的过程，笔笔严格、规范，才能完成字体造型。此间，任一环节的任一缺失都会对形象造成破坏，甚至导致毁灭。应当指出，颜楷长横笔画收锋处所共有的突出特征，虽然被解作隶书笔意的变性存在，但本义上与《颜勤礼碑》字风上求拙、硬、雄、强是有联系的。即当竖笔画求粗、壮时，横笔画的主体部分求细、求韧对形式与形式美提出新的要求，故笔画两端的显著存在，及收锋处的凸显特征，对完成形象整体性必有的变化统一原则是必要的。以此而言，形式美原则是客观规律的反映形式，但它在被认识、被实践的过程中，则可以是自觉的，或不自觉的，但又一定是要被体现于创造形式中。

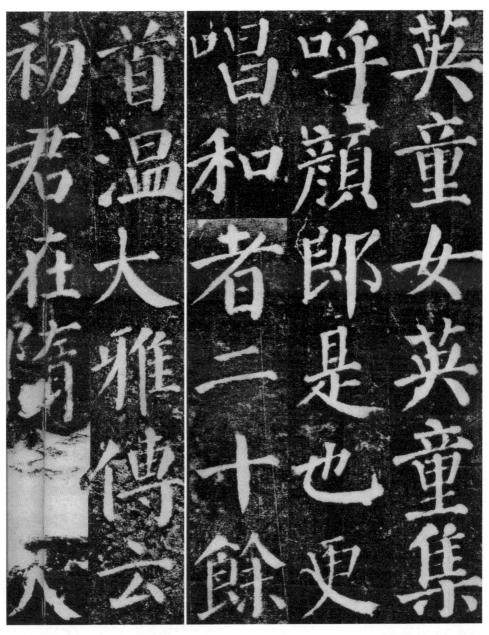

《颜勤礼碑》局部

五十五、颜真卿《麻姑仙坛记》赏析（一）

《麻姑仙坛记》最见颜楷颜法化篆为楷之功力与用心。颜楷法度，本于化篆为楷，其严密，其味厚，亦皆源于此。由篆而楷，无论于汉文字，或汉文字书法，其文化、艺术、美学的质性与属性相去有远。颜真卿书法欲于远中见近，以楷之形，写篆之意，或者是化篆之形，为楷之意，是文化、艺术、美学的历史钩沉与跨越。而颜真卿后期的楷书，也体现了以楷之简捷、简便书写方式，寄篆之凝重、厚重文化远意、艺术古韵、美感童趣的书学创想。在《麻姑仙坛记》中，这种创想表现之一为字的外包笔画外拓呈弧形。篆籀所代表的古文字，造型虽不规则，但多近取圆意，即使纵长，也杂有近于圆的局部，以隐寓古老思维的诸多感知。颜真卿感知古老的形式，并通过形式感知先民的文化感受、艺术感觉、审美感知。《麻姑仙坛记》中，笔画不以波磔特立醒目，而以外拓含蓄形象，并与字的造型结合起来，形成足以涵盖字形的四面弧意。表现之二为以笔画关系制衡笔画特征，实现字体造型古朴、凝重。《麻姑仙坛记》的主体架构笔画，纵不求其长，横不必有其短，故上下左右近于方而求之正，但居字中间部位的笔画，其长俱过于其他笔画，因此其字形缘此而敦厚圆浑。表现之三为用笔求重、拙、险，以见篆书文化空寂荒远。化篆为楷，化古就今，跨越遥远文化、艺术、审美时空，致力以感性见理性，以具象见抽象，而造型意味尤显重要，以此造成《麻姑仙坛记》笔画粗细、形态巧拙、造型险安等形式因素的巨大反差。如"麻"字笔画粗细之别，"平"字上下局部对比，就很显明。而所有"杰""趯"笔画的出锋，都是至为显著的笔画特征到行将无可再前行时顿笔轻提，是极微妙也微意。由此，感觉上一步千年，篆意之在灿然而为楷书新态，以寄托颜真卿对古老文化的追忆和时代文化的期待。

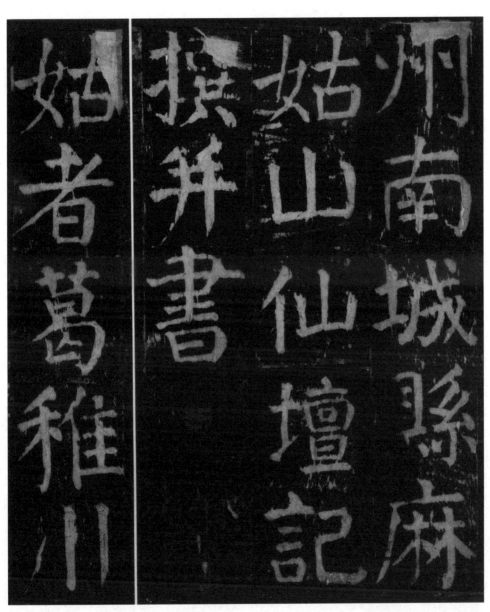

《麻姑仙坛记》局部

五十六、颜真卿《麻姑仙坛记》赏析（二）

颜真卿在《麻姑仙坛记》中对横笔画的处理，明显粗于《颜勤礼碑》中同类笔画，但尚不及其后所作《颜氏家庙碑》中同类笔画的显著性。这至少说明，颜真卿对横笔画审美是很重视的。而《麻姑仙坛记》中横笔画变粗，及竖笔画相对趋细，意味着颜真卿更重视颜楷字体、字象的稳定感与厚重性。颜楷形式审美，尽管有些表征如细笔画及微意出锋可归之于阴柔之美序列，但颜楷审美出于刚柔相济之列，而专以崇高与阳刚以居。原因在其假以为柔之特征，皆保持有坚挺的质性，且更处于粗壮笔画强大势力的包围之中，故颜字审美不能不忽略其少量存在的柔而刚的笔意，而专注于以粗壮特征为基本存在的形式审美。即模糊一些表现周致但并不具有代表性的单象笔画，忽略一些并不重要的局部特征，以使重要特征在较大范围和较远距离上，通过必要的空间而建立新的审美关系。在这个意义上，《麻姑仙坛记》强化横笔画的显著存在，是要在一定程度上减少特征的对比度，加大特征的同一性，以造成楷书形式美感的崇高性。在颜真卿，如此造型，正是为了写出胸中块垒。人生屡遭磨难，忠直屡遭坎坷，非命不济，是运之不至。大唐王朝，历太宗、武后乃至玄宗之治，盛之极矣。盛极而衰，至中唐，主暗臣强，权相不绝于道，故颜真卿忠介可辅国，然不容于朝。大唐气势将尽，颜真卿的起伏人生正是这气数的表征。但颜真卿不能排除他于盛唐时期所形成的气概：是时逆我，倘或是我逆于时？他不解，他也无法解，于是他只能以横竖粗细纠结的笔画，来表示他心中的困惑与疑虑。大师无过，颜真卿亦是。他要把自己的心曲披露给这个世界，任人评述。他敢于这么做，因为他坦荡、真诚：天地一赤子，人间一浩气。已经无私，何以有畏？已经纯粹，再无曲意。书者，人也。书品，人品也。

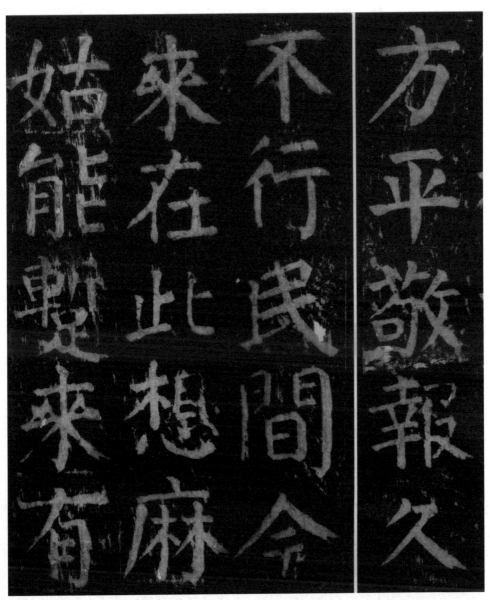

《麻姑仙坛记》局部

五十七、颜真卿《颜氏家庙碑》赏析（一）

在颜真卿所作楷书中，《颜氏家庙碑》笔画至为粗壮结实，用笔至为拙硬挺劲，气势至为雄伟朴厚，皆已达楷书形式审美之极限，不妨说是已纯然化作一精神存在符号。平原之后任一学颜者，只可视此为帖，以感知平原气概，至于笔墨造型则只得于形式特征与规则方面退后。因为任一形式的字体，其所拥有的空间是有规定性的，笔画与笔画形式、状态只有符合比例原则才具有审美意义。《颜氏家庙碑》的笔画之丰肥，于上下之间、左右之间，已达有限空间所允许的极限存在。也只有颜真卿这样气魄雄伟傲岸，胆气豪壮过人，历尽人世荣辱，且已把生死置之度外的人，才敢于方寸之间行此顶格之事，是人不可为唯我可为也。所以，《颜氏家庙碑》的美学意义是表现一种极限存在的可能性，并给出范例，即每一个字的每一个笔画的造型只能如此，否则归于失败。如碑文第八行的"光"字第三笔画造型，只能有此变化，不然不可立象。下一行"吏"字最后一笔出锋，是唯有创意，才不失自家规矩。以此是知颜字之书写，既把空间占尽，则方块汉文字之变化万端，每使书写面临不测之地，是时书家尚须有厚重的文意以应对。如碑文第二行的"薛"字草头下的左半局部，下一行"秘"字的右半局部，也只有用笔老到如颜平原者，如此处才会合理，以见苍劲古老，以见文化深意。是的，即使在颜真卿，他的笔姿笔势，只是千古文化记忆，已无现实审美意趣。这于本体论与认识论之关系来说也很合理，既已饱经风霜，又处于现实存在的刀俎之上，告老还乡尚是不能，其心若何？是故书此碑也是告慰先人，生当如斯，不辱颜门。在这个意义上，《颜氏家庙碑》以笔墨文化的厚重和笔墨形式的极限，向这个他赤诚服务了一生的世俗社会作最后的文化告别，又以极限笔墨形式，表示着他内心的文化抗争：谁是终极英雄。自写出《多宝塔碑》后笔锋转向，颜真卿期待着以真诚而成为一种强大存在，然而不能，于是，他在尚能掌控的书法形式上，站在文化存在与形式存在的边缘，凌空以舞。此一舞如同一年后他拒绝叛将李希烈的封赠而选择死，但历史也选择了拒绝

唐王朝在他死后的封赠而引向东方，呼一声"颜平原"。

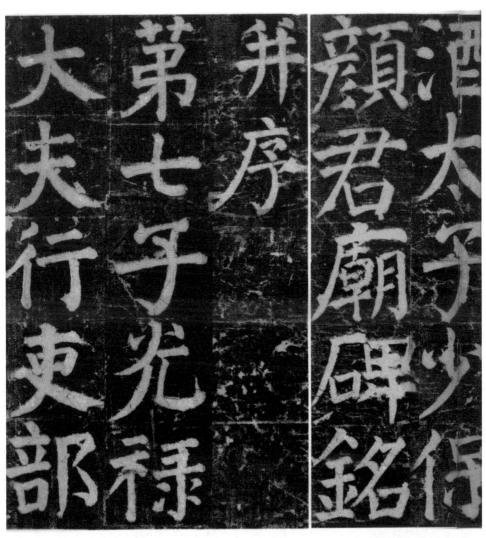

《颜氏家庙碑》局部

五十八、颜真卿《颜氏家庙碑》赏析（二）

　　颜真卿的悲剧，是现实与观念冲突的结果。在《颜氏家庙碑》中，他执着地把心仪的理想存在模式极致化，达于笔画形态作为存在的理想化边缘。在《颜勤礼碑》中，笔画的横细竖粗用以支撑作为存在的基本架构，在《麻姑仙坛记》中则化为横竖粗细渐近，至《颜氏家庙碑》则横竖同粗，以见巍峨宽博，以见庄严庄重，以见宏大浑厚。每一笔画，就存在状态而言，都具有最充分的合理性。因为，不论是形态，是力度，是上下笔画关系，颜平原都给出了最为无懈可击的理由，至少就颜字的形式审美关系来说是如此。结字亦然。在颜楷形式架构，笔画之缺是缺得应该，蠡是蠡得合理。因为，在这里，笔画不再具有感性意义，而已经成为理性的化身，是观念的物化存在形式。至妙之处在于，颜平原已经成功地实现了观念形式的理性化存在，或者是感性形式的理性（观念）化品格。也就是说，在任何情况下，书家都可以使人们感受到形式，领略的却是精神。如此置换，本于他所有的笔画，都拥有最充分的文化信息，还有他郁结于心的块垒。没有深深的情感裂痕，他无法养成纯粹的精神品格，并成为他存在的化身。在这个意义上，《颜氏家庙碑》是颜真卿向时代与历史，也包括并不喜欢他的政治统治，所作出的至真至纯的自我剖示，那是一个民族文化精神的凝聚，是一个族群生命意识的结晶。在此之前，在此之后，千数百年，难见如此的纯粹。于是，平原向东，比之泰山，至于他家乡的华山，似被忘却了吧?

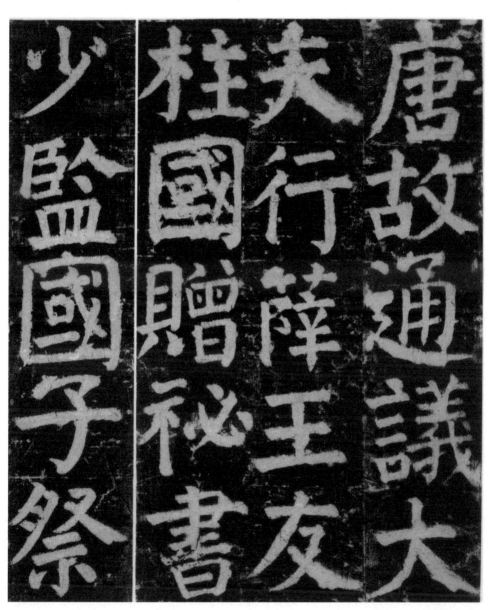

《颜氏家庙碑》局部

五十九、柳公权《玄秘塔碑》赏析（一）

柳公权，唐代书法家。

进入中唐后期，喜欢尚肥书风的颜真卿谢幕书坛。稍后，又一楷书大家登场，他就是贵"瘦硬"书风的柳公权。是历史要在一阴一阳之间交错运行，以救书法时弊？或者还是颜真卿尚肥至极，以至既无人可匹，又一时难以理析，只得转而求之于次？但柳公权在中唐后期更为糟糕的政治环境中保持着清正的形象，也保持着清爽劲健的书风，维系着奄奄一息的王朝，以待日后来自颜平原祖籍地山东的壮士黄巢领导的农民起义军来修理。柳公权的《玄秘塔碑》，用笔犀利、简爽、便捷，锋芒毕露，直接承续初唐欧阳询、褚遂良的纵式结体、用笔挺拔峻利的风格，一扫中唐前期颜真卿所代表源于盛唐后期的以肥为本的书风，有震世醒时之功用。政治行将式微，社会行将怠惰，书风、文风皆虚其表象而弱其内里，"尚肥"虽似雍容华贵，却不免因烦琐而惑真。而柳公权的清隽结体，清简用笔，清爽书风，就书法形式审美而言，是空间意识在楷书创作上的充分体现。只要是造型艺术，就需要空间感，不然，形式因素就难能释放其美感意蕴。在这个意义上，《玄秘塔碑》笔画舒展、自然，还形式与形式的内容相表里的一致性，还书法表现的时代性与现实性。当颜真卿过于追求书法表现形式的历史性时，柳公权对时代审美、现实审美的感知本义上就是对书法形式审美因素历史化的概念概括。唯此，方可神清骨立，爽目爽神。对一个正在沉沦的社会而言，这应该是很重要的观念存在。当与世风日下的式微社会共浮沉的皇帝与他切磋书艺时，他直言以告"心正则笔正，心正，乃可成法矣"。于是，还不算太糊涂的皇帝不免汗颜。书法是时代的，书法审美也是时代的。柳公权的"骨立"，绝不只是翰林院或学馆里的几个秀才、进士们想象的只是为了一个"瘦硬"的继承。它更应当是现实的触动。因为，堪称时代文化标志的代表书家，他一定是时代审美的引领者。

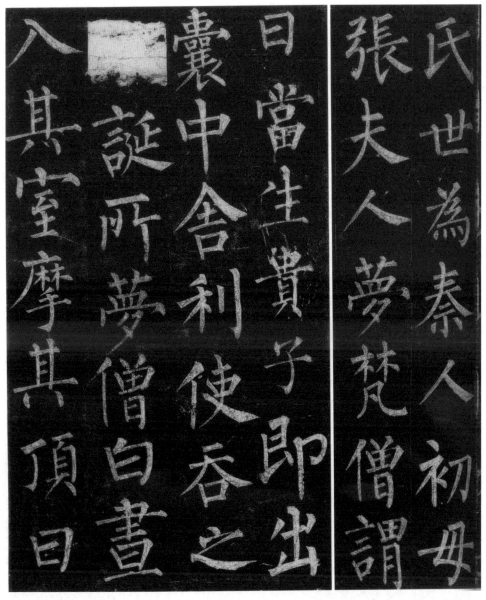

氏世為秦人初母

張夫人夢梵僧謂

曰當生貴子即出

囊中舍利使吞之

誕所夢僧白晝

入其室摩其頂曰

《玄秘塔碑》局部

六十、柳公权《玄秘塔碑》赏析（二）

杜甫说："书贵瘦硬方通神。"苏轼不赞同此说。其实杜甫是针对唐前期书法而有感，苏轼是看到颜体书法而折服而推重，两家各言其言，于书理上并无冲突。因为杜甫把握的是形与神的关系，强调形无枝蔓方能以简洁、简练的典型特征，表现存在的质性、价值、意义，即神。此神即精神，类之为物的生命力。颜真卿的书法结体丰硕，笔画肥硕，即具体特征极为显著，以至成为注意中心，因此"神"就被遮蔽了。一切观念形态的表现形式都是这样，主题或表现的重心、中心只有一个，所谓二者兼顾是不可能的。尤其是书法这样的方寸形式，更是如此。因为，当"肥"成为书法形式基本特征，其本体性一定具体为"姿"。姿者，态也。即虽与为体为类之在相关联却尚不足以成为反映类本在的基本特征。杜甫是现实主义诗人，重书法"瘦硬"特征是因为他依然谨遵书法的根本特征是对文字字义的体现，所谓"神"就是字义与形式的关系，复活字体形式中被凝固了的"象"的意味不应有损字义存在的突出地位。这是对书法种类规律与艺术规律的把握。苏轼是浪漫主义诗人、词人，他喜"肥"所能联系到的"姿"与"态"，因为那是感性的韵味。但在柳公权时代，"瘦硬通神"不仅是体现对书法形式清秀审美的需要，也是更好地体现书法以文字为表现对象从而更好地实现字义传达的社会实用需要的必然要求。在这个意义上，书法形式的发展与书法表现力的丰富，都不能超越艺术规律与书法种类规律的规定性作用。而书法的类规律，也是要体现文字发展规律的存在与作用。所以，柳公权的"瘦硬"书法于颜楷之后引领唐代书法，绝非仅仅是个人爱好，而是与书法形式相关的规律对颜楷在体现书法形式表现与文字字义体现的二者关系上，形式感因素过于强烈从而妨碍字义传达畅达有关，是规律作为内容对形式的制约。事实上，柳公权楷书对颜楷宽博的结体，强烈的笔画造型，及重视个别重要笔画的突出存在等形式要素，还是有所取舍的。但在整体把握上，他似乎是更理性一些。

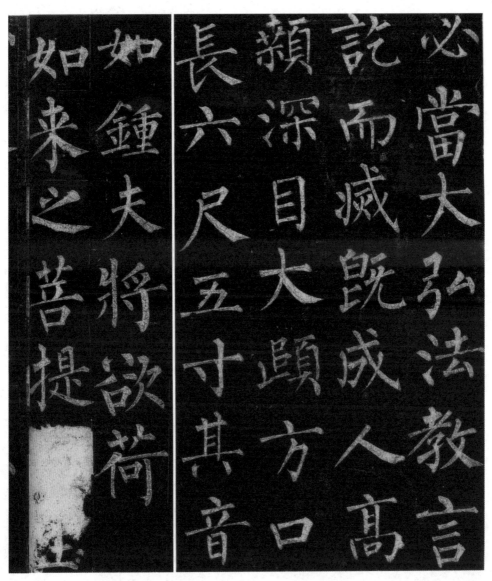

《玄秘塔碑》局部

六十一、柳公权《神策军碑》赏析

唐中期，颜楷似乎并未受到时代追捧，但其后柳楷是受到时代追捧的。察其原因，想来是因为颜楷更有形式感，而柳楷写得更像是字。即，相对于社会审美，颜楷之为字，是心大于字，为少有历史感的审美主体审美心理难以包容；而柳楷则是心在字中，字大于心，故雅俗共赏，文野咸宜，浅者止于形，幽深者则循其迹而入桃花源，以见宽阔，以见幽深，以见万千。因此，柳字集万毫于一端，骨高气正，爽目静心，体格清隽，其字象、意象与社会审美具有一致性。而他又广泛吸收从欧阳询到褚遂良再到颜真卿的那些时代感比较强烈的形式审美因素，说明柳公权善于对已有的与楷书创作相关的形式感特征与审美因素进行艺术概括，善于把握形式特征与形式审美因素的艺术价值与审美价值，通过排除、背离、融合等多种形象思维活动，汇聚成一个挺拔俊美的书法形象。在《神策军碑》，用笔锋利、坚挺，笔画遒丽、劲健，结字精致、工巧，字象爽朗、利落、优雅，是虽无右军之飘逸，却有右军之雅远；虽无率更之险绝，却有率更之坚实。同时兼有褚河南的端庄疏瘦，清远流美，可谓是北碑之风，南帖之韵，合而为一。显然，当颜真卿以丰富的历史文化信息架构起书法壮美的美学形象时，柳公权几乎以等同的方法，把握书法风姿流韵，架构起优美的书法形象。也就是说，楷书至中唐，书写法度的完形已是历史的必然。虽然，楷法的完形意味着楷书形成了完备的类规范，当然也意味着其作为类存在的发展空间有了局限，但事物发展的过程性说明，楷书将要在楷法作用下在一个较长的历史文化阶段内获得类形式的充实与提高，直到作为形式它与社会现实文化存在因形成隔膜而疏远。所以，当柳公权以俊美的出锋，一丝不苟的笔画转折，劲练的横笔画与竖笔画结构出清秀字象时，他就为楷书创作确立了基本的书写法则。

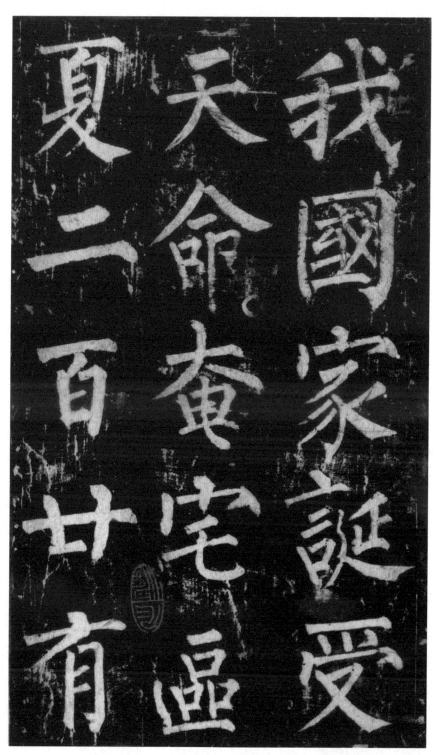

《神策军碑》局部

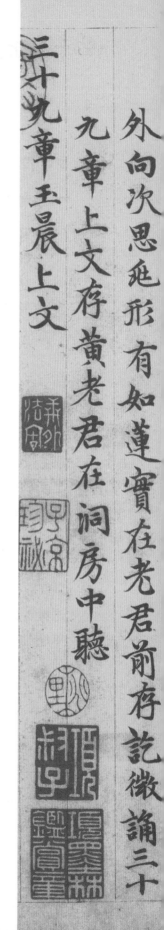

第五辑　宋元楷书

论书法，唐有四家，宋亦有四家。但唐四家皆以楷名重于史与世，即使颜真卿以《祭侄文稿》标榜『天下第二行书』，亦难掩其楷名光辉。至若宋四家，虽也书楷，然其楷名小于行名。何也？盖因楷书精神，唐代大体掠尽，历史需要较长时间的文化深思，才能形成新的回味。因此宋代书家，领略唐楷风采而尽能于行，故其时楷书，只能在书写技巧与表现方法上微出心思。至元代赵孟頫，纳楷书于心境，遂见出审美愉悦的重要性。

六十二、韩琦《大宋重修北岳庙记碑》赏析

　　韩琦，北宋中期书法家。

　　入宋，在唐为诸体之一的颜体特别引起社会文化的重视。析其缘由，当与宋室孱弱、不敌外力，故入仕文人每欲将报国之心化入笔墨形式，以提振民族精神是大有关联的。这也可以理解为是书法的时代性之表现与之所在。韩琦为北宋中期重臣，与范仲淹一样，以文入仕，却长期衔命于兵事。他也写诗，只是他的诗象沉滞，少有灵动，远没有范的《岳阳楼记》那种清刚劲健之高远之气。是知，韩琦为人过于持重，惯于适时适势。他的书法《大宋重修北岳庙记碑》，其架构与用笔，可谓脱略于颜平原的小楷《麻姑仙坛记》，笔画粗壮结实，结字整肃谨严，尤其美学风格，求之齐整一律，静穆威严，以见气势挺拔峻伟。当然，此作与颜平原的《麻姑仙坛记》也有不同，毕竟二百年的历史文化变迁于人的文化心理与审美感觉方面的影响与积淀之作用，以心手畅达而尽古是不可能的，所以韩琦之笔显得工整、周致，即使细微之处，亦力求笔到锋到，以显示心仪中的盛大气象与盛世风神。只是颜平原倔强，不肯示弱，即使粗粝，亦毅然到底。而韩琦是不同的，他需要审时度势，以便取得存在之"宜"，即西方哲学中的"合理"是也。就书法形态而言，这其实是无可厚非的。因为"大宋"并非"大唐"，韩琦出生的真宗晚年也不是颜平原青少年时代的大唐盛世，所以韩琦不可能有颜平原的心态，因此他步武颜体也只是得其形而失其神，终究少了底气。所以，书法的形式——架构与用笔，最见书家本真，只要详析，无可遁逃。但颜体在宋，尤其北宋中期，确是一代知识分子心中的希望所在：欲有为乎，当瞩目平原。

大宋重修北嶽廟記

惟誌保德功臣崇員政殿大學士光祿大夫行給事中

天下之嶽五獨北之常方人目為大
有唐以來記剋皆不載廢遷之由故
以祀然而谷泉焉而衆派別林焉而
石坳四望若時巡至其所既柴然後
狎其形而易之也新于是畎于是安而
我之心使違禍而趨福雖文于古其方
我朝撫有天下馴致太平
真宗皇帝紹
祖宗之隆以建皇極封泰山祀后土
我神懼世人之未詳也又
崇飾宏大惟禮之稱著于定令以時製
天子以所署祝冊就遣守臣以祗祀時
慢神瀆禮莫斯為甚慶曆癸夏
懼水災歲不集通判軍州事七田負外
而曠時不集大歎凡厥用度弗敢為
不懈極於是敕陋朽橈之迹燦然一新
政也有善惡焉神之為監也有禍福
天子之命焉而治
神之居絜
神之喜肝蟹來宇
精極豈

《大宋重修北岳庙记碑》局部

六十三、蔡襄《〈告身帖〉跋》赏析

蔡襄，北宋中期书法家。

蔡襄与韩琦大体同时代，只是蔡襄出生晚于韩，离世则早于韩。蔡也入仕，但在朝中大概只算是个中层官员。他也写诗，但诗心之灵动，诗象之隽美则过于韩琦。如他的《梦中作》诗云："天际乌云含雨重，楼前红日照山明。嵩阳居士今何在，青眼看人万里情。"而韩琦至佳诗作如《柳絮》，其一："惯恼东风不定家，高楼长陌奈无涯。一春情绪空撩乱，不是天生稳重花。"其二："絮雪纷纷不自持，乱愁萦困满春晖。有时穿入花枝过，无限蜂儿作队飞。"相比，蔡襄可谓性情中人的纯粹者，其形象思维开阔，辽远，无羁绊。由人而诗，由诗心而书心，蔡襄书法之妙就在习古而不泥古，继承传统而又感知时代，重视形式的时代美感而又不舍形式作为事物的类之在。尤其后者，既为前二者之提纯、复壮、升华之基础，更是形式之为类事物之本在，即创造性，亦是事物之为过程的必有阶段。深入言之这也是人之为类自我进化、进步、完美、完善的历史化进程中的必有形态与表现。所以，蔡襄楷书《〈告身帖〉跋》，架构有颜楷之开阔，用笔重平原之稳健，感知形式则更多的是在意楷之为类的文化质性与美感属性，因此其作为形式，已不再是如平原那样的纯粹的精神符号，也不是韩琦那样的希求理念，而是在于写出书家心态与性情作用下的形式与形式感知。也就是即使写楷，其对形式、形式感的把握与掌握也是止于感觉与感知。在这个意义上，蔡襄于北宋中期书界尊颜之风大行其道时对楷书形式美的理解具有重要的历史进步意义，至少是唤起人们对美与创造关系的重视，及对文化的时代性的恰当理解。于此，可以认为蔡襄楷书所展示的是一种文人意识与文化意识，且是历史化的。所以，潘伯鹰20世纪60年代初作《中国书法简论》，附录一百六十余幅历代诸体书法图示，其中就有蔡襄的《〈告身帖〉跋》。潘之意不必叙，但至少可表示此作的历史意味。

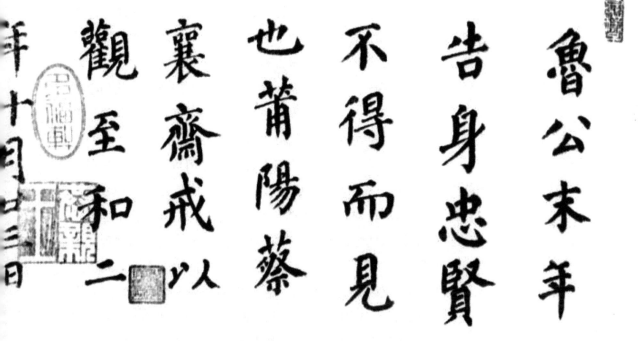

魯公末年
告身忠賢
不得而見
也莆陽蔡
襄齋戒以人
觀至和二
年十月廿三日

《〈告身帖〉跋》图示

六十四、苏轼《醉翁亭记》赏析

苏轼，北宋书法家。

苏轼所书欧阳修的散文名篇《醉翁亭记》，字式开阔，气象宏伟，体态大度，有高视阔步、睥睨天下之襟怀。两个彪炳千古的人物，思想碰撞，精神合一，师者登高以望远，后学气吞万里，有此高岸，亦是情理之中。苏轼楷书《醉翁亭记》，字取横式，姿态放纵，挥笔欹侧，不拘形也，此乃心在形在，形在心中，化心为迹，亦纯然一醉翁也。以抽象之笔墨，写醉翁无形之形，唯东坡居士有此心，且可为也。何也？心智也，悟性也。佛理，儒说，道学，三家并一，皆本于思与理、性与情与人之为类之知与行，即类之在。苏子瞻身拘黄州西山，然心系山水，想象无边，故身有限人无限，一象之间，众象之间，入其内而出其外，故无有不达。此乃东坡化形为字，化字为形，笔墨之间，只要有动，即有情生，意至，韵在。此皆心之律，为大家风范，虽需常察常理，入理于心，然终得一悟。且悟在人先，故此悟为天性，此机即天机。东坡以此通醉翁，又以此通写醉翁，是为妙笔。书法重意象？何为意象，此妙即是。东坡此作，墨饱气足，因此笔画显著，灼灼有神。每一笔画，在字、书、形、神、气、意、势、力诸因素规定的空间内，其感性形式特征皆达于存在的极限，颇有颜真卿以粗笔画立象之气概。当然，颜取威仪，苏取旷达，二者还是有不同的。但苏的旷达也是天下无二，不可匹敌。书法上，苏东坡很推崇颜楷，以为宽博，恢宏，顶格，这意味着有限的形式，无限的存在。颜楷架构，确有此意。苏东坡度人度己，喜欢颜楷这一特点，又大而化之，作为自己写楷的心象，诚为高见。中国历代楷书大家，皆有心象，皆以立心象而立体、立身。故不知中国楷书、楷家为楷之心象，是少知、浅知中国楷书也。苏东坡一生坎坷，是名在千古，身在局促。他是一个天才，但不是政治家。他的字，于形式之内，各形式感因素俱位于极限，是气至尽头，力至尽头，笔至尽头，势至尽头，很像王献之《洛神赋十三行》的美学追求。但在现实社会，苏东坡是怎么也比不过那个倚仗士族大家政治势力一手遮天的王献之的。

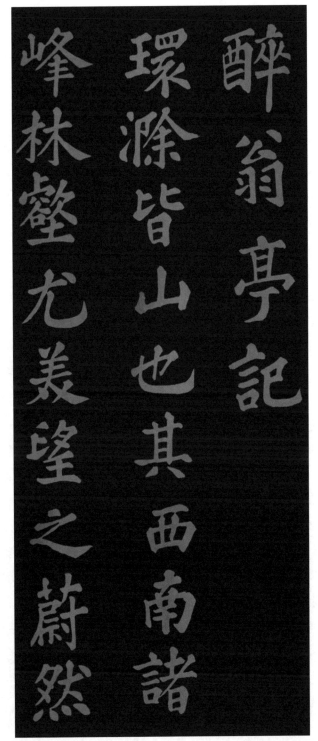

《醉翁亭记》局部

六十五、苏轼《鹤飞》赏析

中国楷书也很重视意象和意象美，读苏东坡《罗池庙碑》楷书碑刻，见其"鹤飞"之造型，尤信然。苏东坡的楷书《醉翁亭记》，化去晋书的清虚，也化去唐楷的瘦硬和颜楷的拙直，代之以圆润而热烈，饱满而生动。苏东坡富于想象，但也是一个入世者，所以即使为书，在那最为抽象的形式中，他也不能少了现实感。这很自然，人与现实关系，在他的最为自由的想象与联想形式中怎么会不留下烙印呢？因为，他所有的想象与联想，都是从他特具的人与现实关系这个平台起飞的，并受到这个平台的遥控。比如"不知天上宫阙，今夕是何年"即为一例。《鹤飞》之作，结字取纵式，其中"鹤"字用方笔书写，隐有隶意，笔画直硬爽利，质朴简明，苍劲矍铄，老鹤之姿，肃然以立，老鹤之神，清正清明。现代书家李国华有"清风正骨"一作。何为"清风正骨"？此"鹤"即是，气正身正，气清心清，不失英姿，不失方正。书家写字，总有寄托，中国文字，有象有形，二者合一，生出妙意，意象一体，别为情景。"飞"字之写，与"鹤"不同，一是笔式多，二是笔法多，三是笔意多。笔画有粗有细，有斜有正。长竖画自上顶格至下及地，上细下粗，至最底部突出一顿，似鹤掌稳稳而立；长竖左边的"掠"画上内捻而下外拓，成一静中动之势。右半局部的二组"啄"笔画，用笔亦于粗细有别之中更有自左下而右上斜出，成飞动之势。而三个横式笔画，亦取左低右高、左下右上之式，遂成飞动之势。加之此字纵长，有清癯之意；横向用笔，为振翅而起。横之短与竖之长交流交汇，力有别，气有异，飞势成矣。此字与"鹤"字以文字字义与造型表现之不同而组合成一个完整的意象，展现了汉文字书法的魅力所在，也展现了中国文化神通古今、象结四海的深邃无限。

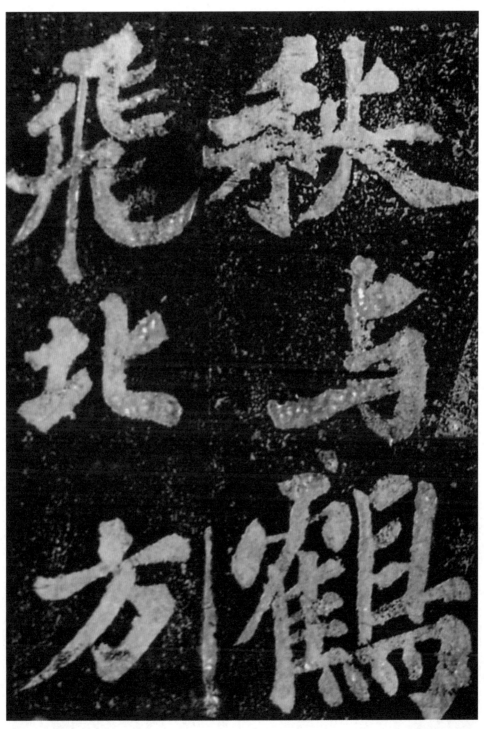

《鹤飞》局部

六十六、黄庭坚《金刚经》赏析

黄庭坚，北宋书法家。

黄庭坚楷书《金刚经》让人醒目醒神之处，在于在他会在多数字形中，找到可以成为"长横大撇"或称"长枪大戟"的形式因素，以寄托"力拔山兮气盖世"的情思。正文首页首行"姚"字第三笔画是长而又长，以至不惜出格（这在既往楷书中不曾有见），但终未出格；妙在倒第三笔画半包形式，不却其大，以此左右二局部之平衡，成就博大气象。小楷字体造型取式横宽不易秀气，但黄庭坚《金刚经》不失其秀，盖因"长横大撇"之左遮右挡，致使字体疏朗，能够留出较大空间以便笔画进退，此不言清秀，却也清爽。"秦"字第四、五笔画，"三"字、"摩"字的第三笔画，"什"字第一、四笔画，"译"字第二笔画，及下一行"佛"字第一笔画与最后笔画，"在"字第二笔画，"舍"字第一、二笔画，都以超长之在，引领全字审美形象的形成。而一系列具有"长横大撇"特征的笔画，以彼此之间显著笔画的呼应，在上下左右相邻、相近的形式感之间结构成一种新的笔墨关系，以此成为楷书整齐一律审美形式的又一种表现。就造型来说，这是与二王乃至智永所代表的帖学有很大区别的，比较明显地体现出对楷书书写的自由度、随意度、闲适度的期待与追求。若说，隋唐及其前楷书主要的努力方向是完形，那么到黄庭坚以"长横大撇"入楷，而不惜对既有成型造成冲击，则说明楷书进入了适意阶段。适意是审美主体之主体审美精神或倾向对已经有定的楷书形式的主观性要求，既包括对已知形式的要求，也包括对未知形式的期待。但未知不是不知，在此只是指具有较大的不确定性。这种不确定性就是黄庭坚的美学期待。《金刚经》经文第四行"百"字第一笔画，"五"字的最后笔画，是何等的胆气与勇力，它破坏了一个形式，也创造了一个形式。而"十"字、"食"字第一笔画之长与第二笔画之短，以反规则而为规则。这也是规律。此字与其下的"人"字，虽为楷书笔意，也是又近于苏轼的"蛤蟆"了。

金剛般若波羅蜜經

姚秦三藏法師鳩摩羅什譯

如是我聞一時佛在舍衛國祇

樹給孤獨園與大比丘眾千二

百五十人俱尔時世尊食時著

衣持鉢入舍衛大城乞食於其

《金刚经》局部

六十七、范仲淹《道服赞》赏析

范仲淹，北宋书法家。

范仲淹文名大于书名，但他的小楷《道服赞》，荦荦脱俗，闲适淡定，优雅秀美，大为可观。《道服赞》结字求纤巧，用笔求自然，不事虚饰，不肯夸张。一字之内，笔笔依法理而在，画画合韵当须珍重，故为书为象，是为平静、平淡。然静为字内，字外有象，大象不动，故可持重。象外持重象内以静，见之笔墨是为淡。淡为笔意，不为心气。是故，范仲淹《道服赞》字有小巧，气有开阔。他不以笔墨造势，不以个别突出特征惊人，提笔动毫必以实为本，即本于为字，不本于表现一技；本于为类与类之在，即本于众众，不本于我我。因此范仲淹也写心，但他的心是众众之心，非我我之心。故此其心非二王之心，亦非颜柳之心，而是去我之心，无我之心。高吟"先天下之忧而忧，后天下之乐而乐"的哲人，当然有此担当，故其为人也谦和，为书也自然。不恃强于万物，天之道也。不恃强于表现，书之道也（不惜恃强，人之道也）。历代书家，唯范仲淹独得此境，雅而有爽，淡而有清。范仲淹的笔墨就笔画特征来看是小巧，然其间别有洞天。一是笔画有力度，其特征为含而不露，是心性、手性所在；二是结字紧凑，不必内敛，不必外拓，笔到意到即可，不必借助表现之力而改变字体字形。此意颇类甲骨文造型之原则，本于天而为天，本于自然而为自然。晋字之后，表现日渐成为书家求索之要，至于为书本意，似退去。范仲淹的《道服赞》，书从于字，不为表现，也似是表现，只是更为质朴，更为纯真。"书如其人"或许在此吧。

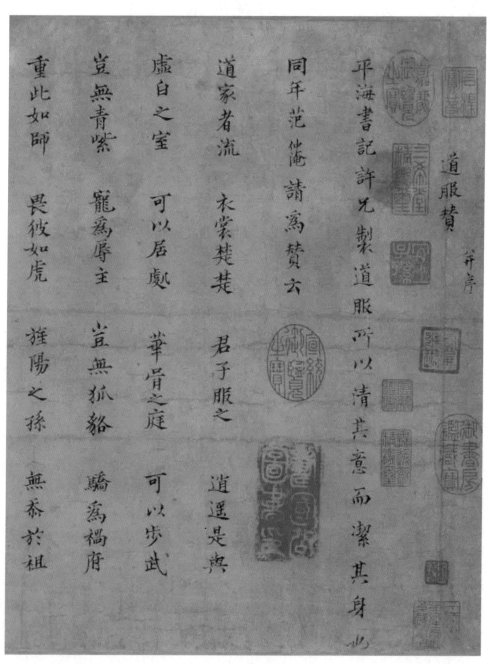

平海書記許兄製道服所以清其意而潔其身也

道服贊 并序

同年范仲淹請為贊云

道家者流 衣裳楚楚 君子服之 道遙是與

虛白之室 可以居處 華胥之庭 可以步武

豈無青紫 寵為辱主 豈無狐貉 驕為禍府

重此如師 畏彼如虎 旌陽之孫 無忝於祖

《道服贊》局部

六十八、米芾《向太后挽词帖》赏析

米芾，北宋书法家。

读米芾的《向太后挽词帖》，忽然想到，中世纪的楷家如此写楷，其于形式审美当可多思。唐以气势立国，故唐楷家结字主周致，用笔重拿捏。宋以文化立国，因此宋楷家结字大体方正，用笔意到即可。五代人杨凝式之后的楷家，虽于为人处积极入世，但心底总是多了几分看破红尘，因此不能不走出唐人的张狂有大，欲以一己正天下，而走进人之外的类之世，以感受有限之外的无限。及于作楷，结字先求自在，用笔只在写心，这种文化审美之变与活字印刷的出现是否有关且不论，但宋楷家确是不肯多领唐楷家的情，他们有自己的时代感受。米芾的《向太后挽词帖》，结字有法，笔力深厚，转折明晰，点顿生动，但笔画造型与字体造型却又依式而起，缘势而行，因此立象不求之于字理字道，不刻意于方正，不苟求于匀称，是笔重其意，字重其态。态本于字而达于心，因此字体大小，笔画异同，虽是依格布局，却是各为个别，各自出意，造成种种别样，以至浅观似无法，细察乃见深厚。楷书写作达于有法似无法之境，可谓楷书大境，是心与字合一，人与书合一，故其不必刻意意自在，不必问心心自生，不必求法法已至，不必造形形已成。书学有误解，以为心笔合一，取态自然，易失之媚态。米芾此作不同，字距、行距有宽，以成空旷、疏朗；笔画造型很合规矩，但构成笔画组合关系的尺度很宽松，呼应之间，揖让之间，牵领之间，留有余地，可以有"不逾矩"的自由。所以，米芾此帖，字分大小，势有斜正，但垂露不必出锋，"磔"画远出也是常情。米芾还是画家，所以他不光注意线条，也注意体积，如"法"字的左轻右重，"拥"字的左隐右显，并不只是字法中的对比，且也有画学中的体积与面积的意趣，但也不违楷书字法的规制。

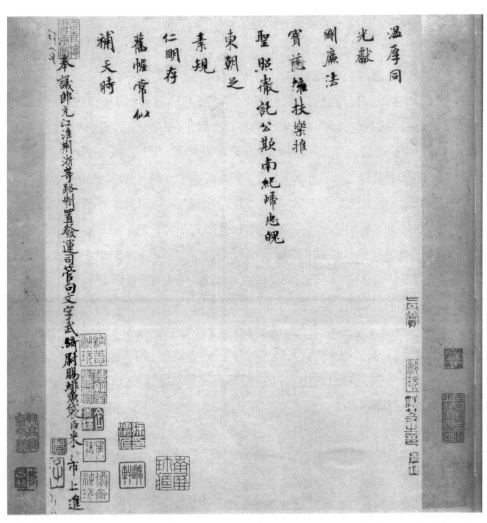

温厚同
光猷
剛廉法
賓德擁扶樂推
聖照徹託公欺南紀塙忠睨
東朝之
素規
仁明存
舊幃常仙
補天時

奉議郎充江淮荆浙等路制置發運司管司文字武
縞厨賜緋惠袋臣米□市上進

《向太后挽词帖》局部

六十九、赵佶《瘦金书千字文》《夏日诗帖》赏析

赵佶，北宋书法家。

汉文字书法，既为字，又为式。为字，本源于象；为式，本源于表现。何为表现？入心之象之外化存在。是故，书法之表现，不舍于心。心为何？进化之物，个别之物，时代之物。因此，言及书法有两点不可或缺，即一为主体审美，二为时代审美。赵佶之瘦金书，虽论传统当上及于初唐之"贵瘦硬"书风，由褚遂良而下及薛稷，再行至北宋末期，四百年间道风积淀颇深。只是赵佶虽有帝王身，却少帝王心，喜欢跳宕多姿，而无霸气、大气、横气，遂使主要表现为笔画瘦硬的书体由褚的紧致劲健、薛的宽体俊爽转而为内力疏浅、表征张扬的笔墨形式。在《瘦金书千字文》中，结字舒展，体式开放，纵横交错，爽爽有姿，说是婀娜，说是雅致，都是可以。但笔力有浅，流于飘浮；笔势单一，欠少丰富；缺少提顿，笔意不到；转折不明，缺少思虑。昔晋卫夫人论书，以自然万物为师；王右军论书，比之行军布阵，皆心书合一，内外一体，是神明气足，以冠盖其时。此千秋之势也。赵佶之《瘦金书千字文》，若出之一般文人雅士之手，诚当嘉许，但为徽宗，当为叹息。散体，散意，散气，国之衰也。许劭说曹，无非如此。此言非后见有明，实乃字为心曲，笔即心气，意旨所在，焉有不显（当然，凡人笔墨，只为笔墨，只为画迹，心气不逮，无有可显）。所以，至《夏日诗帖》，国运、人运皆至尽头，就书说书，就字说字，是为繁华已尽，张扬已尽，一气尚在，一息尚存，故字势、笔势、气势低沉，用笔、运笔、行笔沉稳，是外气不足，转求心内，心内无力，故虽入形式，亦只为形式，唯有依技而行。由是笔画清瘦，笔意低迷，随力化形，随意成姿，亦为一体。毕竟书道日久，亦在青蓝之间，谓之含蓄、老到、蕴积，也是可以的。中世纪的中国史上，因为有了这样一位帝王，遂产生这样一种书体。是知书法之事亦如他事，也是因时而起，缘势而成。唐太宗说书法有"思与神会"句，个中缘由宋徽宗怕是不明白的。

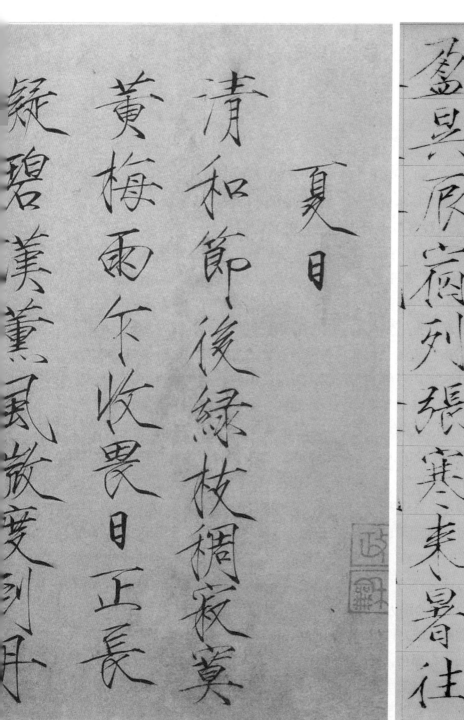

《夏日诗帖》局部

《瘦金书千字文》局部

七十、姜夔《王献之保母志跋》赏析

姜夔，南宋书法家。

南宋楷书，姜夔《王献之保母志跋》可作一观。姜夔，南宋中期一个不曾入仕的文人，工词，通律，善书。但欲识姜夔书，先读姜夔诗："木末谁家缥缈亭，画堂临水更虚明。经过此处无相识，塔下秋云为我生。"又："溪上佳人看客舟，舟中行客思悠悠。烟波渐远桥东去，犹见阑干一点愁。"再："自作新词韵最娇，小红低唱我吹箫。曲终过尽松陵路，回首烟波十四桥。"真是景清，境清，心清，人清，天下清。时虽王朝偏安江南，然一介布衣，自是顾不得许多，但人之心、性、情、思、语、行，当不可有沉、滞、拙、塞。所以，姜夔属于明智之人、通脱之士，虽身在俗世，却无俗事，清澈、清远，淡雅、淡美，舍他有谁？楷书《王献之保母志跋》有此味道。其结字与用笔，洒脱又飘逸，晋字韵味，倏忽而来，弥散于笔墨之间。晋韵不在笔力，在笔性。笔性通心性，所以每体现于心性对锋、毫、态、式的掌控与驱使。因此，字体布局，字体内的笔画布局，笔画的显与空间的空的关系，以及笔画的弹性、状态、变化，在《王献之保母志跋》中都得到自然、妥帖的布置、安排与表现，可谓是恰到是处，恰到好处，恰到妙处，言其细处再减一丝，显处再增一丝都为有过。而书家犹能为每一字、每一笔画留下与形式特征互为一体的情调，涵盖特征，消融特征。换言之，有形的感性特征，已被充分地情感化、观念化，是书家心迹、心性、心象的显形。读这样的字，是在读人，读人心的五味杂陈，读数千年的民族文化对民族性情与心路历程的熏染、陶冶与规整。控笔的温润，造型的温和，笔画关系的温顺，成为作品的美感主调。即使最为外展的笔画，用笔上常常有谦和与恭让先行而至，历史凝成的"中和之美"，在此尤为显著。在姜夔笔下，唐楷的法度与笔画及造型同在，但法度已不再如唐楷那样显著为突出存在，而是潜形、潜影于中和之美，表现为字体的清骨挺立，正姿正容，不卑不亢。然而《王献之保母志跋》仍然不能肃然为体，因为它让人太熟悉，

也就是少了陌生感。闲游天下的书生，大概只能如此。

《王献之保母志跋》局部

七十一、赵孟頫《太上老君说常清静经》赏析

赵孟頫，元书法家。

赵孟頫为宋开国皇帝直系裔孙，南宋亡后仕元，诗、书、画俱佳，尤以书法笔法入画法而为史推重。曾为帝胄之后，兼有才冠天下，赵孟頫心有其大，千古风流望眼收；亦有其小，"昔为水上鸥，今如笼中鸟"。只为时运不济，又无力回天，乃逸出如此大小羁绊，遂于天地之间寻求寄托，所以他的画浑穆清远，有静气。画如此，书亦然。《太上老君说常清静经》以静驭动，以动示静，是静在其心，动在其意，故运笔渐入渐出，入笔在轻，收锋持重，以成心象，以成宁静。结字清爽，体态轻盈，似白云蓝天，亮丽明净，鸥鸟掠水，道骨仙风，有在字外，无在字内，松雪道人，其身无尘。无尘则不俗，不俗则脱略形骸，画迹为心。依此，其笔画，其造型，无思无念，无意无求，以性为本，虚静以成。此成贵在自然，而书心为自然，显形亦为自然。自然为天性。先天为悟性，后天为炼性。悟性成于炼性，炼性达于悟性，故自然为性乃为人之类本在，心入此在即为道风。以此为笔墨，则笔墨无烟火气，即无俗世俗心孜孜以求之处。此乃《太上老君说常清静经》笔墨至要之处。右军写《黄庭经》，因为笔墨畅快故以为有神助，实乃是除却心头羁绊故心手双畅，也是因为六根尚有不净故只得"飘逸"，这由其笔墨特征一律可以看出。赵孟頫写此经，经文经义对他净化心灵有无助益且不论，但其笔画无形处大象浑穆，有形处清虚灵动，冰雪玉法，爽目净心。

不名道德眾生所以不得真道者為有妄心既有妄心即驚

其神既驚其神即著萬物既著萬物即生貪求既生貪求

即是煩惱煩惱妄想憂苦身心便遭濁辱流浪生死常沈

苦海永失真道真常之道悟者自得得悟之者常清靜矣

太上老君說常清靜經

仙人葛玄曰吾得真道當誦此經萬遍此經是天人所習不傳

下士吾昔受之於東華帝君東華帝君受之於金闕帝君

金闕帝君受之於西王母皆口口相傳不記文字吾今於世書

而錄之上士悟之昇為天官中士悟之南宮列仙下士悟之在

世長年遊行三界昇入金門

左玄真人曰學道之士持誦此經萬遍十天善神衛護其

人玉符保身金液鍊形形神俱妙與道合真

正一真人曰家有此經悟解之者災障不生眾聖護門神

昇上界朝拜高尊功滿德就想感帝君誦持不退身騰

紫雲

水精宮道人書

《太上老君说常清静经》局部

七十二、赵孟𫖯《高上大洞玉经》赏析（一）

　　不同于《太上老君说常清静经》的清意浸润、清气流贯，《高上大洞玉经》立象器宇轩昂，拔世超迈，雍容典雅，性淡气远。曾是贵胄之身，曾有王孙之心，天下谁曾屈己？唯己睥睨世人。即使落纸为字，本色丝毫不逊，由心而书，故结字开阔，架构恢宏，笔笔到位，不作相让，外射及外围笔画尤贵舒展，是为大气，大象。用笔丰润，用墨饱满，遂使字体显著笔画以体态丰肥而醒目，小楷笔法至此可谓是已达极限。赵氏此举，若非文心广大，文气漫远，以文心、文气统摄笔墨，则不免使字象濒临险境而崩摧。然松雪心老成，人老到，笔老练，偏于刀锋上开新境，写新景，而字体亦安。安为安然，安闲，有定，俗世之小技，赵氏之大道。是知赵之为书，本于道。此道作为天之道，处于人之外；作为人之道，处于心之内。书法之道，于求索文字之外，尚要求索于表现。既为表现，则为观念。观念本于心之外而出于心之内，为气，为息，其不求而至，皆因人之在。元代文势，草原文化与中原文化，合流之势与冲突之势皆在，故之于书法，本无多求，唯赵孟𫖯文机、文心俱盛，天机、天性灵动，因此其随意挥洒，即成高岸，不必为体，世亦惊艳。此即造势，文化亦然。在这个意义上，赵孟𫖯的《高上大洞玉经》也是时代收获，以丰腴笔法，展现平和中庸之气象。此象与他的绘画《鹊华秋色图》《红衣罗汉图》的象外象于格调上有共性，都是历史与现实留给感觉感受的记忆。

高上大洞玉經　中央黄素老君諜

按大洞真經自高上虛皇道君而下至青金丹皇道君

共三十九章下暎三十九戸乃大洞之首也又曰元始天王

以傳黄老君使教下方當為真人者上升三晨由是黄

老君摠此三十九章故曰大洞真經晉永和十一年歲

在乙卯九月一日夜紫微元君降授是上清高法九天

帝君懷中禁書至本命日自可加於常日編數也

青君於玉闕禮左帝於金宮乃誦東華玉保王道經

按東華齋規當三燒香三畢三禮誦念東華朝

九過畢次誦玉經

迴風混合帝一尊君對延前空中坐聽延讀經

延如玉訣存思都畢眈欲誦咏三十九章當思眉間

却入二寸為洞房宫黄老君居其中金芙蓉冠黄錦

玉衣龍虎之章坐金床紫雲中貌如嬰兒始生其面

外向次思延形有如蓮實在老君前存訖微誦三十

九章上文存黄老君在洞房中聽

三十九章玉晨上文

天有神宫太玄丹靈帝門中央望見泥九神名伯桃是謂

大君定生扶命壽億萬年天有太室玉房金庭三關紫

氣離合帝之靈結洞昆命高而不傾神仙所止金堂玉城九

氣合雲雨香寅方而且圓三寸之間華蓋傾曜曜霄

羅星黄闕紫戸至為玄精上充絳霞下照九靈左連青

宫右挾皓清金臺八素游編萬靈玉醴澄溢瓊液自

生六合幽戸八關會經中有太真至不可名微妙无中

《高上大洞玉經》局部

七十三、赵孟頫《高上大洞玉经》赏析（二）

旧读王羲之《兰亭序》，以为前半部写得拘谨，后半部分则显得畅达，由此以为，即使大家，其书写时心之静与定，也会因时因地而异，且书写时逐渐进入状态，以成佳境，亦是必然。赵孟頫《高上大洞玉经》同此。长卷五千言，前半部字体端正，行笔严谨，上下左右，笔致周到，可谓矜而不骄，润而不淫，笔笔有规矩，字字守规范，温润之美，醇厚之气，与笔墨同在，焕然而起。至过半，笔画粗细明显突破开卷丰腴如一的质性特征，而表现出不规则的变化性，其墨迹之显与不显，分明已走出恒定的文化心态，而掺入情感因素，以至引起字体姿态的异样。虽然，这种异样很是微妙，但对楷书审美而言，确是应当关注。它至少说明，楷书书相，自古以来，不只有碑帖之别，唐宋之别，各家之别，且一家一帖亦有不同。就一幅作品言，王羲之的《黄庭经》《乐毅论》风范如一，唐楷多为碑刻，亦如一。如一为尺度，展现功力。《高上大洞玉经》有微意不同，不能说明书家功力有缺，但说明书家书写时打破审美心理定式，融入新审美因素，在坚持做出微意调整笔态。这也是创造。也是在这样的创作态势下，侧笔之用，连笔之用，及减笔画的字与简笔字已经偶有所见，而笔画衔接处的外露锋芒，结字的欹侧生势之类，亦难以尽免。若说，赵孟頫曾以书法笔法入画法，那书法中个别笔画的显著存在，已超出了一般意义上的楷书笔画规则与规律，似也说明中国绘画的审美因素，也在不经意间出现在赵孟頫的楷书用笔中。这或许可以认为，重视形式审美与形式感因素，在书法家赵孟頫的美学理念中，也是无法尽行排除的情结。

一曰洞陽正當玉房誰為父母先自靈生皇精元素太上
四明元極高真晨中朱庭華冠紫盖佩金流鈴龍衣
虎帶讀洞真經徘佪九天高會七靈乘空同之流軒
彎太霄之雲車出宴黃房之內八登東晨之臺游戲
丹田之下寢宴凌清之霞上通太微與帝俱居時八洞
玄眾真扶胥同會六合守鎮命門錦帔羽眼飛丹素
裙身佩虎書首建晨冠龍符攝魔金書名神合景
守刑制鬾攝寬明堂方正時游七門徹見黃寧感洞靈
關呼陽名陰玄靈之元俟使六丁在事之前三氣流布
天形太全混沌一景散花萬端友于元陽朝于洞章三
微妙矣房為真京存思三素踽眇翔南憩朱宮壯
攜帝陽玄鈞廣音鳳鳴獸騰　手微弌在元之先唯
思三宮元英白元中央黃老太上之真午皒見之白日登
晨太一命節十絕華幡二十四真飛行八晨精通神見

《高上大洞玉经》局部

七十四、赵孟頫《老子道德经》《汲黯传》赏析

　　赵孟頫此二帖，依然明显地表现出重视楷书书写与造型中重视形式审美的美学倾向。在《老子道德经》一帖中，每一行文字，在大体有规律出现的一个或两个或数个笔画较细的字之后，必有一个笔画造型整体较粗的字出现，如此，整篇作品，就在一系列缠绵不断的有规律、有规则的墨迹浓重与墨色浅淡的文字所组成的二维空间上，展现了类似于绘画中面积与体积形式感。审美主体的审美注意稍不留神，所见则为团块意义的起伏与变化；当然，强力唤起审美注意，于醒神凝目间所见仍是笔画与笔画组合。但这仍然是楷书，只是它打破了晋真唐楷笔画造型与字体造型的规制化所形成的楷书审美理性太重的格制，代之以突出形式感——笔画造型、字体造型的审美意义与价值。应该说，赵孟頫对此是有意为之的。在笔画较细的一系列文字书写上，他总要选择相应具有表现因素的笔画以突出其完全不属于文字意义上的存在，以造成整体形式审美的模糊感与和谐性。《老子道德经》的后半部，赵孟頫变化笔风，弱化笔画的粗细对比度，进入笔画较为丰润的状态，但结字的开张及用笔的闲适之意依然是十分明显的。到《汲黯传》中，《老子道德经》前半部分的笔意在一种感性特征较为接近的状态中得到再度展现，只是对比渐被规范，疏阔结字，舒展撇捺，端正字势而不失秀逸，清爽笔画而不失风神。赵佶"瘦金书"的风致雅意，至此为赵孟頫心悟，但松雪沉稳了造型，深厚了字意，凝重了笔力。二位画家，于书学审美上或许也是心有一通。楷之为类，至唐已完形，故大才如赵松雪，亦难以有得。是知人之畅达，时也。

道可道 非常道名 可名 非常名 無名 天地之始

有名萬物之母常無欲以觀其妙常有欲以觀

其徼此兩者同出而異名同謂之玄玄之又玄眾

妙之門

天下皆知美之為美斯惡已皆知善之為善斯不

善已故有無之相生難易之相成長短之相形高

下之相傾音聲之相和前後之相隨是以聖人處

無為之事行不言之教萬物作而不辭生而不

有為而不恃功成不居夫唯不居是以不去

不尚賢使民不爭不貴難得之貨使民不為

盜不見可欲使心不亂是以聖人之治也虛其心實

其腹弱其志強其骨常使民無知無欲使夫知

者不敢為也為無為則無不治矣

道沖而用之或不盈淵乎似萬物之宗挫其銳

《老子道德经》局部

反不重邪大將軍聞愈賢黯數請間國家
朝廷所疑遇黯過於平生淮南王謀反憚黯
曰好直諫守節死義難惑以非至如說丞
相弘如發蒙振落耳天子既數征匈奴有
功黯之言益不用始黯列為九卿而公孫
弘張湯為小吏及弘湯稍益貴與黯同

位黯又非毀弘湯等已而弘至丞相封為侯
湯至御史大夫故黯時丞相史皆與黯同
列或尊用過之黯褊心不能無少望見上前
言曰陛下用群臣如積薪耳後來者居上
默然有間黯罷上曰人果不可以無學觀黯
之言也日益甚居無何匈奴渾邪王率眾來

《汲黯传》局部

第六辑 明清楷书

以类论之，楷书至唐已完形，至宋元为余意，至明清为余事。明清楷家，初曾有欲将楷书文化与朝廷的政治文化合流，遂有馆阁体生。但此举有违楷书种类属性与种类规律，因之于史无谓。但楷书仍在积极作用于人类社会生产、生活之需要，仍在激动楷家每欲有为，只是于文化序列已渐成小道、小技之势。故一代之事，无数楷家，难作颜柳，难为苏黄。勿叹，是运已走远。时势造英雄，文坛亦然。

七十五、祝允明《千字文》赏析

祝允明，明书法家。

笔法合于前人，作态别于他人。笔画如此圆润，结字如此圆腴，千古楷家，谁肯如此？虽史有"中唐尚肥"一说，但中唐之肥，是板着面孔，以求威仪，唯明中期祝允明肯作此徐娘风韵。在书法即文字、文字即书法时代，楷之为类，自唐以来即为社会管治文化的重要管制手段或形式，以此服务社会，服务社会的进步与退步。祝允明幼有文名与才名，却浪迹于社会政治之外，连做个地方小官的机会也放弃了，可知他是个不肯受统治文化拘束的人。此念表现于楷书创作上，就是化方为圆，去方就圆，圆厚笔画，圆润字体，圆浑笔意、笔气与字象，以创造苍茫感、朦胧感，似云水一天，云雾一片。其间，字、字形、字义退居其次，首先突出的是表示形式特征，代表形式因素存在的面积意味与体积意味。因为，一系列连续、频繁、重复出现的粗壮、显著的墨迹与笔画造型，已经走出了以表达字义为主的既往楷书形式必有的类属性、类特征，而进入唯以笔画造型为存在，唯以这种特定笔画造型为本而形成的字体造型为存在。在这种造型中，笔画关系淡化，形式感因素之间的关系突出了；字字关系淡化，形式特征的关系突出了。因此，审美直观首先注意到的是形式、形式美，只有当审美直观作为美感认识进入理性阶段，凭借思维中的审美注意的提示，字与字义的存在才被凸现。在这个意义上，祝允明的楷书审美已融入了强大的表现意味。在赵孟頫的《高上大洞玉经》及《老子道德经》中，粗壮笔画之用与造型有规律地在笔画粗细之间运行的形式审美意味，在祝允明的《千字文》中被普遍化，这是楷书文化发展中一个值得注意的艺术倾向，说明楷书的质性开始了一种有意味的变化。

千字文

天地玄黃宇宙洪荒日月盈昃辰
宿列張寒來暑往秋收冬藏閏餘
成歲律呂調陽雲騰致雨露結為
霜金生麗水玉出崑岡劍號巨闕
珠稱夜光果珍李柰菜重芥薑
海鹹河淡鱗潛羽翔龍師火帝鳥
官人皇始制文字乃服衣裳推位
讓國有虞陶唐弔民伐罪周發殷
湯坐朝問道垂拱平章愛育黎

祝允明《千字文》局部

七十六、祝允明《陶渊明闲情赋》赏析

　　祝允明与陶渊明，虽相去千年，然前世今生，性情相投，闲处寻闲，果然不俗。祝允明的《陶渊明闲情赋》帖，再次展现不入俗世人生者的雅姿清行。用笔简捷明快，清爽雅正，一画不肯苟且，二画不肯雷同，曾经创意人生，今又新播书风，心有块垒不去，且借笔墨销情。笔画左冲右突，上下牵连互动，虽是楷书风范，不失趣味人生。碑意帖意都有，方笔圆笔兼容，飒爽英姿谁与比？意沉笔底厚千重。长枪大戟在手，尚有山谷遗风，文人气概也雄强，风流千古自从容。说到结字，架构有奇。左右结构，左高右低，左低右高，左大右小，左小右大，比比皆是；上下结构，上大下小，下大上小，或右向伸拳踢腿，或左向挥臂躬身，意思不断；内外结构，内紧外松，内密外疏，留出笔画、笔意、笔势、笔趣，创造机会，张扬存在。由是，结字平正，求之于表现意义，远离字体本式，传统字义上的方、整、正、平楷书书写规范，被更多地走出字式平衡，走进形式对称的美学理念所代替。这是唐楷、宋楷甚至赵孟頫都不曾尝试过的新字态、新书态、新楷态。孔子说人生，云："随心所欲，不逾矩。"此帖中，"随心所欲"处不少，至于"不逾矩"，需双解，即旧"矩"已逾，新矩在立。此外，连笔，变体，减笔画，在祝允明此帖中也频频出现，这都是楷书发展到明中叶的新审美因素，也是对元以前楷书规则、规范的挑战与背离，只是慑于祝允明的大名，很多时候人们往往故作视而不见罢了。楷书审美与创作，也是时代的，谁也无法逸出。

青松之餘音儔行~之有覿交欣

懼于中慊竟寂莫而無見獨惝

想以空尋斂輕裾以復路瞻夕陽

而流歎步徒倚以忘趣色慘悽而

矜顏葉變~以去條氣凄~而就

寒日負影以偕没月媚景於雲端

鳥悽聲以孤歸獸索偶而不還悼

當年之晚暮恨茲歲之欲殫思

宵夢以從之神飄颻而不安若憑

舟之失棹譬緣崖而無攀于岅

《陶渊明闲情赋》局部

七十七、文徵明《莲社图记》赏析

文徵明，明书法家。

作为明代著名文人，文徵明同祝允明一样，也是到官场溜了一小圈，然后快速后退，归田园居去了。他有先祖文天祥，不屈元廷之威，然他也难能顺从明廷旨意，视如畏途。悲夫！时乎？人乎？但文徵明小楷楷法精湛，楷技精妙，史称赵孟頫之后天下第一，诚实不虚。《莲社图记》长一千四百余字，字字珠玑，笔笔谨严，古法沉潜，新意惊羡，文士清心，千古可观。其结体架构，有晋字之宽博，故疏阔；有唐字之纵长，故优雅，故神长。以此观《莲社图记》，只言体姿体势，就奇正相间，风姿万千，工整用笔，笔画劲练，提按点顿，顾盼之间，内敛其神，外敛其形，笔法分明，笔致清远。以此，其笔理纯粹，笔道丰赡，不须高扬，不必低就，笔笔有稳，字字有安。然不拘束，自在自然，粗细有别，隐显有异，各守本性，不求一律。故，微意变态，微意变相，穿插于端庄正姿之间，顿生别意；舒展笔画，放开锋态，贮之于细微狭小之地，亦为高岸。以此是知，文徵明此帖，求法于唐宋，重文化底蕴，尊书法实用之道，以别于赵孟頫晚年所开启后经祝允明所张扬的形式审美风气，也别于明初危素、宋濂等发端的四平八稳的馆阁楷体，是要回归楷书仍处于完形阶段的存在状态，充实文气，追逐文义，使楷书更像楷，更合乎楷书为楷之类本在。应当说明，文徵明的楷书回归，楷书回味，但楷体气息并不陈旧与古板，不是旧体再现，而是新的创造。因为他在作为楷书的最为基本的形式感因素的笔画与笔画特征，及笔画关系与笔画关系的表现方面，已显示出了具有时代美感特色的感受与感觉，即化掉唐楷的板正而代之以更合乎时代审美需要——更准确地说是合乎明中叶东南自由派文人文化审美心理需要的自由度与闲适性。当然，文徵明是彼时自由派文人中书学美学理念趋于保守的，但这更能体现楷书在特定历史文化时期的种类属性，更合乎楷书的种类发展规律：类即类。

中與遠相善遠自居東林旦不越虎溪一日送陸道士忽
行過溪相持而笑又嘗令人沽酒引淵明來故詩人有愛
陶長官醉兀送陸道士行邏、沽酒過溪俱破戒彼何斯師
如斯又云陶令醉多招不得誅公心亂去來者皆具事
也此圖初為入路與清流激湍縈帶曲折踰石橋溪迴路
轉石巇一又繚而上石巇一二巖之間有方石池種白蓮
花嵓之偏有石梯度山迤邐而去不知所窮當圖慶橫為

長雲巖覆樹腰巖頂其高深遠近盖莫得而見也偏有石
池高崖懸泉下潴為潭支流貫池下注大溪激石而湍浪
者虎溪也嵓之外遊行而來者二人一人登嶺出半身者
宗昺也一人躡石磴而下者雲順也嵓中為經延會講者
六人一人踞床憑几揮麈而講說也道生也一人持羽扇
目注懸猿而意在深聽者雷次宗也一人合掌坐柱林下
道敬也一人相向而坐者曇詵也一人執経卷跪聽於其

《莲社图记》局部

七十八、文徵明《太上老君说常清静经》赏析

　　人之审美心理与心态，古今有共性。文徵明的书学审美，亦不能不与时代审美风气发生联系，即对表现性的感受与认识。在他的《太上老君说常清静经》中，也有特征与墨迹显著的笔画或笔画局部频繁出现，并且几乎每一个字都会有此种笔画或笔画局部出现。如果说，在钟繇的《宣示表》中，王羲之的《乐毅论》中，欧阳询的《般若波罗蜜多心经》及姜夔的《王献之保母志跋》中，同一字中笔画的粗细之别，或同一笔画不同局部间的粗细之别，都要把"别"保持在相近的尺度内，或者从属于入笔或出锋的需要，以造成对作品作整体审美品鉴或欣赏时能够实现突出文字字体整体一律的属性特征与美感感受，那么在文徵明的此帖中，显著笔画与不显著笔画之间的对比与区别，使缺乏强制性审美注意的自然审美或无意注意审美归于失败。因为微细笔画之微细，使审美注意常常在为显著笔墨的强烈、鲜明、突出特征所吸引时不能再产生对细微特征的注意。也就是说，只有强制审美注意移向微细特征，才能注意作品的整体。因此，文徵明的突出个别笔画的显著存在，无疑说明他的艺术思维中，既积有深刻的楷书传统美学理念，同时也吸收了本于现实的形式与形式审美理念，并尝试付诸实践。这是无可厚非的，因为要求一个诗、书、画兼善，且历史感与时代感都很强烈的明中叶东南地区自由派文人领袖完全不顾及书法形式审美，完全不顾及书画审美通感的存在是不现实的。而在中国古代书史上，凡人生艺涯有及于画学的，如卫夫人以自然事物入书学审美，王羲之以兵阵入书学美感，及赵佶的"瘦金书"，苏轼的扁平字体，都有张扬形式的倾向。只是到文徵明时代，这种张扬形式的认识倾向更流露出不可忽视的自觉性。

華帝君授之於金闕帝君金闕帝君授之於西
天人所習不傳下士吾昔受之於東華帝君東
仙人葛翁曰吾得真衜曾誦此經萬遍此經是

常清靜矣
苦海永失真道真常之道悟者自得得悟道者
煩惱妄想憂苦身心便遭濁辱流浪生死常迷
萬物既著萬物即生貪求既生貪求即是煩惱
為有妄心既有妄心即驚其神既驚其神即著
德執著之者不名道德眾生所以不得真道者
老君曰上士不爭下士好爭上德不德下德執
能悟道者可傳聖道

得道雖名得道實無所得為化眾生名為得道
常清靜矣如此真靜漸入真道既入真道名為
不生即是真靜常應物真常得性常應常靜
無無既無湛默常寂寂無所寂欲豈能生欲既

《太上老君说常清静经》局部

七十九、文徵明《老子列传》赏析

　　已故现代书家黄绮，言及书法创作，有"历史性变易"一说，并认为这种"变易"可以久习而为"手性"，以成就书体演化和书家个人风格的形成。文徵明晚年作书臻入此境，说明当年待诏心尚未老，不失时代应是他的书学期待。文徵明笔法精熟，老到，常用柔毫，尖锋，轻软入纸，顺势拖锋作态，笔止收锋亦轻，以至笔画不论隐显，皆秀润柔媚，清丽优美，每字俱可单独审美。但《太上老君说常清静经》后半部分，则弱化笔画粗细对比度，尤以显明细笔为尚，但形式意味依然是构成其字体美的基本要素，秀姿清神依然与每一个字都是单个个别融合为一紧密结合，而作品整体又是由一个个具有单体个别性的字体美组合为一。这种楷书、楷字、楷体之美，即使在王羲之的《黄庭经》中都不会形成。以此是知，笔画的单象美，单字的个别美，至此已充足化、充分化地成为一种独立存在，而这种存在是具有形式、形式感的意义与意味的。至《老子列传》，文徵明在《太上老君说常清静经》后半部分所表现出来的形式、形式感与形式美的造型基础上，沉稳笔势，含蓄体态，深化用锋运笔及笔法提按点顿之间的文化意味，于是以字、字义为对象的理性审美复现于字体造型之上。虽如此，但在文徵明笔下，字体的形式与形式感意味并没有尽数消失，它只是更多地化形笔法，化形于楷书的类形式、类存在、类特征之中，成为与字义共同存在、互为表里的表现特征与审美因素。文徵明不能使楷书书写回归到王羲之《黄庭经》时代，不能回归到颜真卿《麻姑仙坛记》时代，不能回归到姜夔《王献之保母志跋》时代，甚至连赵孟頫《老子道德经》时代也回不去，说明楷书书写中的时代性要求与时代美表现是不可逆转的。只要是创作，必然如此。于此亦可看出，文徵明一直在探索楷书美与楷书审美表现及字体的变化，说明他心中是有艺术纠结与审美纠结的。

關關令尹喜曰子將隱矣彊為我著書柞是老
子迺著書上下篇言道德之意五千餘言而去
莫知其所終或曰老萊子亦楚人也著書十五
篇言道家之用與孔子同時云蓋老子百有六
十餘歲或言二百餘歲以其脩道而養壽也自
孔子死之後百二十九年而史記周太史儋見
秦獻公曰始秦與周合而離離五百歲而復合
合七十歲而霸王者出焉或曰儋即老子或曰
非也世莫知其然否老子隱君子也老子之子
名宗宗為魏將封柞段干宗子注注子宮宮南
孫假假仕柞漢孝文帝而假之子解為膠西王
卬太傅因家于齊焉世之學老子者則絀儒學
儒學亦絀老子道不同不相為謀豈謂是邪李
耳無為自化清靜自正
嘉靖戊戌六月十有九日為

《老子列传》局部

八十、文徵明《草堂十志》赏析

一种理念，一种心境，一个想象的空间。书法笔画和笔画关系所架构成的空间，究竟存在着一些什么？是规定了笔画特征和笔画架构关系的法度，是书家提炼、概括他人笔法的能力，还是书家对具有形式意义（或意味）的字体造型的美学期待？在楷书，晋唐之间对法度的追求是从属于字体完形目的的。一家法度与完形的形成，不能妨碍具有同等天赋和功力的他人再度做出新的探索。理由只有一个：艺无止境。但在文徵明时代，尚不能止于如此沉滞于实相的解释。他的《草堂十志》，空旷架构，疏阔笔画关系，以此而形成巨大空间，若止于为字而字，为艺而艺，为技而技，则不免流于卖弄技巧，如此岂不小觑了不肯与政治统治合流的旷代名士的雅趣。字取横式，笔取横意，撇与捺也都尽力向左右展开，以此反复叠加，其创意旨在加强空间感，突出空间意识。汉字纵写易峻峭，彰显笔技，多从此。文徵明喜用横式，在于横宜踯躅，宜张望，宜流连，虽为楷书，也是易去势就式，去力存形，去动见静。静为定格，即使只为瞬间，也是在成就感觉中的形式与形式美意义。以此品鉴《草堂十志》字体造型，以为就笔说笔，实不免冷落书家的苦心与美意，淡远了化字为形的新知与新趣。但字永远是字，文徵明的横向取式，既不失字规，且又于就式见式中为审美心理留一式掠影，以引发审美注意，从而给出审美惊喜。源于此，文徵明的清秀用笔，横取笔意，与汉字架构本为纵式立象合而成一立体存在，以寄寓嵩山草堂的空远空寂、宁静雅静。

滌煩磯者盖窮谷峻崖盤石飛流噴激清漱成渠潨性滌煩迴有幽致可為智者說難與俗人言歌曰靈磯磐薄兮噴礔錯漱泠風兮鎮宾壑研苔滋泉沫潔一憇一飲塵鞅減磷建清淬滌煩磯靈仙境仁智崿中有琴薇似玉峩二湯二彈此曲寄聲知音同听欲

《草堂十志》局部

八十一、文徵明《归去来兮辞》赏析

此段文字，是写过《草堂十志》赏析，感于文徵明字取横式应有审美别意，遂牵连比对以佐之。陶渊明的抒情小赋，也是心灵咏叹的小调。于此，文徵明纵式用笔，随心起伏，缘情而至，意趣平淡，可为心境又一观。由是想到，若文徵明以《草堂十志》字体造型及用笔写此作，会有何等意趣？说不定会成为一个对命运怨天尤人，对时代耿耿于怀的愤愤不平者，牢骚满腹，看人看事都横竖不顺眼。以此要说，书法之事，无非写心，即使在楷，也是既非为楷而楷，亦非为法而法，更非为技而技。所谓学法习技，只为知何为楷。及至知楷为何物，则唯心是取，写心为上，此时楷之技与法，只是助心助性成形。即：心为主，为体，法与技从之，并非法与技为主，心从之。这一美学倾向，明代就已十分明显。本于此，文徵明写《归去来兮辞》，用笔自然，结体自然，笔姿、笔式、笔意、笔趣皆求之于自然。笔画造型，字体造型，无须刻意，无须拿捏，心既成性，手既成性，笔亦有性。性至，笔到，字成，平和恬淡，形近气远。是知山林野逸，不乏清识，湖海散人，亦有别见。文氏此作，风姿俊雅，体态秀逸，结字紧凑，笔气连贯，可谓是于楷法出神入化，于楷技炉火纯青，是为多姿，灵动，一无拘谨。但由此也说明，即使文氏楷书，亦是笔非一法，字非一式，皆以心之灵动，化形为字之灵动。至于笔墨，只为寄情、寄性、寄心。是故，情、性、心虽可"寄"而化形，笔墨用以所寄之方式可为归纳、概括，其要义且可标举为法，而法可学、技可师，甚至心化之形亦可临，然托物所寄之情为纯情，性为灵性，心为活心，此"纯""灵""活"一俟化揉为态以拘谨自我，其笔墨之在则不再为纯，定格为形则不再为灵，化之为式亦不再为活，是虽可标之为法，然类之本在已尽去。故，步武他人，只略知为类之在之一二，其下八九，尽是无师自通。舍此，皆为隔。

归去来兮辞

归去来兮，田园将芜胡不归？既自以心为形役，奚惆怅而独悲？悟已往之不谏，知来者之可追。实迷途其未远，觉今是而昨非。舟遥遥以轻飏，风飘飘而吹衣。问征夫以前路，恨晨光之熹微。乃瞻衡宇，载欣载奔。僮仆欢迎，稚子候门。三径就荒，松菊犹存。携幼入室，有酒盈樽。引壶觞以自酌，眄庭柯以怡颜。倚南窗以寄傲，审容膝之易安。园日涉以成趣，门虽设而常关。策扶老以流憩，时矫首而遐观。云无心以出岫，鸟倦飞而知还。景翳翳以将入，抚孤松而盘桓。归去来兮，请息交以绝游。世与我而相违，复驾言兮焉求？悦亲戚之情话，乐琴书以消忧。农人告余以春及，将有事于西畴。或命巾车，或棹孤舟。既窈窕以寻壑，亦崎岖而经丘。木欣欣以向荣，泉涓涓而始流。善万物之得时，感吾生之行休。已矣乎！寓形宇内复几时，曷不委心任去留？胡为乎遑遑欲何之？富贵非吾愿，帝乡不可期。怀良辰以孤往，或植杖而耘耔。登东皋以舒啸，临清流而赋诗。聊乘化以归尽，乐夫天命复奚疑！

辛亥九月十一日横塘舟中书　微明　吉年八十又三

《归去来兮辞》全部

八十二、文徵明《金刚般若波罗蜜多经》赏析

此帖可师，可学，可法，步武者可入其心，达其境，取其式。之如此，盖因此帖之写止于技，达于式，心之存见处只在虔诚。虔诚为何？心之凝处，气之静处，唯存一念即恭之敬之字与字义。是时，书家已不再为类本在，所谓"性""情""心"已沉滞不动。此境近于"澄怀静虑"，及"心如瓦注"。此抑或可视为无，但是无他，非无此。因此，虔诚乃一理式存在，是化感性为理性，化具体为一般，化个别为普遍，形成概念，奉为至尊。所以，文氏虔诚写经，虔诚用笔，其心所在，是归纳、规范笔式、字式，使之条理化、规制化、定格化、模式化。即一字之式，诸字之形；一行之式，行行皆同。因之，其横、竖、撇、捺、点、钩及转折，皆如经文经意，一即一切，一切即一，是对类存在的理析。此析所见，是天地澄清，万物空明，纷扰繁杂，皆非实在，唯以虚静，乃为有成。因此，文徵明写《金刚般若波罗蜜多经》，是已入无我之道、无我之境。其时，笔法不在，写技不在，只有经文经意，是笔墨当显之在。故此经之写，是无法之法，无技之技。因法与技俱化入经文经意，所以经文之写，本于经义。经义既为诸理之理，虚空了其他，所以文徵明的写经也就是写虚空，即规则，是由虚而实，由实而虚，笔式划一。这种划一美学上可称之为整齐一律，也是关于造型艺术所追求应达到的形式美原则之一。这可以理解，因为佛经也是对人类生存方式的探索，也是人类智慧与思维活动的表达方式。文徵明写此经一定意义上也是臻入了人类思维活动的高境，心神化一，内外化一，以有写无，以无驭有，创造了清空灵动的小楷法体，丰润，简爽，俊美，五千字无一笔意失落，飒爽之姿令书坛清心。

取非澄以是義故如來常說汝等比丘知我說法如筏喻者法尚
應捨何况非法○須菩提於意云何如來得阿耨多羅三藐三菩
提耶如來有所說法耶須菩提言如我解佛所說義無有定法名
阿耨多羅三藐三菩提亦無有定法如來可說何以故如來所說
法而有差别○須菩提於意云何若人满三千大千世界七寶以
澄皆不可取不可說非法非澄所以者何一切賢聖皆以無為
福德即非福德性是故如來說福德多若復有人於此經中受持
用布施是人所得福德寧為多不須菩提言甚多世尊何以故是
乃至四句偈等為他人說其福勝彼何以故須菩提一切諸佛及
諸佛阿耨多羅三藐三菩提澄皆從此經出須菩提所謂佛法者
即非佛法○須菩提於意云何須陀洹能作是念我得須陀洹果
不須菩提言不也世尊何以故須陀洹名為入流而無所入不入
色聲香味觸法是名須陀洹須菩提於意云何斯陀含能作是念
我得斯陀含果不須菩提言不也世尊何以故斯陀含名一往來
而實無注来是名斯陀含須菩提於意云何阿那含能作是念我
得阿那含果不須菩提言不也世尊何以故阿那含名為不來而
實無不来是故名阿那含須菩提於意云何阿羅漢能作是念我
得阿羅漢衞不須菩提言不也世尊何以故實無有法名阿羅漢

《金刚般若波罗蜜多经》局部

八十三、王宠《南华真经·逍遥游》赏析

王宠，明书法家。

明中叶的东南文人，才之高而不为时之用者，在祝允明、文徵明之外，还有王宠。但祝、文二人还是可以做小官的，只是不肯做，而王宠则是很想接近政治主导的主流文化，但不能。比如他三十八岁之前参加过八次科举考试然而八次名落孙山，后来实在无望就花钱捐了个学士功名，这让他精神上备受煎熬，两年后就挥别了这个世界。所以，他这人，说无才是大才，说有才则时不来。或许不能说当时的统治者完全不重视人才，但王宠是被排除在外的。何也？读过文徵明楷书，再读他的楷书，当会明白他是求索自我而勇于突破尺度的人。明代科考，八股取士；明代楷书，馆阁为体，四平八稳，凝固心机。而王宠楷书，颇类祝允明《千字文》，是要去掉捆绑手脚的绳索，左冲右突，东奔西驰，寻求自我，自为天地。他首先要突破的不是楷之为类之在的质性、属性、精神，即楷书作为形式的内部规定性，如结构的平正原则，笔画的递进原则，用笔的顺逆原则，而是用以约束附丽于楷书作为形式的内部规定性上的表象特征的清规戒律。如结字以四角、四边、四棱等式皆备为方正，同类笔画以同等模式成为唯一存在为整齐，以刻意加强并非本体存在的表象表征为力度等一些被认定为法度或具有法度意义的表象特征，即刻意体现作为形式的严苛性、格式性、虚饰性的规定性要求。当然，这些内容历史上曾构成楷书美，但楷书之为类并不依赖此等特征。以此反观王宠楷书，也只是在造型上突破了既往楷书的结字规制，取意大体方正，字式或纵或横，以态为本，意到为先；笔画布置自由，取式自由，不求表征威仪，但求随心以就。字体架构，松散笔画关系，合序即可，天然成趣；淡化重心，模糊中心，笔画衔接不求严紧，比邻笔画各自有神。以此，以字义为中心的内紧外松结字模式被打破，代之而起的是每一笔画，每一局部，每一字，都可以在相对自我充裕的空间内，成为具有形式意味的感性存在。王宠的《南华真经·逍遥游》传递着一种难以尽言的意味，一种驱动他松散笔画关系

的诱惑，那或许是一种不亚于宇宙对"老子"的诱惑。

悲乎汤之問棘也是已窮髮之北有冥海者天池也
有魚焉其廣數千里未有知其脩者其名為鯤有鳥
焉其名為鵬背若泰山翼若垂天之雲摶扶搖羊角
而上者九萬里絕雲氣負青天然後圖南且適南冥
也斥鴳笑之曰彼且奚適也我騰躍而上不過數仞
而下翱翔蓬蒿之間此亦飛之至也而彼且奚適也
此小大之辯也故夫知效一官行比一鄉德合一君
而徵一國者其自視也亦若此矣而宋榮子猶然咲
之且舉世而譽之而不加勸舉世而非之而不加沮
定乎內外之分辯乎榮辱之境斯已矣彼其於世未
數數然也雖然猶有未樹也夫列子御風而行泠然
善也旬有五日而後反彼于致福者未數數然也

《南华真经·逍遥游》局部

八十四、王宠《游包山集》赏析

　　或者可以认为，王宠楷书是中国现代楷书的先声。引行意入楷，松散笔画，松散笔画关系，弱化唐楷引以为傲的笔力对笔画塑形作用，使笔画从力的表现形态转而成为自我存在状态，成为一个具有自我表现力的形式因素。凡此等等，都可以说明，王宠的楷书创作与审美，虽然仍是以汉文字为表现母体，但他在汉文字的字式体态内，已不再从字体规则把握笔画的存在样式，而是从表现存在的感性特征上来把握特定存在状态的个别性意味，即王宠笔下的笔画状态，已具有单象美的意义。如果王宠的字体造型，可以联系祝允明的《千字文》造型来认识；而他笔画的变性变态，也可以联系文徵明的《太上老君说常清静经》中的显著笔画来认识，可以说这都是在发散一种疏远字义的意味。本帖《且发胥口经湖中瞻眺三首》之二的字体造型，每一笔都应该是在写笔画，但又都是着眼于字内，着意于字外。"壑"字上部右半局部最后一笔造型，"帆"字最后一笔造型，"容"字第三、四笔造型，"人"字二笔造型，"呐"字整体造型，无不别出心裁，附之他意。联系诗境清远，诗意空蒙，王宠以跳宕多姿、散玉铺路的体式格局，写峰青岩秀的隐约之状、朦胧之美，也都是合乎审美想象与联想的；这也是符合书法发展规律的。晋时，卫夫人把真书笔画造型特征与状态同自然事物、自然现象联系起来，王羲之则把书法创作同其时频繁发生的战争生活联系起来，都说明书法立意、立象不舍客观现实。隋唐时期，楷书走向社会实用的前沿，整饬笔画、紧密结字已是情势之中之势。宋元及明，印书业兴起，楷书的实用性遭遇强力转移，因之也就为王宠的楷书新趣提供了时代先机。文人书风，无非如此。

二

夙有丘壑尚絕懷鸞鶴縱揚帆忽天矯

赤水驪虬龍五湖漓杯掌三州溫雲骨

金屏匝地軸玉鏡開天容秩則四瀆亞浸

維百谷空丹立駐日月瑤艸連春冬烽氣

恣縈薄青霞何複重儼人蛻化處千載

空芙蓉咄哉妻離鼠絕頂巢孤松

三

游子戀清暉舟師譁高浪水宿濟前湍

《游包山集》局部

八十五、黄道周《孝经颂》赏析

黄道周，明书法家。

黄道周的《孝经颂》，能够体现晚明学者的楷书理念与追求。其特点也是在笔画造型与结体造型上，于工整与严谨两个方面，努力为书写（此处不言表现）留下足够的可供笔墨回环的空间，以使楷之为体为类，由尺度拘谨下的被动存在，转而成为由心催生的自在（不可言自由）存在。观《孝经颂》，就字而言，体式不一，态式不一，或横向以宽，或纵向以长，或大或小，或瘦或胖，或上大下小，或下大于上，或左轻右重，或此乖彼张，或相背或相向，或相近或张望，七姿八态，各持一相，横排以列，纵排以行，参差不齐，亦谐亦庄。或言笔画，亦颇异样，不似晋字，风流倜傥；不似唐楷，威仪为相。懒散为态，迂阔为状；颠顶之处，太过天真，萧散之处，神情不畅。因此，每一笔画写得都很认真，但笔画造型总是不随法度，以见门庭森严，也不求正姿，以见端坐危襟，而是随心出入，随意化形，或隐或显，或斜或正，或长或短，是缘笔以成势，缘体以为形，是无一律，是无定制，风起水生，当为天成。所以，黄道周的《孝经颂》就字的表征而言，可谓字字不合"法"，笔笔不合"度"，因为已有的"法"与"度"是以把握既往存在为前提的。但就楷之为楷的类本在而言，楷字与楷字书写本为观念形态的存在或外化形式，反映时代，反映人对时代的感受与感觉（即人与现实的关系）。因此，只要楷书外化为形而成为事物的历史化过程没有终结，楷书就没有终极意义上的法度可言。而终极法度的提出，实乃是要终止楷书的历史化进程，而这当然只能由历史来选择。如《孝经颂》，虽然其笔画造型与字体造型中有魏晋时期钟、王的某些影响（如用笔平缓、体态稳定等），但随意布局、自由成体的写法，也是理所当然的未来楷法之一。于此可说，因有前缘，所以为楷；因有后续，所以为法，楷书的历史就是这样一环扣一环发展下去的。至于走向何方，无须忧虑，因为天无绝人之路。

息也百靈為之霞伏一約所欵廉不盈一纏
所虧廉不霞此信天抱之家子帝植之元腹
也若夫咀脂仁絡淳挺真言不待喙知不
待詢藝禮樂以為黍稷洟麈垢以為鳳麟啟
齒而壋筐肆應安步則鍾磬咸闐八埏視其
凡席七緯望其縹綸雜鐥於環堵之側巖石
之下而亢璧於焉假道斗井於焉問津斯又
玄穹所為當壁而黃媼之所憑神者也當夫
蒼藜漂庭赤烏隫屋玉地坼岐墨食淡雛

《孝经颂》局部

八十六、王铎《小楷集萃》赏析

王铎，明书法家。

明末清初，王铎楷书以笔意浑厚、笔风古远而著称。入明以来，馆阁体楷书以定制写法而导致楷书形象板滞与僵硬，后祝允明、文徵明、王宠、黄道周各出心意，以救正楷书积弊。王铎小楷，意起魏晋，笔追秦汉，于篆隶之间拾笔墨余意，魏晋之间取情志意趣。于是，其小楷造像古拙，笔意厚朴。间有篆笔，间有隶意，凝重笔画，沉着笔力。更兼运笔所至，偶趣行草，于是一体多态，奇谲诡异。由是，汉文字和汉文字书法早期之文化内蕴，及早期书象与早期主体审美之互动所产生的惊喜、陌生、新奇之感受，尽在其间。魏晋以降，楷书一直处于前后沿袭、传承之中，且每杂合几种写法以成别意。唯王铎溯古及源，以文字与书法的文化质性、艺术质性、美学质性为根本而探寻汉文字、汉文字书法的结字之神韵与造像之精微。由是，王铎小楷别开生面，以古入今，以今写占，意蕴丰沛，笔意丰赡，明清二代，尤人可及。王铎的《小楷集萃》多是他为前人碑帖所写跋文，因此，文字虽非长卷，但写法各异，可谓多态多姿，也足以显示王铎楷书理念的丰富与厚重。如《跋〈西岳华山庙碑〉》，虽不舍钟、王楷书用笔温润、气韵淡雅之特点，但造型多篆意用笔，结字有斥退整体、突出局部的甲骨文意趣。因此，王右军楷之韵是以笔画整齐、笔气平静而见出飘逸，王铎则是以笔画清秀、笔气凝重而见出古远。《跋薛稷〈信行禅师碑〉》则以取篆书造型重突出局部，及魏碑造型重方笔之用以突出个别笔画之意趣，以成"用笔浑融静逸，焕然古质，无后代习气"（《跋薛稷〈信行禅师碑〉》）之风姿。在米芾行书《〈天马赋〉跋》中。篆风隶意、帖姿碑势之笔画造型与字体造型中，更引入草笔草意，且结字大小之区别，古今尚称奇。至于《琅华馆学古帖》，有钟繇的用笔肥硕，结字宽博，更融入篆意、隶意以参差体态，欹侧字势，造型颇近祝允明、王宠浑厚圆融书象。而《跋怀素草书〈律公帖〉》，用笔与造型，皆取法于金文与魏碑之间，浑朴刚健，俊伟超迈。王铎楷书，学古而不失时趣，此亦势也。

尤应指出，王铎全力从古汉字架构与造型方面寻求书法书写与表现方面的新审美刺激与艺术启发，已经走出了对文字字义的理解，而是更多地感受形式的魅力，即线条意义上的笔画造型、字体造型所拥有的块状或片状存在形式对感觉的作用与影响。

《小楷集萃》局部

八十七、傅山《般若波罗蜜多心经》赏析

傅山，明末清初书法家。

傅山论书，主张"宁拙毋巧，宁丑毋媚"。他由明入清，不肯屈折民族气节，在"一片降幡出石头"的时尚风气四处弥散之际，他有此愤慨也是情理之中的事。但傅山楷书《般若波罗蜜多心经》，虽与"巧""媚"无缘，却也既不为"拙"，也不为"丑"，而是字取斜式，笔取斜式，自左下而右上，强劲横出，如长剑斫空，寒光闪动，势无可挡，锋利以行。观世音慈航普度，傅青主心中块垒难平。只要有生，难平亦要平，故要借助《般若波罗蜜多心经》。青主青主，奈何奈何？论书法也要论心情，不然爽爽笔画，清清字形，何以到来？傅青主还是讲艺术辩证法的，不然，巧与拙，媚与丑，何以联动以对？他的《般若波罗蜜多心经》一帖，只在作为题目的"般若波罗蜜"五字，尤以"般"显著，能体现"丑"与"拙"的美学意义；其下数百字，风神清爽，气势傲岸，俊伟奇出，笔无遮拦。字体架构中具有平衡或支撑、稳定整体结构的横笔画，每以侧锋入纸，顿笔以显，继而斜向飞跃，造成中段笔画墨迹细劲，至后段墨迹又渐呈显著，至终端顿笔以收，不事修饰，不事端庄，不假笔意，不求工整。但傅青主的笔画造型与字体造型，虽倾斜而不倾覆，是每一字中的任一竖笔画，都以强大的稳定性平衡着横笔画的险恶存在状态，由是字体化险为夷，化危为安。同时，他的每一笔画，造型本身也都同时兼具造险与化险的因素，但这已不再是笔墨小技，而是沉稳客观存在的世界之见。所谓意象与意象之美，即为此。当然，就书论书，"心经"在心，自有化解困局、困境的定性、定力。所以，读傅青主的帖，这是首先要明白的。更值得注意的是，当傅山走出整齐一律的楷法度，他的突出的、单一的显著斜式横画和斜式字体造型所架构的笔墨存在，也将重新切割空间，组合空间，以近于绘画中块状、片状描绘所用的造型笔式、笔触，强调、强化笔画样式于文字字义与字体形式之外的意味。这或许也会导致汉文字书法意象与意象美走出汉字字象的个别化存在状态，而进入凭借笔画——字体基本形式特征

及形式感因素所架构的更为抽象的存在状态。傅山书画兼修，明中叶之后东南书风对他的书法创作或许会有一定的影响。

傅山《般若波罗蜜多心经》局部

八十八、何绍基《封禅书》赏析

何绍基，清书法家。

清代楷书，至何绍基，方见出特点。何绍基楷书，继承颜楷结字宽博、体势雄壮、笔力沉重之特点，但也明显弱化了颜楷以表征板正、用笔沉滞为基调的法度严苛化与规制化，及由此所招致的书法形象理性化与观念化倾向，代之以与普遍社会文化心理与社会审美心理相同或相近的世俗文化情调与美感情调，即后世所谓的"烟火气"。所以，何氏书风，至显处是用心写好每一笔画和笔画造型，求之饱满、圆润、沉稳、干练，但不刻意整齐、平正及形制规一。笔画既不定制定式，结字则信守自然，不求内紧外松，只在闲适自便，左右可以疏阔，上下亦无牵连，神有端庄则字正，气有深长则体安，不必装腔作势，无须故作威严。是故，淡然面世，书道字道本于心，何用剑拔弩张？坦荡人生，笔法笔力本为形，何须倚重？因此，以心为形，形当自在；以形为字，字无以生。何也？心在为本，无心则无形，若强为之形，则有形无神，是神不生。若无神，形何在？无神之形，何以言生？颜氏书法，平原之后，无人可为。何言此？盖因颜鲁公精神宏伟，气概超拔，其强大至极非粗壮笔画、顶格造像不足以承载。换言之，平原笔法森严，及格式与规制之成，在于平原心神宽厚博大、峻伟宏远，唯此法之严正、严格、严峻，方见其本在。平原之后，无人可如此伟岸，故学颜之人，只得退而求其次。平原气概，平原书神，只能成于中古时期，至何绍基出，已入近代，其心志意趣，虽阔大，亦缠绵。所以，化平原雄强不言内外而为去其表征乃专致于内蕴，求其笔神、字神，是故虽缺失了颜字风范，却多了书生意气、文人精神。何绍基楷书是 19 世纪中国文人书法的先声，含蓄，蕴藉，且又不失儒者风流、清韵。文人是弱者，所以常常先要灵敏触觉，包括社会触觉。中国文化史上的儒者，都善能感知时代风气之变，即所谓"见微而知著"也。

封禪書

伊上古之初肇自顥穹生民應運列辟
呂迄乎秦率遍者踵武聽逖者風聲紛
輪戚巍埋滅而不稱者不可勝數也繼昭
夏崇號謚略可道者七十有二君冈若淵
而不昌疇逆失而能存軒轅之前邈我邈
乎其詳不可得聞已五三六經載籍之傳
維見可觀也書曰元首明哉股肱良我因
斯以談君莫盛扵尧臣莫賢扵后稷后

《封禅书》局部

八十九、翁同龢《清故优贡生诏举孝廉方正俞君墓表》赏析

翁同龢，清书法家。

明清时期，官方楷书通行"馆阁体"，取其"正襟危坐，端正肃悚"之意，体现朝廷威仪，戒惧在下惮怵恭谨。晚清帝师翁同龢有《清故优贡生》墓表一通，笔意厚重，笔法精熟，方正板正，清刚爽神。其书，论以结字，均衡，对称，匀称，笔画不拘多少，等量分配空间，造型不言造意，体态唯求板正。于是，横笔画为平正，横是平而僵；竖笔画为中正，竖是直而硬，乃至诸笔一式，诸字一态，以此单一重复叠加笔式，累积笔意，以制造无法排除的压抑感、沉重感、规制感，以显示存在的威严与庄重、牢固与永恒。古代的汉文字书法，在文字处于"造"的历史过程中，作为统治文化的政治统治要求就对"造"的方向与式样有期待与规整，但这种期待与规整合于完形，故难析其作用。但明清时期的政治统治只在于维护与稳定政权统治，文化从之。而楷书完成完形的历史进程之后，政治统治强烈的对楷书和楷书文化的期待与规整就表现为纳楷书审美形式于统治政治序列的政治干预。在这个意义上，楷书"馆阁体"的诞生与使用，也可说明文化的政治属性。当然，楷书形式、笔画造型与字体造型的审美形式还是存在的。翁同龢的此墓志表，虽为求字体、字式端庄、端正而入僵硬笔墨形式，但造型上书家对字体当有的形式、形式感的把握和掌控力还是准确与精当的，可以达到僵硬要求的极致存在，所谓造型、造像的板滞与板结，就是这种极致的美学表现。用笔，袭用中锋，缓慢笔速，平稳推进，其力度的强大与厚重也是十分显著与显明。而这种力度，对笔画塑形与字体造型作用很大。但这也说明，翁同龢的楷书，主要表现在技法之用上，即形式的外形式，故其笔墨有表征，无精魄。他有"秋月满船苏子赋，春云半壁米家山"联，用笔、结字无须多拿捏，故平添几分生动性。但终究是理念积习日久，及于手性，"硬"是不可免除的。

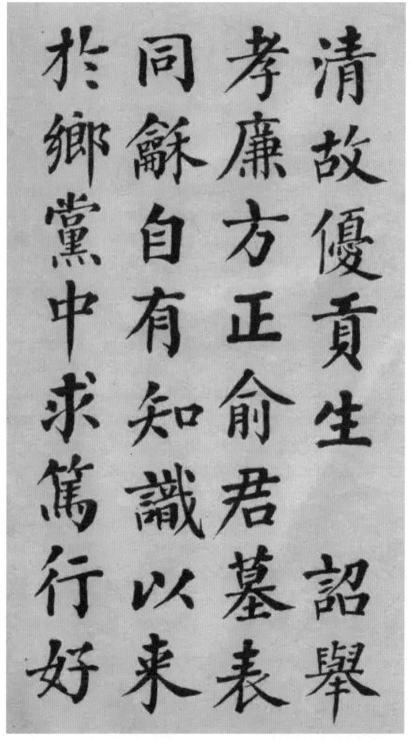

清故優貢生詔舉

孝廉方正俞君墓表

同穌自有知識以来

於鄉黨中求篤行好

《清故优贡生诏举孝廉方正俞君墓表》局部

九十、刘春霖《碧草》《初指》赏析

刘春霖，清书法家。

晚清科举考试中的末代状元刘春霖的楷书，与翁同龢一样，同属"馆阁体"，如"世系考"数纸，可为明证。只是翁同龢的《清故优贡生诏举孝廉方正俞君墓表》一作多见拘谨与拿捏，刘春霖似稍微流畅、温润一些。但他有《碧草》一作，或可见状元公的文心摇动。《碧草》原本为诗，写春景、春风、春燕、春草、春水，相迷以乱；又有玉女秦筝，流光不再，以象喻人，以静入动。诗如此，书亦然。以行入楷，用笔萧散，侧锋触纸，丰姿以行，笔画肥硕，不失馆阁本在；墨气沉重，心手不得轻松。于是，结字似随意而实为板正，用笔似畅达而滞凝；沉笔以按，按笔难动；提笔无巧，转折不能灵活；运笔无韵，只为笔重在力而无弹性。所以，既为笔墨，当在心性。刘氏心性既已沉滞，于诗有景无情，是性不至；为书有笔无神，是情不生。心不动，笔何动？可知笔墨不矫情，最真诚，欲虚饰，做不成。刘春霖尚有《初指》诗，写涉险登高，触目惊心之状。苏轼词有"高处不胜寒"句，刘春霖也是虽登高可见"江流莽倾注，长风万里来"之大境，终心怯："独立难久伫。"诗心有怯，书心亦为怯。笔墨虽规整，字总无气势，手足不伸，体态不挺。结字内紧，以求小；用笔纤细，以求巧。于是，其字于显处无大气，于细部多用心，是欲以技胜，不以质胜。因此，这样的字虽以笔画细长、体态紧凑而生静气，复以静气而表现出优雅与优美，乃至流于媚之美。刘春霖的楷字不能走向清秀，在于字无骨笔无神。"馆阁体"本欲示人强壮与尊严，不期失落本意，其中缘由尽在其徒具形之外而无形之内，故徒为躯壳。

碧草池塘春又晚小葉風嬌

尚學娥妝淺雙燕來時還念

遠珠簾繡戶楊花滿綠柱頻

移絃易斷細看秦筝正似人

情短一笛啼烏心緒亂紅顏

暗與流年換　劉春霖

《碧草》图示

初指山接天飛鳥不可度艱苦躓
危磴即是我行路百折頻攀援十
步九回顧嶮嶒忽在下衣襟溼雲
霧倒景猶照人平地黯將暮東北
望故鄉江流莽傾注長風萬里來
獨立難久竚

丙子十月肅甯劉春霖

《初指》图示

第七辑 现代楷书

现代楷书是一个无法回避的文化概念、艺术概念、美学概念。清廷终结与民国成立，与楷之为楷之关系，在其作为社会政治嬗变，进而及于作为历史形态的观念形态形式于文化品性、艺术属性、美学质性的变化，也必然触及楷之为体为类的本在与属性，引发并推动其于类本在及类表现上拥有切合时代的存在形态。

九十一、于右任《一尊岁酒》赏析

于右任，现代书法家。

虽是文士，毕竟国士，几行手书，出水有声。虽是碑帖，不论碑帖，奇拔跌宕雄风浩荡，谁可与共？曾作志士墓表，庄严静穆，再为壮士送行，便有健笔纵横。故，于右任作此，不取旧楷格式，专以无忌之笔，行走无疆之地，写无法之字。"三无"何来？盖北碑南帖，有同与不同。南帖为字，右军定形，其下之在，钦定尊荣，再下有变，由字而帖，由帖而书，由书而人，由人而气，尽在微调，皆因一尊而定千秋，但曰弱，曰媚，曰逸。总之，为心长气短。北碑不然，为篆为隶，为隶为楷，为楷为行，皆在其中。篆分古今，隶有秦汉，谁为吾祖？由是，北碑为书体，不为字体，其意与形涵盖古今与汉文字造型、造意、造像相关的种种文化存在、艺术存在、审美存在。此可谓字为千年字，风为田野风，故古朴、凝重、旷达。于右任的《一尊岁酒》，意取北碑，在其笔意书风，一无拘束，用世之心，可尽显于形。由是，此作用笔起于隶而本于楷，是取隶之简与劲，取楷之畅与达，故笔力遒劲、厚重、意远。而其造型，则在篆隶之间，力求有篆的象，隶的意，通过笔画的结构性造型与字体的结构性造型，使新的笔画关系成为错动、扭动字体形式由义之在而向形之在转变，如斜与正、盈与亏、离与合、疏与密等，以造成远离理性思维辩证力而首先凭借感性思维的感受力来感觉存在的状态与样式。这种不直接唤起理性思维的活动与认识，而首先作用形象思维的形象认识的书法形式，出现在 20 世纪的民国前期，那是很有文化、艺术、审美时代性的。至于用笔与造型间真草篆隶行其意及特征的所在与所见，则不必再多说了。

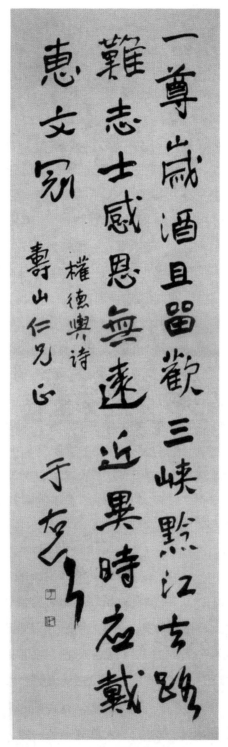

一尊岁酒且留欢 三峡黔江古路
难志士感恩无远 近异时名戴
惠文冠

権德舆诗

寿山仁兄正 于右任

《一尊岁酒》图示

九十二、于右任《邹容墓表》赏析

于右任楷书《邹容墓表》，以碑为体，碑体帖意，神态肃然，雄视雄阔，仪态大方。其用笔起式，势在开张，间架结构，疏阔疏朗，心在其大，气在其长，无限感慨，聚于一毫，万虑千思，一式承当，纷纷攘攘，囊括洪荒。字起《石门》，天姿纵横，风霜剑戟，列式成行，英姿英武，北碑气象。笔在唐宋，刚劲清爽，横竖转折，恭谨严正，提按点顿，我圆我方，心之高远，不下颜柳，性之明澈，何逊苏黄？于是，《邹容墓表》之书丹，笔笔劲峭刚健，竖画必求其正，横画则方笔起式，自左下而右上，如剑指长空，其锋利之姿千古无比；若论字，字字内蕴勃发，数个笔画为笔画关系作用，力、势、气、意相互推动，形成一个个活力四射的生命体，风姿雄强，风神优雅，若周郎剑舞赤壁。显然，身处清末民初之书坛，于右任之书法一无翁同龢、刘春霖的只具笔墨而无人的感觉的僵硬书体，很坚决也很明确地通过笔画、笔画造型及笔画关系的作用，以渗透并体现书家的艺术期待与美学判断。当纯粹地以字法分解于右任的《邹容墓表》的笔墨组合与形式构成时，人们可以看到于右任的书丹之作运用了一些什么样的字法要素与笔墨因素，却无法看到于右任于众多字法要素与笔墨因素中作出选择的逻辑规定性。而这对《邹容墓表》之书丹与于右任都很重要，因为只有在这里，楷书才可以回归类本在，楷书之变才能回归类规律。如是，则可认为，于右任的《邹容墓表》书丹，从形式、形式美上说是重新认识并回归楷书作为观念性的类存在的本义，而那种把书法同人、社会、时代分离的认识则首先凝固了书法作为类形式的类本在，而失去了类本在的形式则徒然只为形式，因而是静止的静态存在。所以，于右任的《邹容墓表》之书丹，令人感动的是形式的活力，笔墨是动态的，笔墨关系是动态的，有形的因素在冲突，在驰奔，按捺不住。

三原于右任
书丹

君讳容字蔚丹

四川巴人父行

《邹容墓表》局部

九十三、于右任《卢氏》赏析

清爽，明快，简劲。在运气行笔中，不矫揉造作，不故作姿态，不节外生枝。一切都同于在思想与观念上要努力走出晚清政治格局一样，在楷书理念上，于右任也在不知不觉中流露出一种难以察知却显明存在的新书学意趣，以求置一切皆于坦荡之中，光明磊落，清正以行。这是笔意，也是心意；是书品，也是人品；是文格，也是人格。读于右任《卢氏》作，观之赏之，心智飞越，不觉凭案而起，语一声：馆阁风气未散，笔墨竟简捷如斯，生动如斯，痛快！（20 世纪 50 年代，书法界批评的"花上草头，鸟下四点"的模式写法，即明清主导书坛的馆阁体的典型写法之一）确然，回眸往昔，唐楷，宋元楷，明清楷，皆努力脱却前朝风气，以为"俗"。民初亦然。是知书家书心当净，皆为真诚。其一与二，必了了分明，不可遮蔽。故唯识者能性守正，心无尘，脱出俗世俗念，与时俱进，以进入雅思雅境。在《卢氏》作中，笔画的简略清爽，转折的明快刚越，提按的笔端气正，造成字姿、字式、字象的雅静简爽，气远神清的艺术风韵与美感形态。加之结字主变化，造型有欹侧，笔画有斜正，这都为活跃字象，活泼意趣提供了新的形式美及形式、形式感因素。如"儒"字左偏傍二笔画的架构形式，其第二笔画作为竖画依字理当垂直以行却于书写中别出心裁，不直下而取斜式。此举既紧密了结构也是变化了审美，或者同时也隐有表现的意思与意味。又如"岁"字，简化、减少笔画；或如"侧"字、"抚"字、"世"字、"得"字、"私"字、"身"字、"耳"字，及"友""王"等字，皆字取斜式，以与字取正姿的造型构成一种变化关系，增加艺术与美感的情调与情趣，也是表现与表现力。有些字，如"得"字，双人傍（"彳"）变身三点水（"氵"），"无"字的第一、二笔画，及倒第三行的"年""先""为"的某些个笔画作连笔写等，都使该作的美感与百年后的今楷于美学精神与艺术形式的表现发生了某些明显的联系。

亦　鄰　之　秋　傑　　　國　其　妾

雪　古　少　心　多　太　吾　灾　盧

涕　今　年　無　少　華　不　角　氏

十　百　世　一　為　雲　得　亭

億　戰　之　扬　將　開　私　公　氏

勞　獨　先　亦　為　中　悲　在　子

民　為　覺　孫　儒　原　夫　側　希

一　蒸　王　亦　為　天　孝　撫　仲

《卢氏》局部

九十四、李叔同《明月》《名利》赏析

　　李叔同，法名弘一法师，现代书法家。

　　书法之学，在于临、摹。学书而后标举于时，标名于世者，则在创。其道理很简单，即临与摹是写他人，唯创是写自己。写他人即写熟，熟为俗；写自己为写新，新则雅。李叔同者，即释门弟子弘一法师，其为书界熟知，不因其与佛家渊薮，只在其字极具创意，能写出释者所念，佛家之心，化有为无，化显为隐，意在远而气在淡，弱化视觉注意，是为不见，或少见。《明月》一联，虽墨色之用不减其重，但笔势内敛，体态趋轻，尽力拿捏有形存在；行笔不以遒劲为念，造型不以醒目为重，是力退气进，复为有气无力，亦别为一境。有形，形不在醒目与醒神，说明此乃形只为形，在只为在，称其已入《心经》"六无"为不易，说渐入"六无"已是可能。若智永禅师写《千字文》，人言是步其先人之后，无有笔墨新意，殊不知此"无"亦释者本意，是其欲"达"之处。弘一法师亦然，定要视"有"不为"有"，出"有"而入"无"。只是凭借"人与现实审美关系"而入道书学的书者，每以功利为重即倚靠于力与有形，又以此形同于佛者无形之形，是为"杨朱寻羊"。当然，只要为形，即有其近，即有其同，概念之用易参差，亦在情理之中。宋元以下，迄于明清，显家书法字体造型多重横式，意在醒目。弘一法师此作收紧横出之意，化横为纵，这是其书法化有为无用心之一。在《名利》一作中，造型以细笔画写纵式之字已达于极境，配以上下左右疏阔广大的空间，那种无意于立象，且闲而无用的、无作为的稚拙、稚嫩的造型，已走出"有"之在，走进"无"之在，"心经""六无"之境，此为典型一式。当然，言其为"六无"，还要看他的笔画造型，若"色"字造型，尤其是其第一、二笔画，可为少心没肺，无心无肺；说他是躯壳，他还有生命，说他有生命，恐怕也无形。笔墨，只是一种意味。

情境界画看作

名利声色顺

情境界画看作

味仁先生有道

乙巳 广平

把酒問青天

明月幾時有

《名利》图示

《明月》图示

九十五、李叔同《甚深智境界 无碍妙光明》赏析

作为佛子，弘一法师深解佛理、佛说、佛性，故其身、心、神、智、欲、思、念皆是每优游于有与无之间，以求能够于有中见无，视有为无。惜造物偏又使他生有一个结结实实的皮囊，故虽每求之于无，偏也是时时有痕可觅，有迹可循，一如天上云过，地上影随。如此，最真诚的佛者，也只能努力地表示出走出实在，走出实境，走入无在，走入幻境。但这也是只到"表示"，即心的希求与希冀。而天下多异曲同工之妙，这又与艺术非常之同，即是对意思、意味的表示。这种表示，在有实论看来，是一种想象，一种感觉，一种情感状态。是在这个意义上，唯心论者的李叔同，他的《甚深智境界 无碍妙光明》，就其形之在而言，既是艺术的，也是实在的，表达了人之为类的一种关于精神活动的存在状态。李叔同对这种存在状态给出了一个他认可的理想化了的形式，以展现无实论者的有实之在。看，造型多颠顶，但那是智慧，是对存在的最为彻底的"宿命式"把握；造像甚踟蹰，那是理性生命对感性生命体的征询，是知对不知的劝慰——"为什么哪？"行笔似无力——那是俗世人生的"破罐子熬过柏木筲"格言中对柔、弱、韧的终极存在的表示；特征皆疏淡，是似有也本分，似显也淡然：既然已经存在，那就作为存在，何须张牙舞爪，吹胡子瞪眼？弘一法师以他的感受与感知，表示了人生作为存在的另一状态与境界：淡定，淡然，淡远，唯以心之在为在，唯以心性为性，置一己于化外，回归于类之在。在这回归中，心与性俱得以获得满足。如此人生历程，如此生命之在必有过程中的一种状态，它消极吗？大千世界，熙熙攘攘，芸芸众生，摩肩接踵。艺术对人的心灵的抚慰，就是回归类之在，写出精英，也写出众生。

"淡定人生吧。"弘一法师说。

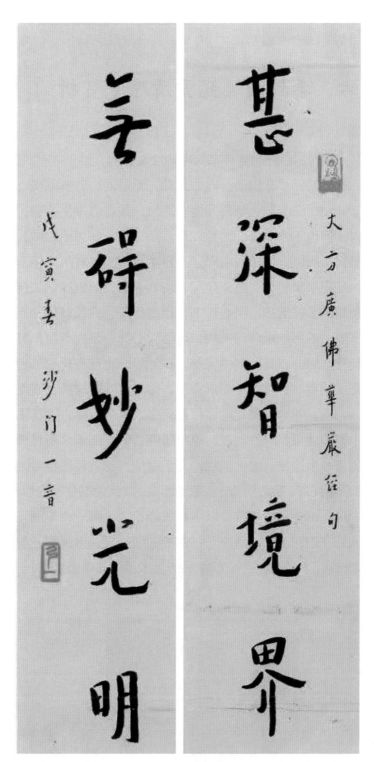

《甚深智境界 无碍妙光明》图示

九十六、李叔同《究竟清凉》赏析

　　读弘一此作，首先想到禅宗六祖解经说法时，弟子中有"风动""旗动"之议，六祖解曰："非旗动，亦非风动，是心动。"佛家视心外无物，故有此说。弘一说"清凉"，是谓天地有凉气，或是心中生凉意。看此作跋语，似指前者，但也不舍后者。因为究竟还是在想——想象之中，且想到的还是感受与感觉。所以，佛子说境界，不言功利，不言有用无用，其所及于的艺术与美，尽在形象思维。是知禅理非诗亦非书，但悟禅之法合于书道艺道，是羚羊挂角，多在寄托。弘一作书，也是寄托。只此寄托的是微妙，不尘，不浊，不形，不俗。是清澈无物，可沁人心脾；是为有在，其晶莹剔透，专于荡涤肠肚。缘此，是知书中优雅，在笔墨，也在寄托。二者合一，是佛子佛性，是文士清心，性相近而形有似。如此，弘一笔墨，清虚空灵，每似有随风而动之意、随意起舞之趣；每是观之虑其飞，捧之忧其去。而他的笔墨点逗，也悄悄地来，静静地去，蹑手蹑脚，低声细语。虽是挥洒自在，总是小心翼翼，举手投足，进前退后，每恐有所惊动，每恐粗俗野鄙。由是，横不完体，竖不完形，是心到即止，意到即成。故何为书？书为何？无法即为法，无形即为形。试看"究"字，以古楷法则论之，哪一个笔画完形？"竟"字亦然，何处守正？至若"清凉"，墨迹的隐与显，笔画的长与短，虽不宜用古楷法则比对，但它是一个空前绝后的艺术感觉与审美感觉，一个旷代的"大雅楷体"。

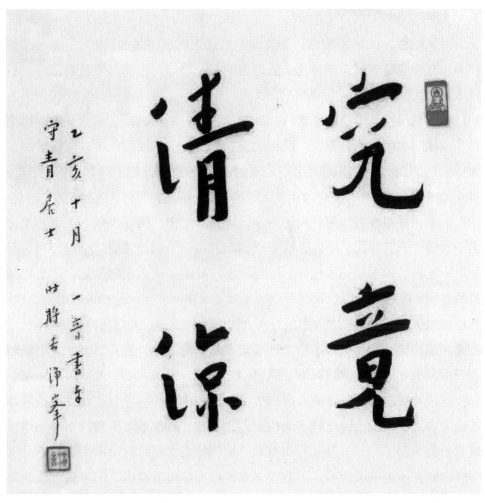

《究竟清凉》图示

九十七、沈尹默《禁经永字八法》赏析

沈尹默，现代书法家。

碑风帖意，或帖风碑意，如此碑帖兼修之书风，是20世纪中国书法创作中，文化底蕴丰厚、创意比较强烈者的共同特点，也可以说是套路。于右任如此，沈尹默亦然。不同的是，沈是以帖入手，后学碑以壮其筋骨，再入帖以见温润风雅。《禁经永字八法》尖锋入纸，中锋运行，笔画丰腴，体态秀逸。横画之用，尤为显贵，沉稳简雅，气贯长空；用以大胆，写以舒展，大气静气，尽在之中。或言结字，重其内敛，收势为式，取意内倾，其内结实，其外圆满，不求张扬，但有大定。此定是心定，笔正，气清，故神安。"神安"用以言字，是说收势为笔，收笔为字，字为小宇宙，囊括洪荒，沉迹万象，老子太极，无非如此。所以，沈尹默的字，每一个都是独立之个别存在，折射书家的凝目远视与无语情怀。如此状态，唯能够出入笔墨形式，游走笔画关系之间者可达。所以，读沈尹默的《禁经永字八法》，是知笔墨确为小技，然小技通达大道。而技之为道可经人之道而入天之道。天之道只一道。因此，心无大道，焉可知小技，为小道？是知纵横于笔墨者，皆天下豪士，心接地老天荒。于此再说沈尹默的帖，只言出帖入碑，出碑入帖，取碑体之用笔以加强提按转折之顿挫、之笔力以形成笔画造型中的节奏感与变化性，取碑体雄强清峻之造型以壮钟王帖字架构无力之弱相，确也很是中肯。但碑帖兼学兼修于隋唐起已为习书要义，康有为再提碑帖之学是针对明清书风而言，其学理之新在于解书风之困。王右军之真（楷），虽然清贵，但不失士族子弟浮飘之气，故其书韵之飘逸，是其用笔敢放开，且矜持——傲世也。于右任之楷，扬碑风，翎翮振羽，是用笔多张扬，且矜持——豪士也。沈尹默之楷平淡朴实，其用笔即行即止，既无张扬，也无矜持。笔在心中，真文士也。

禁經永字八法

古人用筆之術多於永字取法

以其八法之勢能通一切字也

學者宜潛心焉

點為側　　横為勒　　豎為努

挑為趯　　左上為策　　左下

《禁经永字八法》局部

九十八、潘伯鹰《孟法师碑铭》赏析

潘伯鹰，现代书法家。

读潘伯鹰《孟法师碑铭》，始知楷书之写，虽不为行草，亦可胜于行草，不滞不沉，无形无迹，纯然一片白云掠过蓝天，一轮皓月倒映碧潭，一缕清风拂过绿野，一脉无尘生于心田，是为清雅秀逸，空灵明净。朱熹有诗句："天光云影共徘徊。"论及潘伯鹰此作，以为其意其合。结字有颜意，志在体势宽博，唯此笔画关系才可疏阔，笔画造像才可舒展，而不必故作用心，故作多意。昔时颜楷以粗拙示雄强已达极致，后学笔墨了无余地。《孟法师碑铭》取意不俗之处是，既以宽博为体，又以清骨立象，故有碑的刚健清峻，又有帖的秀逸风韵。碑帖立象之初，本意是把握、区别阳刚与阴柔二种美感状态之不同，但作为人之为类的本然属性在历史化进程中被证明是一个复合存在，因此人的审美心理与文化心理不能排除其中任何一种美感因素。而《孟法师碑铭》很恰当地把握了这种复合存在，于刚柔之间，充分开阔了笔画造型与笔画关系架构的艺术空间，以使书家在书写与表现中拥有足够的舒展笔墨有感存在的自我空间，而书法的自由笔墨、自在立象皆赖于此。书法之事，很多时候，人们每以刻意为之为至佳之在，实乃本末倒置。所谓"自在"，乃自我存在，本于道而为道。以学为创，作种种扭结状，固可言心，言人，独不可言自在。是故为书之道，为象之道，首要之为是宽松"在"当有的相关存在，空其视野，空其伸拳踢腿的舞台。潘伯鹰说书法创作，讲到一和尚青年时见山为山，见水为水，后心有出入遂见山不为山，见水不为水；再后又历练乃复又视山为山、视水为水了。是知书法在心，心之形乃笔墨之形，所以画地为牢，无非自我拘束，而非天地拘束。故而人之困厄，多为后者。

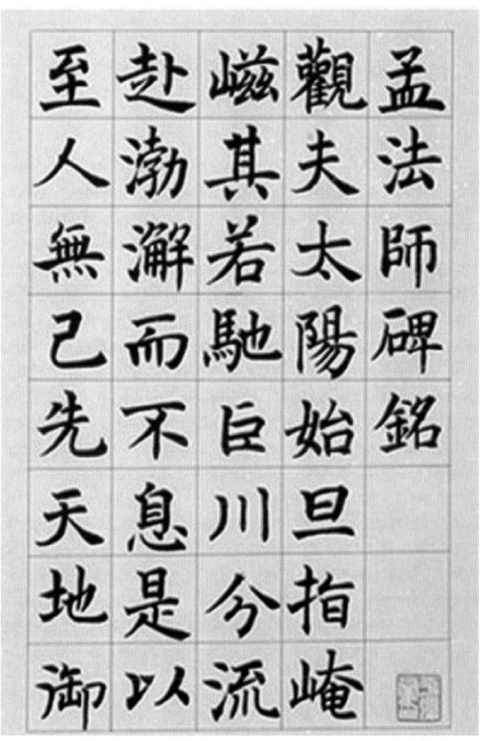

孟法师碑铭
观夫太阳始旦指崦
嵫其若驰巨川分流
赴渤澥而不息是以
至人无己先天地御

《孟法师碑铭》局部

九十九、赵朴初《般若波罗蜜多心经》赏析

赵朴初，现代书法家。

读赵朴初的《般若波罗蜜多心经》帖，首先想到的是弘一法师的《名利》帖的写法，以为作为佛门弟子，视野与行脚，都是盘桓在有无之间，故举手与投足，处处都是心有挂碍与心无挂碍的出入处。佛子清心，每喜童稚天真。天真者，不作态，不装相，质朴而本在。所以，赵朴初的《般若波罗蜜多心经》，结字不求规整，字无一式；用笔不求齐整，笔无一法。因此，笔迟，笔慢，性痴，性懒，心呆，心愚，力虚，力浅，凡此种种为现代美学视作审丑的内容，都成为《般若波罗蜜多心经》的形式特征与感性内容。没有显著特征，没有显著笔画，没有显著表现，所有的存在与表现都归之于平凡与普通，存在的本义就是一即众。何为"有"，何为"无"，这是哲学问题，但在赵朴初，哲学就是笔墨特征。抑众而强调"一"的存在与作用，此为"有"；化一为众，众皆平平，此即为"无"，佛家大境。因此，致力于笔不惊人，墨不诱人，字不腾越，形不鹊起，去奢华而归于质朴，去角立杰出而复归于简直简淡，此乃赵氏于笔墨琐事上参透佛说之处。佛说，佛无相。无相即无威仪。佛尚如此，况乃佛子几笔涂抹乎？昔智永禅师作书，人曰无新意，岂知无新意处即本义。俗世以功利第一，故与佛说不同。历代名家写《般若波罗蜜多心经》者，如欧阳询、傅山，都以张扬笔法为上，结字爽爽有神，恐人不肯瞩目伫立。唯赵朴初写此经，笔墨有根，直达佛性，为大彻大悟，循出世情。笔墨入此境，有何挂碍？有何踪影？倘若执意于俗，则上及篆隶，再及魏晋，二王之韵不得少，颜柳风骨不得轻，然尤近杨凝式《韭花帖》，用笔谨严，而笔法入心成性，则出乎自然，故少不得有几分实相，供人作观。

观自在菩萨行深般

般若波罗蜜多心经

唐玄奘法师译

若波罗蜜多时照见

五蕴皆空度一切苦

赵朴初《般若波罗蜜多心经》局部

一〇〇、沙孟海《绣帘垂簏簌 寒藻舞沦漪》赏析

沙孟海，现代书法家。

沙孟海以善写榜书大字而名动一个书法时代，但他的楷书也极漂亮，清朗简约，醒目畅神，每令人心生愉悦，获得片刻情安性远，一念不生。集句《绣帘垂簏簌 寒藻舞沦漪》一作，诗意、诗境的静雅之美自不必言，而其翰墨笔意之雅淡俊秀、清幽娴静便已成就了人间胜景，世上仙境。笔画散淡，字体端庄，造型舒展，运笔从容不迫，写意自在安然，故其清姿丰仪笔致垂范当在远，小景大象书家墨砚荡千秋。诚然，作品笔画分粗细，字体有欹侧，然书家立意心有定，运笔气有静，故笔行无火气，无躁动，无张扬；故字象姿正，神安，情定，性清，气畅；故笔锋触纸沉而不滞，畅而不浮，提按自如，清虚灵动，随心起伏，缘情显形。因是以有定驭无定，有无相生，虚实相从，动静相随，故而字内字外，书内书外，美感意趣迭相涌现。书作的精致之处在于，走出既往笔法以突出特征需要而对想象、想象性形式因素的阻隔，转而以突出主体审美精神的需要而强化了表现的自由度，如变化笔画位置与状态，给笔画以较大的存在空间，从而赋作为书法形象基本形式或形象性存在的形式、形式因素以更多表现的自由性。如"绣"字第一组笔画，其姿、式、势器宇轩昂，是几笔落下，笔中乾坤有定。此字左右二局部合一，那襟怀之宽阔，气势之高岸，风神之清正，格调之统一与和谐，非大字娴熟者不得入此境界。尤其笔画架构关系中对形式感因素的把控与使用，终使造型体势舒阔、疏朗，皆达到行之当行，止于当止。"帘"字第六笔画对外拓过程中弧度的把握是极为得当，以充分保持了造型的美感，达于不野、不狂，淡定有加。其下各字，各有风仪，以此成就沙孟海楷书的时代风系。沙孟海主张楷书传统分二系，他初学二王后又由黄道周上及钟繇、索靖，乃成清雄隽美书象，这也为楷书的现代表现提供了艺术参照。

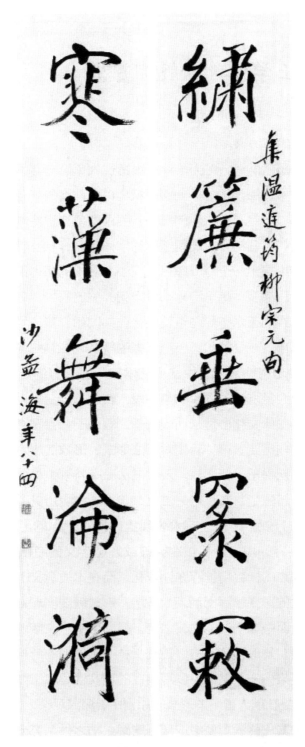

集温庭筠柳宗元句

沙孟海年八十四

《绣帘垂簸簌 寒藻舞沦漪》图示

一○一、王学仲《万舰》赏析

王学仲，现代书法家。

王学仲楷书墨气淋漓，笔力雄健，极富现代美感与艺术质性。"万舰艨艟此远洋，旌旗锣鼓震滇沧。天河讶有银槎落，航海先声肇我邦。"诗作的豪情，鼓荡着书作的笔风，浓重的墨色，强劲的笔锋，稳健的笔力，沉着的笔势，有序进退的笔画组合，硬朗坚定的字体架构，相互参差，相得益彰，俨然造就了笔墨形式中一个令人醒目、醒心、醒神的强力组合。每一个字都是一艘威武雄壮的战舰，每一笔画都是排列齐整的长枪大戟。而所有的笔墨形式与形式感因素的艺术布局与审美组合，共同彰显着一种伟岸精神。当然也意味着一个民族，一个时代，一个坚强的舰队，在高张风帆，奋勇前进。现代书法的社会功用性，正在由实用艺术时代直接以简洁明了的特征结合于、也服务于社会经济活动的目的与手段，转化、转变为以复杂、蕴藉的特征首先触动审美主体文化心理从而服从于、服务于社会观念形态发展与精神架构活动的目的与需要。这种转变对书法形式、形象的表意特征因表达内容与刺激对象不同而提出了新要求。现代书法——特别是楷书，写法上种种新变化、新要求、新主张，都是这一文化、艺术、审美历史变易的必然。王学仲的楷书，如《万舰》之作，艺术表现上体现了变易的历史必然。其显著特征是，书写内容的指向性，正在突破或超越字义的有限性，而成为以更宽阔、厚重、深广的社会精神存在为依托。而在本质意义上，这是文化的裂变。具有时代性的形式感因素涌入太多了，形式就要实现自我调整。不然，形式就会毁灭。而中国书法的文化之变，得力于中国文字的文化存在。中国文字的架构原则，是形神统一，以正其义；中国楷书的结构原则，是以笔画组合的有序性，架构一个整体，以写存在的现实性。二王如此，唐、宋诸家如此，王学仲亦是在前人留下的形式与原则中，深湛观察，寻找自己。由是，在构成中国书法文化两大重要组成部分的碑、帖之外，充分肯定摩岩刻经的艺术价值。《万舰》的章法布局，深得刻经的艺术精妙与审美情趣：波磔鲜明，

排列齐整，飒飒英姿，以彰显 20 世纪中国书家的历史人文情怀与本于时代的唏嘘。显然，在王学仲那里，楷书是文化植株，传统性是它的根，而作为生命体，年年岁岁，它都要有自己的新绿。

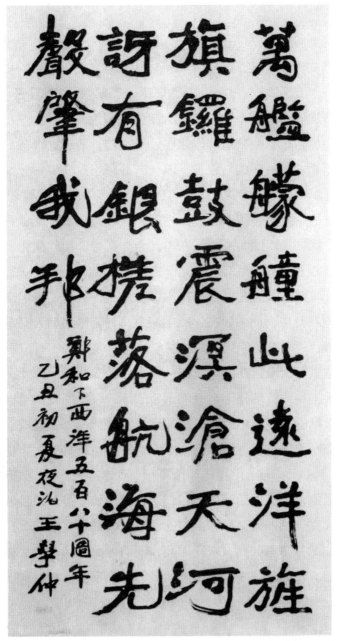

《万舰》图示

一〇二、沈鹏《千字文》赏析

沈鹏，现代书法家、书论家。

读沈鹏楷书《千字文》，尤当坚信，中国楷书，一如篆隶行草，法不一家，字不一式，是以类为本，重类规律，类属性，类特征，据此而纷陈各异，多姿多趣。沈鹏的《千字文》，造型尚古，深有篆意，故其大象圆浑，且又于圆浑中出方正，由凝重朴厚之中别见清趣。清趣为今意，通古，以文化质性与美感属性兼具理趣与象趣，以一式而写出汉文字——汉文字书法化形为式的不懈求索与不尽希冀。作为别意深蕴的字体造型，沈鹏的《千字文》以圆写方，化圆为方，也可以说是以方解圆，以方化圆，于是方圆叠加，犹如《太极》，犹如《河图》。方圆在古，合一在今，民族文化、艺术、审美之心路历程，尽在其间。是知沈鹏此一式，虽极简，亦极深。或焉知是问古，何不是趋新？真是千秋笔意，欲解其难矣。由是，沈鹏《千字文》字体造型圆中见方，方在圆中，此中妙在，此中深意，与笔画造型大有牵连。笔画饱满，法法不减，不苟意于表征，却执意于本性。篆字用笔，取意取态；楷书用笔，取法取式。所以，在前者求自然，在后者取心象。因此，沈鹏以楷书笔画的单一性与单体式解篆字笔画的圆转回环，以篆的圆转缠绵之意造像笔画特征；复以楷的书理字意组合笔画关系，由是化形为式遂成。此中，兼有方笔之用，亦有汉隶雄强；更有出锋露锋，是要含蓄其势，角立杰出，抹去张狂。如此，示意可以老拙，造像可以颠顸，欲趔趄而不倒，欲挺立又攀缘，是不求人前风流，但于人后不失本相，说我童稚如婴孩，说我老到如沧桑，皆无恙。一代文士，一代文心，直如此。中国楷书一直在路上，在历史的进程中，魏晋如此，隋唐如此，宋元如此，明清如此，今及今后亦然，不会定格，直至永远。唯如此，中国楷书才能成为一个足以包容民族吁叹的形式，一字写春秋，一字写千秋。

沈鹏《千字文》局部

一〇三、启功《千字文》赏析

　　启功，现代书法家、书论家。

　　启功的楷书作品《千字文》，很有点儿现代美感意识，且还是很鲜明。这一特点，集中表现在他善于结构笔画造型与字体造型，赋其多样的既合笔墨运行之逻辑规律与规则，且又合乎现代美感的以制造、表现对比、对立为冲突特征的心理诉求。其实，在王羲之《黄庭经》《乐毅论》中，在欧阳询《九成宫醴泉铭》与柳公权的《玄秘塔碑》中，乃至赵孟頫的笔下，都存在这一特点，只是史上他们别有使命，到了启功则视此为美的典型而加以突出与强调罢了。启功《千字文》的笔画造型，其特征之多样、之变化、之不同，以有异与化一的逻辑规律与逻辑原则，构成一种别出心裁的笔画结构性或结构性笔画，以体现书家独特、独到的文化回忆、艺术品位与美学感受。在《千字文》中，开篇数字，其用笔虽很是持重，但每一笔画都有数个特征，以表示不同存在。即使"千"字第一笔画，顿笔以方，方又不规整，故似圆，圆又迷茫、迷蒙，取倾势自右上而左下蓄意而下，且于势不尽而形未达处快速收笔，留下锋芒，由人怀想。仅此一点，即留下现代美学风韵。其下笔画，笔笔都在有定与无定之间或聚或散，或张或收，或徐或疾，或踟蹰或停留；或飒爽英姿，小乔初嫁，或徐娘半老，情致依旧。所以，启功用笔，清爽明净，丰姿雅行，以特征而寄意，其情在浅，其心在远。如此，千古有一，不言有二。笔画造型走出制式化，走进结构性，此一美学底蕴在启功楷书的字体造型中，呈现出字体的形式特征在由笔画结构性造型所组合的架构关系中，必然具有相互比对、参差表现、彼此补充、共成一相的奇妙审美特点。也是因为长于笔画对比，启功的楷书创作，走出了古人，走进了自己。中国的书法，欣赏与创作，惯常于化人为己（比之意象，则是由人而己）；且为了表示厚重，总要数人而已。至于"化"与"为"，则少言或不言，恐是怕被视为无根。其实，一家之成，在其"化"与"为"，"化"为学习，"为"为创造。因此，启功楷书，起于"化"而成于"为"。若说笔墨，启功恐还

是有"馆阁体"根底，但这也有助于成就他的笔画特征，且得以清逸审美，但这需要更多的审美别意。

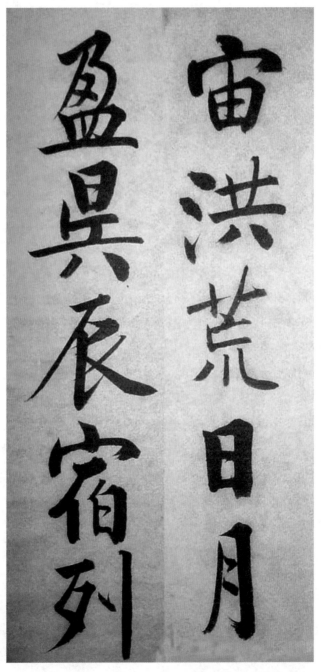

启功《千字文》局部

一〇四、黄绮《铁笔》《恭让》等赏析

黄绮，现代书法家、书论家。

黄绮楷书，笔意千古。如《字魄》，上及周篆；如《餐霞》，次及汉隶。凡此，并无专于如隋唐以降唯以求索横平竖直、四角四边齐整的字体，但其风骨在处，笔致达处，从来不使今意缺失，是徜徉于古今之间，纵笔于形神之间。黄绮作楷，重在形之神，即风骨，以求写出以民族自立精神为本的民族气概与气魄；见之书法形式，或可称作意象。这很抽象，但他努力使抽象获得具体品格。

《铁笔》《恭让》是黄绮封笔之作，至少是行将封笔之作，因此少了《字魄》《餐霞》那样的"醒神耀目"之神态，但风骨依旧，化意千古，其表现为化繁为简，化意为形，以写心仪，以写寄托。走出楷的表象规制，黄绮已于终极意义上知楷之在，其为楷立象，也就是为民族文化、艺术、审美表现之一的表现性存在立象。

《铁笔》一作，本意在"铁"，本象在"铁"，故此字笔力深厚，笔势飞动，似千年累积，质以实而体以坚，似四面来风八方精灵，汇于此，聚于此，以成"铁"。所以此字所有笔画均取欹势，但欹不失正；横画虽短，然筋骨并在，其劲练不下褚遂良；竖画瘦硬坚挺，犀利激越，横竖交错，蓄力蓄势如"铁"。更兼左大撇气势、笔势雄强，以一式探底而阻挡由右倾势而来的力，是为聚势、聚力、聚形；右长捺笔顶天立地，有竖意但不为竖，且与其他附属笔画合力，既正字形，更成质性密实之"铁"。作为竖轴，"铁"字捺笔造型虽笔画细但超长整体架构的三分之一，以紧密联系其下方的"笔"字。"笔"字之写取草意，上宽下窄，与"铁"字左右开张的二笔画合意合势，遂成一别具文化与审美意味的造型。这是字内。字外，黄绮亦有别意，以此而成意象。黄绮书法重意象，曾说不谈意象就不要谈他的书法，所以书法在他本意就是要创造一个深具文化意味的书象。而《铁笔》就是他的一个形、意统一的书法意象。他不喜欢只玩技巧，以为小道。

　　与《铁笔》写于同时的《恭让》之作，作为横幅，"恭"据右而意向左，"让"据左而致意于右，二字可谓是互恭互让，意味卓然。黄绮写字，意象丰赡，瑰丽无比，每有奇趣。此趣，本于汉文字造字之意、趣、规则，因此每联系于诸般客观存在，若自然的、社会的事物与现象，以及更有抽象意味的人与现实之间的关系，于此盘结勾连，形成一个味道隽永、绵长的意象形式。文人书法，既不为实用，而专于情感慰藉，此或为大道，具有永恒性。因为纯然为技，功利何在？而写己心，状己意，合于人之为类之在之发展，意久且深长。况古人作书，不失此意，故黄绮之见，世当不可忽略。只是人心若浅，于此难以行远，唯学深，气长，知多，识广，心有天下，心比天大，乃可萧散于此道，从容于千古，为人不比。再说《恭让》之"恭"字造型，"恭"之左与"让"之右为二字紧密关系之处，然虽各有姿态却中间疏阔。这很好，有用武之地，可供想象。"恭"字右上二笔，取态形外展而意向左，状若风度翩翩之上古高士，高扬右臂而回眸左在，其下左一长撇虽斜近直，右一捺笔造型在短取势横出。该字右上二笔造型取正势而笔意取散淡，字的下部中间四笔画虽错落但稳健，居上下局部之间的中间横画式取守正，因此该字造型左长右踞；其中右下三笔画要与左下撇画合一造势。左上二笔画要与下部中间四笔画合一造势。由是该字右外展似风仪不失，风神潇洒散淡；左守正为神态自若，气定身闲。至于"让"字，要义是笔画密集处聚于字的中部与左部，然书法造像上形本于右而笔亦属意于右，由是形似分左右而字之势与神皆趋于右，且文字造字本为左右结构而书法造型却为左、中、右结构，而造字中本不存在的右局部结构，皆为由造字中的右局部而退居书法造像中部的"襄"字的第二笔画——长横画，与该字下部以捺笔画破势长出而造成的空白空间所为，意在呼应、包容"恭"字意有左而形似右的趋合之势。"恭让"，重在"恭"与"让"，两个积极性都要有，缺一不可。如此造意、造趣、造型，谁可为之？唯黄绮。黄绮另有"吉堂弟，此著有卓见，但愧不敢当"题语，是对黄绮书学美学思想研究的感慨与感叹，其用笔老到，笔气淡然，字体造型古朴，凡有借意夸张的笔墨特征尽去之，只有质朴无华的字象，悄然于一组文字组合之中，成为黄绮留给这个世界的最后心象。这也是黄绮楷书的纯真本在——无挂碍。

《铁笔》图示

《恭让》图示

《吉堂弟》图示

第八辑 当代楷书

世纪之交，中国楷书界崛起以旭宇为代表的今楷书派。今楷书派的楷书家们，延续20世纪50年代以来的以学问为底蕴的书学思考与书艺探索之潮流，高举新文人书法的旗帜，大力主张以书卷气为本体存在的楷书形式审美艺术化，以使楷书形式在作为直接服从、服务于社会生产、生活需要的历史使命基本终结后，能够经由审美主体自由的、自觉的审美感知与感受，以简单的形式而概括民族文化、艺术、审美的历史化过程与历史化存在，从而成为自觉的艺术与审美的类形式。在一定的历史文化阶段，这是楷书存在与发展的重要形式与方向。

一〇五、旭宇《北斋有凉气》《乾坤有精物》赏析

旭宇，当代书法家、书论家、诗人，标举书法时代美学精神与新文人书法，主张当代楷书创作应百花齐放，今楷审美要走现代化、艺术化道路。

旭宇首倡今楷。在前，黄绮言"行楷"，以证一己丰姿雅行。旭宇说今楷，是指证天下楷之事，以为传统楷书之写正襟危坐，其端庄矜持是有了，但由此也板滞拘束，因此他希望楷书转身移步，走出恭谨，走进自我，随意一姿。《北斋有凉气》笔法之内蕴，笔力之刚劲，不在故作藏露，慢拖以行，而在笔锋触纸即倏然为形，其态无修饰之巧，却有元神、元气之真。其真为何？其真在心：欲其楷兮欲其真，欲其显兮欲其隐，欲其巧兮欲其憨，欲其质朴欲其瀣；欲为则为，不必四顾体外法则与标准。不顾何所居，俱在心气之间，心笔之间，心物之间。此即写心，求之心手双畅。笔由此出最为真，即气真、技真。《乾坤有精物》用笔在古，造型在朴，只是此古此朴，虽出于心却不止于心，是心在飞越，逾心象、字象而直逼物理。故旭宇楷书，气象旷达而高古，此即书卷气，是在艺术欣赏成为书法作为门类形式服务于社会、作用于社会的主要功能或手段的文化时代，书家凭借着厚重的学识、学养而对书法历史形成的文化形态（笔画与字体，笔画的结构性与字体造型的结构性）作出具有现代文化、艺术、美学意义的历史性把握，进而在创造既坚持（继承）书法历史文化质性，又体现书法时代文化质性的书法形象时，于创造形式或形态的表现、表现力、表现性方面所形成的具有较大普遍意义的艺术倾向性。在旭宇的创造形式中，艺术倾向性所包含的观念性内容是要通过创造形式的形式因素所呈现的美感状态或特征来体现。旭宇楷书的笔画造型与字体造型，皆本于此。重视造型是一个时代书法审美的倾向性所在，旭宇楷书也不得例外，但造型比用笔难在于它需要书家的文气、文才与文心。文心包括感觉，也包括形象思维能力。在旭宇，他有充分的准备。

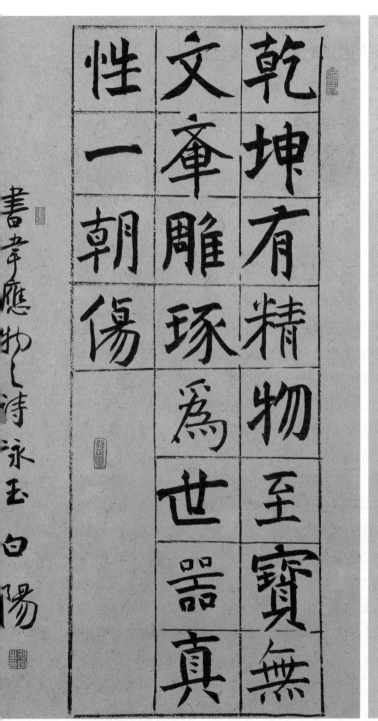

乾坤有精物　至寶無
文章雕琢為世器真
性一朝傷

書辛應物詩詠玉白陽

《乾坤有精物》图示

北齋有凉氣嘉樹對層城
重門永日掩清池夏雲生
遇此庭訟簡始聞蟬初鳴

此氏乙夏節錄辛應物詩句 白陽

《北斋有凉气》图示

一〇六、旭宇《书欧阳修词〈浪淘沙〉》赏析

　　欧阳修的一首散淡词，旭宇松散怀抱，写得从容。其行笔无忌，造型无忌，随意点逗，居然成篇。且风神萧散，远目蓝天，忘言处问陶潜。何为楷？何为法？旭宇未忘却。只是通过毛笔书写文字以传达文化信息的时代已经结束，书法作品的形式因素与形式审美就逐渐成为书法作为门类艺术的主体构成要素。由是乃深悟书法在新文化态势下的形式和形式美的原则与规律，深解书法由文字而形式的类特征、类原则、类规律，以此其楷书形式乃达于既"随心所欲"又"不逾矩"之境界。字无大小，笔无粗细，可颠顸，可弄姿，或者痴愚顽劣，只要和谐、依序，顿然生出美意。这或许可以算作新八分书，其立象虽略带行意、隶意，或者还有些许篆意，但楷书正姿依然基本规定着字的形体与造型，从而保持了楷书必有的稳定性与舒展感。至于点画用锋的自由性，笔画运行之速度与力度的变化性与动感状态，及结字的异变性、造型的闲适性等方面，都走出了隋唐以来传统楷书的工整性、均衡性、恒定性、齐一性之藩篱，而以个性化的新笔墨特征表现审美新意趣，以新笔墨关系表现新文化时代的美学期许与情感期待。在旭宇楷书中，这种时代感极为强烈的期待与期许，就是他极为钟情的"诗之态"于书法形式、形式美创意与造型方面的化形表现。即在旭宇的艺术创意原则与书学美学理念中，诗与书法异质同构，故形态上可互通互化，成意成趣。移思为形，则在旭宇的楷书笔画形式中，中国诗成熟的美学形态、美感状态及形式、形式美的创造原则与表现，如含蓄、充实、节奏及规律与不规律的变化等显示了诗之美韵的艺术之态与美感之态，都能很好地成为旭宇楷书的感性存在。相对于既往楷书之在，这是一种有意味的造型变化，它以丰富多样的特征传达着蕴积厚重的审美旨趣，以表现书写内容之外的审美存在。这种存在的艺术与美学价值在于，重回真书创体之始，于字体形式之内形式与外形式之结构关系中，以内形式的活跃性、主导性击破并变化外形式积久成习的僵硬与板滞，再度以柔软而富有弹性的身段示意天下：此美大雅。

把酒東風。且共從容。垂楊紫陌洛陽城東。總
是當年攜手處。游遍芳叢。聚散苦匆匆。此恨
無窮。今年花勝去年紅。可惜明年花更好。知與誰同。

書歐陽修詞浪淘沙 白陽

《书欧阳修词〈浪淘沙〉》图示

一〇七、旭宇《双鹤之飞》《大雅楷体》赏析

　　《双鹤之飞》去颜字勤于修饰的程式化琐细笔墨，果然气势雄浑、简劲，恰似冲天老鹤，出世老到，神情矍铄。《大雅楷体》，体态宽博，气势轩昂，情志散淡，唐楷之象，古篆之意，晋人风神，皆依稀可辨。此作书后有款语："楷书乃大雅之艺，余书大字楷体，学其古朴与厚茂。"可知旭宇作楷，重在神气。而欲写出今楷神气，则需变化古楷形式，不然，托之以何？他又有《旷达》之作，圆转笔墨，含蓄体势，疏而不远，散而不离，尽是笔墨关系所传达的意趣。以此知旭宇之楷，是要去并无多少文化深意的表象修饰，专务于形式的内形式处寻求楷书表现的生机与新机。因此，他推重魏晋，包括北碑与南碑，也有南帖。晋楷，如二王之作，是清而简，简而爽。时天下并无多少规矩，所以笔无拘谨，潇洒风流，自由畅达。旭宇楷书有其风神，即看重创造与自由。北碑即魏碑，旭宇认为那是中国现代书法的源头，其字体千变万化，艺术上千姿百态，无法为法，思想解放。这种深察说明他看到了魏碑是一个多种文化元素与多种形式审美因素融合化一的存在形式，而其艺术与审美的丰富性、多样性、变化性为南帖所无。所以，取魏碑之意，即可直逼多种形式审美因素与形式感特征的揖让进退、融合变化之规律，乃至方法，从而以直接切入创造性的楷书形式审美存在而获得关于楷书美的质性认识，并感受楷书形式美的历史文化信息与时代审美要求，以助力楷书创作实践中的个性表现。旭宇中前期的楷书之作，笔墨和笔墨关系构成的楷书审美新特征及由此聚散弥漫的审美意趣是更多地突出了率真和率意性，其稚、拙笔态不免带有颟顸之意。但这是审美感觉的愉悦，是审美心理的满足；对艺术而言，也就够了。

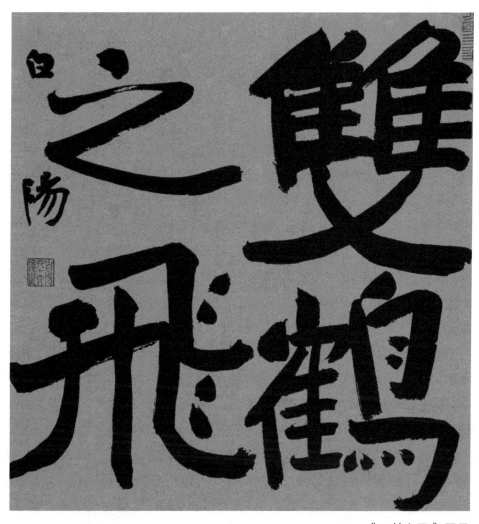

《双鹤之飞》图示

《大雅楷体》图示

一〇八、旭宇《杨花落尽》《蓬生麻中》赏析

以笔画变态变性，造型灵动秀逸为特征，旭宇楷书有清境。《杨花落尽》《蓬生麻中》，其结构的疏离，结字的斜正，字势的强弱，字态的老嫩，乃至笔画的进退，显形的明暗，都在集中地体现着"意""趣""味"，三者合一，则为情感判断。早期中国书法，从甲骨文到金文再到篆、隶，感性形式在理性化发展过程中，"情"的因素尽管在逐渐弱化，但依然依稀可见。书法至南朝真书、北朝魏碑时代，用笔及与用笔相关的力、势被突出，被强调为书法创作与审美的主体内容。而中国书法早期的意象与意象审美被凝固化为一种理式存在与理性状态。但魏碑尚以文化质朴而保持着书写与造型的多元特征。楷书至隋唐，所谓意象只是一种抽象化的观念存在，是被感觉的艺术特征的理式形式与理性存在，法度以强大存在显示着主体美与主体审美的威权与威势。这种表现模式在唐以后的楷书创作中受到质疑。旭宇楷书在走出传统楷书设定的以固化形式阻隔形式与形式之外的必有联系之后，以多相异状的笔画形态与字体架构，依托历史形成的民族文化心理、艺术心理、审美心理的巨大感知力与感受力，在典型的、同时也是更带有自然状态的线条美感作用下，开阔了楷书字体形式审美的想象空间，也使现代审美心理与文化心理得以充分释放与满足。在《杨花落尽》中，笔画散落，东俯西仰，首尾不得相顾，左右难能相依，君向东兮吾向西，君狂喜兮吾独泣，一种形式与形式感的撕裂与破碎，造成审美心理与审美感觉的冲突因差异而撞击。显然，旭宇在这里把书法的表现力与表现内容向前推进一步，即感觉也可以成为书法的表现对象。《蓬生麻中》以宽旷空阔的空间，反衬笔画的瘦劲坚挺，同样构成耐人寻味的笔墨意趣。只是这种意趣更多地依赖书家书写时对形式与形式因素的感受与感知。这种结合于笔墨形式的感受与感知就是书论中言及的书卷气，是"情"的具象化存在，是对笔墨特征的质性的把握，以此别于晋楷的"韵"之在。

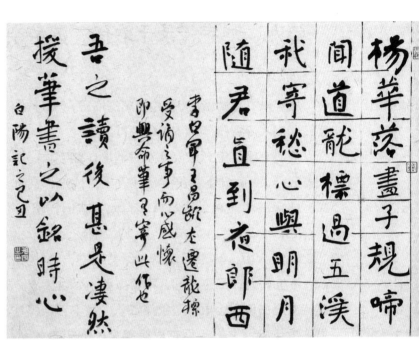

《杨花落尽》图示

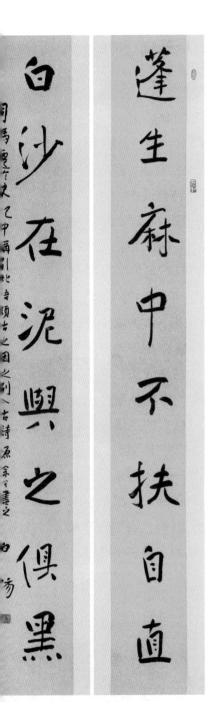

《蓬生麻中》图示

一〇九、旭宇《录于右任〈苏游杂咏〉三首》赏析

　　旭宇楷书有清境。清境是情感的格调。《录于右任〈苏游杂咏〉三首》《〈六德轩楷书古诗源稿存〉自序》《日月有常》《八方各异气》《少无适俗韵》等，都以笔画有闲、笔意散淡而别开清境。旭宇哲心明净，故书境娴雅淡远，若天光云影，相顾徘徊，舒卷自在。千古往来，文士多思，诗家情重，哲人智深。旭宇三者兼善，故其楷境有大，有远，超迈不俗，拔世不群。旭宇楷境有三，论以笔墨，为技之境；论以书帖，为艺之境；论以书象，为心之境。心之境为大境，其论境无境，论书无书，论法无法，是且行且舞，且泣且歌，不拘妍丑，不避巧拙，不着点墨，尽为风流。故此境可谓是自然之境。其特点是书象入心象，心象作书象，虽不着点墨亦不舍点墨，故为实中虚，是弥散于特征之上，规定着笔墨之间的审美关系，因此它存在于也见之于笔墨之外的情感选择与美学判断。对旭宇的不拘于既往书法成法，而是以满足于欣赏为主要目的的自觉艺术时代的书法而言，自由审美是至为重要的，是比循规蹈矩式的审美更为复杂的审美形式，需要极大的主体审美能动性。由此，旭宇在楷书创作实践上重新厘定了技与艺的规定性原则，以从根本上变化了以保持字形工整、保证字义传达、宜于书写一律的服从、服务于实用目的的楷书法度，代之以宜于情感传达与审美表现的锋态、墨相与用笔法，以使他的审美书法于作为事物的类本性与类本在上获得"清"的艺术品性与美学品格。清是淡远之本，雅闲之在。故清在，则旭宇楷书可典雅，可秀逸，可洒脱，可古朴。

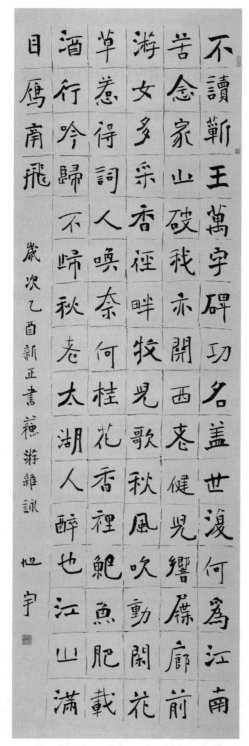

不讀靳王萬字碑 功名蓋世復何爲 江南

苦念家山破我栽 亦開西崀健兒 響礫廊前

游女多采香徑畔 牧兒歌秋風吹 動開花

草惹得詞人喚奈 何桂花香裡鮑 魚肥 載

酒行吟歸不崕 老太湖人醉 也 江山滿

目鷹南飛

歲次乙酉新正書蘇游雜詠

旭宇

《录于右任〈苏游杂咏〉三首》图示

一一〇、旭宇《书陶渊明〈归田园居〉五首》赏析

　　读旭宇《书陶渊明〈归田园居〉五首》书作，其形式特征朴茂，用笔诡异，造像奇谲，及于旭宇楷书诸多重要特征与表现。十年前写《中国书法的千年转身——旭宇今楷初探》，析旭宇楷书美感特质，是不似前人取来处作去处，以增损作有在，而是直面创造与存在，作答是什么及为什么。今读是文以为尚有余味，乃录数语于后，既用于解旭宇是作，亦用于总括旭宇诸楷之艺术。（一）自然为序，合道为法。旭宇今楷之作，新意在于打破了古楷法度的结构性秩（程）序，重新确定以形式为中心的排列组合方面的布局规则，用笔自然朴实，但笔画粗细，墨色浓淡，字形欹侧，每于意想不到之处，变化突至，对比突至，所以只就点画表征来看其特征变化有奇，但更确切地说是远人为刻意之序而复归自然之序。此为道。（二）法简形盛，字象清新。法简就是刻意表现的手段要少，有除繁就简之意；形盛为形式特征充分，形式感因素丰富，故在之为在，不为不足，不为有余。（三）化力作意，孕动于静。楷书求静易，求动难。旭宇欲于楷之静中见楷之动，当然这个动式只能是楷之动，不可越界，是崔莺莺见张生，不是红娘见张生，因此是心有意但举止要稳，要有定，即含蓄。所以，旭宇楷书结体最见张式，用笔最见随意，笔画最见自在，但旭宇所求是动之不动，其动是意，不动是形。（四）用笔以淡，情隐以深。心境有大，可大化万物，故笔墨见小，为动而不动。所以淡为存在之根本，其在，险而不惊，险而安。苏轼作《赤壁赋》，惊天动地之势，亦一笑谈耳。旭宇作楷，笔墨形式莫不处于动之在，然不作波澜，动在静中。何如此？淡也。（五）象分虚实，纵毫恣肆。旭宇写楷主抒情，是要写心，写感觉，写人在书法中的存在，是形式与内容的完美统一。但这都需要通过对不同特征的匠心运用来体现，如墨色的对比性与区别使用所构成的朦胧感和朦胧性，笔画粗细隐显的比较和变化所构成的笔画关系等，都是形式的重要内容和形式美的重要存在，因此表现上要依序、合道，多而不乱，杂而分明，以使存在既充分，

又合理。（六）笔无定式，字无定格。旭宇写楷，是心大于法，每于动静之间安身立命，余者以情调之。所以，他是心境无法，法在心态，于是其楷笔画无一形，结体无一相，是随心而起，缘情而动，心止笔止，情尽形成。（七）古风新趣，现代楷书。旭宇作楷是从楷之为事物的本初存在开始的，这也是楷之为事物最具生命力之处，是楷作为生命形式的胚芽所在。不取楷之为事物之末流以图变，而取元始以为新，旭宇艺术眼光与美学尺度既具有历史性，更为奇、为真。这使旭宇楷书形式既具有审美时代性，也获得类事物作为存在的连续性。

《书陶渊明〈归田园居〉五首》图示

一一一、旭宇《书录〈广事类赋〉》赏析

　　《书录〈广事类赋〉》是旭宇重要的楷书长卷，字象高古，笔意繁盛，其朴厚凝重不下于傅山的《小楷精粹》，深及于作为楷之本源的字体意象及字体意象的美学架构与本体存在。当楷书由古而今，以简爽率真而体现历史积淀的厚重时，旭宇的《书录〈广事类赋〉》则以剖面形式，再现或展现了楷体书法必有的文化的、艺术的、美学的丰厚意蕴，以更充分地唤起、唤醒楷书应有的历史文化记忆。在这个意义上，《书录〈广事类赋〉》从破与立两个方面体现了旭宇对楷法之变的理解与探索。

　　但中国楷书由古而今是一个复杂且深刻的文化现象，也是当代楷书研究中一个不宜回避的沉重课题。旭宇楷书艺术主要笔法可总结如下：（一）突出侧锋作用，以示率真、率直。但旭宇对本于行、草书体的侧锋之用有新认知，尤其结合楷体、楷势、楷法以深解、深悟，乃成主要笔法之一。（二）大胆使用破锋，不避锋芒，以表现本真。（三）增加顿笔在收锋处的别意存在，即不作回环以藏的理式表现，而是把握感觉，表现感觉，即行即止。（四）中锋的微意存在。旭宇楷书中锋之用不刻意于表现齐整划一，而是要写出存在的厚重与稳定。（五）藏锋的微意存在。旭宇解散古楷法，本义不是去楷，而是要使楷这样的书体由示义而转为示情。含蓄本为民族重要的情感特征之一，藏锋作为楷法之一本在也是要表现情感的，但刻意表现则为虚饰，故加以变化，以示微意存在。（六）出锋的异变存在。即破古楷出锋定式，打开宣示字义而必须保持的笔画边缘齐整性，以构成笔画的开放性存在方式。（七）新墨法与今楷新意。旭宇楷书墨法有干、湿、枯、燥、重、浓、淡等相参差而存在，相比对而溢美，相映托而丰富，并与笔画线条的粗细变化、结构的大开大合变化等形式因素结合起来，以造成字相的多样性，并且突出形式、形式感因素对视觉的审美刺激作用，从而完成形式审美也使楷书成为完全意义上的审美事物。（八）提按转折与行笔的变化。即减少古楷法度对迟缓笔速的作用，以畅达书写，畅达楷书的现代审美表现。

旭宇楷书结体的主要特征有：（一）疏松笔画关系；（二）松散字象；（三）突出横画的视觉表现力；（四）张大竖笔画在楷书新体中的审美存在；（五）字体大小有别与局部板块结构的现代审美特征。旭宇楷书的艺术特征有：（一）结字大小有异但保持单体性；（二）追求笔画的多态性、变化性、生动性与保持楷书笔画的类本性一致；（三）努力于笔法的简约化与楷法的纯粹化；（四）营造行草意趣下的今楷字体稳定感。

　　旭宇楷书之变性变体既是一个艰辛的实践过程，也是一个复杂的理性认识过程，而作为历史文化过程，在米芾楷书、赵孟頫楷书乃至祝枝山、王宠等的楷书之作中，已初见微意，如结字突破刻板性，及简笔、减笔、连笔之用，都说明文化心理解冻非一朝一夕之为，亦非一人之为。天地有运，文化亦然。

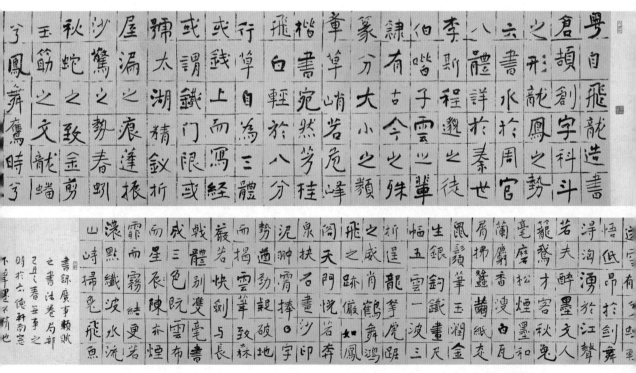

《书录〈广事类赋〉》局部

一一二、旭宇《节录司空图〈二十四诗品〉》赏析

年八十有二，再作数纸今楷，且与前作有异，旭宇文心，如此童稚，代有鲜矣。由此想到颜平原的《颜氏家庙碑》，人不惧老，奈之以何？本作所录司空图的这一则品诗感悟，其作为文论是认为诗家唯诗心充盈（不言充实），乃有诗象鲜明，诗意生动。旭宇深察、深明诗心书心相通之理与道，主张书家立象，本于内心感动，生动创作，则当直接出之于灵感。他是主张今楷审美要现代化、艺术化的，所以于表现方面，他是把创作灵感置于技法之前。即在创作意义上，书家不能只囿于熟悉、熟练技法，更要有强大的艺术与审美的感受与感觉,而书法形象之创造也不是囿于写而是本于创，是强大、强烈乃至不可抑止的创作冲动与欲望作用下而展开的审美外化。以此，他把书法——至少是他所主张的今楷，在艺术品格与美学品质上，推至与同样作为观念形态存在的其他门类形式，如绘画、音乐同等层面。所以，旭宇的今楷之作，具有艺术与审美的自觉，虽然于书写上不失技法之在（一如小说家之于语言与语法），但一定不作技法论（旭宇的今楷技法不是模式、制式、程式、格式，而是随心外化，缘情而生，缘性而成，故无定）而是创作论。于此，其艺术认识上是以形象（或形态）为审美对象的欣赏论，实践上是以表现时代文化精神、艺术精神、审美精神为本的反映论。而作为传统所形成书法既有的形式、形式感因素则以形式要素而进入书家的形象思维与创作表现中，以构成充分个性化的审美意象。是故，《节录司空图〈二十四诗品〉》于字体架构上有颜楷之宽博，故雄伟；用笔有"二爨"之生拙，故古朴；造像不失《石门铭》之纵横，故开张；而笔画之舒展，则勾动对王献之《洛神赋十三行》之记忆，是不知天下有拘为何物也。翘首天外，云水苍茫，大象无形，洒脱淡远，是为意象高古。高古者，心有近而神远也。但此作之高古与《书录〈广事类赋〉》又有异，即更为洞达、大度，有迈世之风。

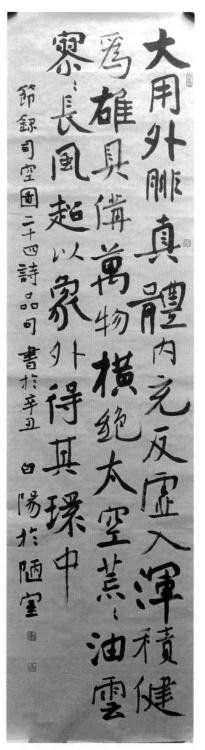

《节录司空图〈二十四诗品〉》图示

一一三、旭宇《春绿太行又一年》赏析

　　既为同道，再为兄弟；其心拳拳，长意绵绵。运笔挥毫，思绪缱绻；性写在真，情寄以远。今楷墨色，曰清曰淡；今楷作态，曰繁曰简。五千岁月，似隐似显；天道虽久，一息嗟叹。文人文心，只此一端；文思文意，唯此一般。《春绿太行又一年》不似《节录司空图〈二十四诗品〉》，它走出雄伟，走出高岸，走出阔大，以疏淡浅近之意，架构意象，书写世俗人情。以此有知，原来旷代文士，一如俗世神仙，也食人间烟火食。此恰似老子，虽也被呼作"太上老君"，但读《道德经》，乃知"此子""此君"，原本是春秋时期一个有良心的读书人，虽无权无势，却也要为社会不公、民不聊生、权贵豪夺而鸣不平。而他的不平之鸣，即为天之道。所以，"老"可作"少"，"大"可作"小"，"远"可为"近"，"雅"不可失"俗"。只是雅者俗情，也很纯粹，恰似心理依托生理但不是生理，精神依托物质但不是物质。因此，旭宇此作，其为诗，诗情纯真，诗意纯朴；其为书，书象简爽，笔意绵密，正见无限情思漫卷，不尽牵念深蕴心头，尽在心头，长驻心头。故其用笔稳健、沉着、有力，笔速徐缓、持重、有节奏，笔画周致，方笔起势，迤逦以行。由是字象清简、雅远，意味悠长，每让人驻足，留目，回首再三，回味再三，思念再三。由是字字清目醒神，如春燕入眦，玉指轻叩心头。谁言书为书？此乃书即诗；谁言书唯书？此处书为情。是七情皆在，故有此作笔笔不同。何来不同？非刻意于技，乃心有嗟叹，真情外化，故有此种必然。今人说颜楷，皆曰篇篇字风不同，而平原心头之苦，谁言之？缘此，当说，今楷为体，自有道。其道若何？天知道。

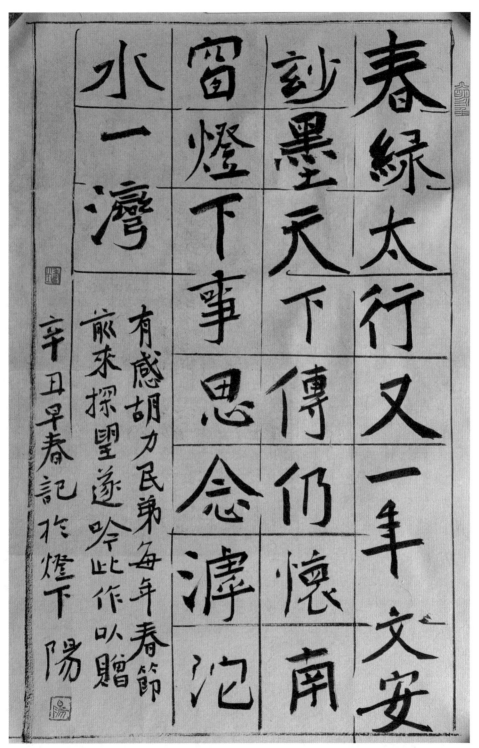

春绿太行又一年文安

钞墨天下传仍怀南

留燈下事思念濤沱

水一灣

有感胡力民弟每年春節
前來探望遂吟此作以贈
辛丑早春記於燈下
陽

《春绿太行又一年》图示

一一四、旭宇《山径·云嶂》《千古事销一壶墨》赏析

　　"山径幽篁深蔽日，云嶂寒瀑引长溪"可谓"三清"，即清雄、清远、清幽。清雄，气势高岸，不为俗流，不与浊同，独歌远行；清远，天高云淡，景新境明，心迹无尘，日月当空；清幽，卓然而立，卓尔不群，自在安闲，疏淡有定。本作，碑风帖意俱在，细笔写大字，器宇轩昂，是为子房用兵，公瑾舞剑，是柔以刚，雅为雄。结字有纵深感，点画散聚，错落，移位，为空阔，寥远，景深，境大；笔画在拙，为瘦硬，为险峻，为峭拔，为沧海桑田，但不为奇。由是，晋帖之态，魏碑骨气，尽在此。但化魏晋为今人之感受与感觉，联动思维与想象，当知千古文思，代有其胜也。旭宇当下尚有《千古事销一壶墨》，其立意、立象、字风在《山径·云嶂》与《节录司空图〈二十四诗品〉》之间，宽博雄浑，洒脱超迈，气在千古，意在千秋。至若用笔，则老辣复老到，为化外之在。旭宇早期今楷，尽见诗人性情之灵动、灵秀、灵气与形象思维的无边，故天真烂漫，清新可人。后来作楷，化性情于民族文化（包括思维与思维形式）的质性之中，以见千古文脉、文气的绵长与凝重，是大象圆浑，大气涌动。今之写楷，更不知今楷之来去，是随意为态，横陈千秋阵云，以见出世入世皆为道，出道入道终不见道。故此乃是老顽童，是济公，随意化之，皆为成。何以如此？是其心如此，故心之外化，必然如此。心中有楷，行以楷则，必然为楷，何须虑形？昔王羲之写《黄庭经》，王献之写《洛神赋十三行》，何为楷？何为楷则？心导也。故右军写《黄庭经》时的所谓"神助"，即此也。

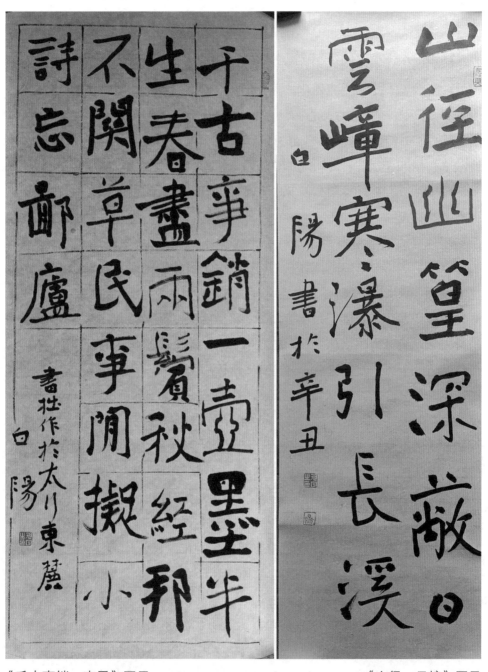

《千古事销一壶墨》图示　　　　　　　　《山径·云嶂》图示

一一五、旭宇《一颗心脉久经年》赏析

旭宇近年作楷，凡为千古文化心旅，必求之高古；若为人间世俗风情，则见之于散淡。此即性情外化，见之笔墨，不能不显，不会无迹无痕；此即表现、表现性、表现力；心有块垒，性隐欲念，情生波澜，其由心而气，由气而手，由手而笔，由笔而墨色、墨迹，焉无抖动、疾迟、隐显乎？杜诗曰"润物细无声"，然唯之有"润"，故可生有"客舍青青柳色新"（王维诗句）；或又如韩愈诗："天街小雨润如酥，草色遥看近却无。"凡此，皆言因果之间关系，其既为有在，则必有显。以此亦知书法为艺，原本与以实用为目的的毛笔书写于质性及形态上是有不同的（唐代，颜真卿写有"干禄体"，专供士子科举应试之用，此体后发展为明清二代科考所用的"馆阁体"）。"一颗心脉久经年，血碧千秋入湘烟。问取汨罗绝命处，渔父舟楫变龙船。"此乃旭宇为其水墨作《屈子游吟图》题诗，因是题画，虽心古气远，然笔墨着色，故为感叹、眷恋、思念民心之在，可谓事起遥远，情寄切近。所以，及情之物，不管取材何等之远，只谓托古；而作为形式、形式感的形式要素或形式特征，即道德评价与美学评价，一定是现实的，也可以说是时代的。以此言之，书、画相同，都有形式，都为形式，都是形式。今楷审美的现代化、艺术化之表现，即在此。故《一颗心脉久经年》形式、形态乃至质性，皆随意、散淡。笔墨不加修饰，不求整齐，恰如民间风情，迷蒙淡远，古朴疏旷，虽似参差蓬乱，当是纯真拜服。在旭宇笔下，此种文象、气象、心象，其为楷，在字体造型，虽大小有异，但方正为质，是为有规；笔画造型，是藏露化一，妙在藏中有露，露中在藏，无刻意，皆自然，因而属于为艺不为技；且笔画造型重拖笔之用，既为笔力，也为速度，也为节奏，也为字体方正，故持之稳重，求之稳健。凡此，皆是书家心意、心气之在。佛家语有旗动心动之说，今楷家则心动笔动。心动笔动是一个复杂的话题，但旭宇所作今楷，愈益重形式的内形式，重表现、表现性与表现力，以写心，畅性，醒神，这确也构成了一种艺术的个别性与审美的倾向性。

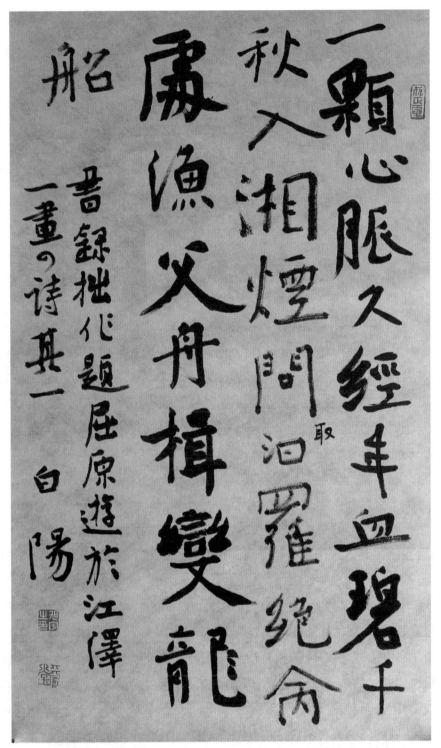

一颗心脉久经年血碧千秋入湘烟间汨罗怀念渔父舟楫变龙船

昔录拙作题屈原遊於江泽一画の诗其一白陽

《一颗心脉久经年》图示

一一六、旭宇《节录〈兰亭序〉》赏析

本作气清神定，气势轩昂，器宇恢宏，可谓心结千古，意在洪荒，性高而情远。昔右军作《兰亭序》，是时虽俗世有纷繁，然一入书境，则百念不生，独为超迈，故书有静气，其清贵之态，悠然可见。然毕竟豪门子弟，未有艰辛磨砺；毕竟权贵之后，焉知腥风血雨？故一技在手，便当傲岸复傲世，是为以一技而为天下，而击天下。此曰其木秀于林，或亦有合。然后世论其书其技，有责其"弱"，责其"媚"处。此责亦无过，是着眼于书法的历史之态，不在一时一事一作。以此亦知书家书作最为不易，一笔触纸，点墨落纸，则直面天下，直面千秋。故书家作书，凝神在久，思虑再三，是至真、至纯、至定、至静，不肯轻之易之。今旭宇节录《兰亭序》精妙文段为楷，是大象在胸，大气有定，故取右军之雅、之淡、之大静以为性情；复取北碑之刚劲、之雄阔、之峻拔、之生拙以成气概，亦为心志。以此心性合一，乃成就一代清劲、清隽、清爽、清拔、清远之文心与文气，其为楷形，曰爽，曰畅，曰丰姿雅达，曰风神简远。故此作笔墨有古而意象不在以古而引人思古入幽，是其象大静复蕴动于简爽、简雅之中，进而引动感知存在的现实性与切近性，因而此作美感缘古而今，有时代性。这种时代感不指向文化存在的属性，而是事物的个别性与时代性。但书法之象为类之象，故其象不为具象而为抽象，即类之在。旭宇本为诗人，性情丰富，形象思维强烈，故其为楷，虽不失其类，亦时于书写内容方面，觅感知，寻感觉。即是即使抽象，亦不趋一般，而是尽力发现一般的个别性。右军《兰亭序》中一段最为形象、也最为精彩的妙文触动了他的情思与情怀。重要处在于，此触动与其说是理，莫若言是为怀、为性、为形象。故此作用笔尚古而情志在今，因之其笔墨无紧谨而有散淡之处，只是此散淡不为具象表征而为神。将此作此一特征与数年后他写的《春绿太行又一年》乃至《一颗心脉久经年》作比，不仅可以见出不同，且更知今楷之作，实为不易。

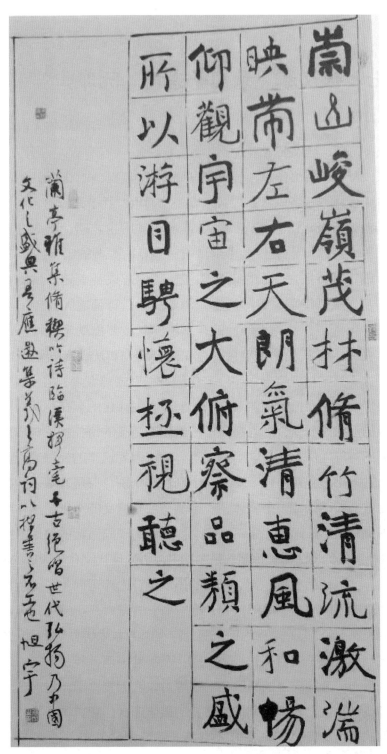

崇山峻嶺茂林脩竹清流激湍

映帶左右天朗氣清惠風和暢

仰觀宇宙之大俯察品類之盛

所以游目騁懷拯視聽之

蘭亭雅集修禊竹詩臨漢揮毫千古絕響世代弘揚乃中國文化之盛典嵗己亥孟春嵗次丁未之高阳八禩馬之旭宇

《节录〈兰亭序〉》图示

一一七、张改琴《录向子諲词〈阮郎归〉》赏析

张改琴，女，当代书法家。

读张改琴今楷书法作品《录向子諲词〈阮郎归〉》，忽然想到一个美学话题。孔子说："知者乐水，仁者乐山。"何也？孔子未作答，但他话里有话。倘若此处智者、仁者相见同为山或水，其所生之感、所成之思各又若何？可知美与美感，当有区别。所以，孔子这里所强调的是，在审美过程中，审美客体的审美特征之个别性对审美主体美感形成及美感的具体性具有直接刺激作用。楷书审美，书写内容对情感质性、特征的指向性指示、引导固然重要，但那更多是趋于理性的，感性的刺激要借助笔墨特征，进而于美的普遍性中，感知美的个别性。今楷之创作与审美，是要更多地强化、细化种种本于汉字与汉字书写中所产生的各种形式感因素，突出其个别性，强化其表现性，从而把古楷普遍化、类型化、规律化的存在化解为更多的具有个别性的形式感要素，以为楷家们提供新的更多的寄托情感与审美兴趣、审美判断的对象性依托物。这当然是可行的，因为汉字的任一笔画与任一笔画空间，其本来意义都是一个个具有个别性的个别。只是为着一种关系的存在，才使它们被结构成一个整体，一个具有独立意义的个别。这种结构与被结构，既是概念的不同，也是不同概念作用下的不同概括的结果。在这个意义上，今楷家们的书法审美探索，是中国书法进入现代文化阶段的必有命题；一如篆隶字体出现后有草、行、楷体的出现，皆为应运而生，皆规律也。张改琴的《录向子諲词〈阮郎归〉》，把古楷一些整肃严正的笔画组合，和整体一律的表现手段，还原其作为前一概念存在时的本体状态（如甲骨文阶段），复活其曾经拥有的千姿百态，千差万别，及参差进退，特征杂陈，乃至生命的律动与活力，奋发向上的峥嵘与倔强等对象性因素，重新进行艺术与美学的提炼与概括，使之成为书家情感寄托的最佳形式。篇首第一个"江"字左右二局部的欲合又离，首先在形式审美上就给宁静的审美心理以一沉重的消极刺激。其下"南"字虽造型方正，但笔力、笔意不振，笔姿、笔式不爽，

其存在状态是甚为茫然。再下又一"江"字，样子是那样十分不情愿地扭结着，注定是要让看到它的任一审美主体都必定心头不畅，性情不悦。而随之而来的那个"北"字，在整体与局部的结构性审美关系上，表现出似相近而实相远，似无隔而不能合。如此，借助一些笔墨特征，作品在传达着、表现着难以弥合的情感撕裂。再过二字，书家书写中以点示意省略了一个字，却留下一大片空白；那是心头的悲歌，是谁、又有谁伫立于此，在听着那沉重而又沉痛的诉述？而这，是诗人的长叹，也是书家的不解心结。

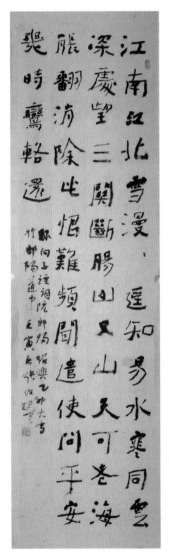

《录向子諲词〈阮郎归〉》图示

一一八、张改琴《录张怀瓘〈书断·序〉》赏析

　　如同作家拥有创造文学形象的艺术思维，及长期实践后会形成相应的形象性思维规律一样，张改琴也拥有创造书法审美形象的形象思维，并且同样是在经过漫长的创作实践历程后，形成了相应的具有规律性的艺术思维活动规律，与表现着倾向性的形象审美原则。在《录张怀瓘〈书断·序〉》中，书家在结构书法审美形象时，依然回避了直接凭借着数十年的书写努力所形成的技与艺以展示运用笔墨的功夫与功力，依然选择了借用书法形式展开并实现历史与现实的对话、审美客体与审美主体的对话及形式与表现的对话；即对象作为书写内容，并不只是字义、词义的逻辑排列与组合，而是创造并架构了这些排列与组合的文化形态，及曾经作为现实存在的社会形态。于此，书家展开了又一次的文化之旅，或许更应该说这是这个时代大批试图于书技与书道方面感知存在的重要价值的书家们的使命感所在。在这个意义上，张改琴的《录张怀瓘〈书断·序〉》通过对字体笔画的姿态样式作出粗细、斜正、进退及借助墨色之用给出隐显、明暗、虚实等变化、变易的个性化把握，以感知并表现汉文字初创时期的人文颠顶、朦胧与稚拙。历来书法每喜以显著笔墨立身造像于篇首以告众人"我来了"，而本作起首"昔"字，在作品中体形最小，造意最淡，这无非是要表示此作文思之根，本于草末，起自荒远，形当渺茫。见景生情，触物伤心，联想本是书法意象创作与审美的主要手段，也是重要的艺术思维原则与表现方式，用之于此，至为恰当。其下，诸字在不规则与不规律的存在状态中，以近于失衡乃至可能倾覆的结构关系中迤逦前行。其中，隐者近于无形，显者扭结成团，或大上小下，或下重上轻；或笔画繁多愈致紧，或笔画少者偏致疏；字态疏散，笔意疏懒；疏散处喜张望是视而无物，疏懒处多纯真性本自然。行距，字距，疏阔疏朗，为无序中的有序。上古人文，曾是幼芽，终于艰难崛起，成就无限苍茫。在伏羲出生地，现代书家感知着与先民一起远去的古风遗韵，追寻着先民创造的依稀可辨的文化之根。也是在这样的意义上，今楷形式审美，展现了中国文

字与中国书法的别样魅力。

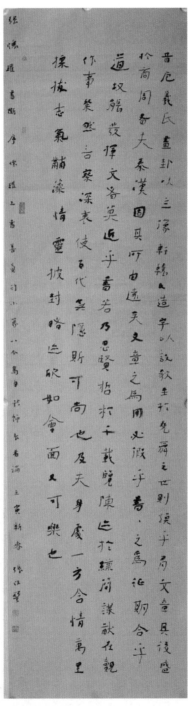

《录张怀瓘〈书断·序〉》图示

一一九、张改琴《节录苏轼〈留侯论〉》赏析

依托书写内容的理性引导，张改琴的艺术思维与想象再度进入一个宽博、厚重的人文空间，以感知存在对人之为类的智性砥砺与智慧启迪，亦窥测、深悟那些为走向博大的先民们艰辛的人文抉择。书家凝视这历史的片刻，那是痛惜，那是苦涩，那是感慨系之，于是给出一个形式，让理性与感性共舞，令读者与书家相向唏嘘。《节录苏轼〈留侯论〉》书风、字风与《录张怀瓘〈书断·序〉》有不同。这很自然。因为《录张怀瓘〈书断·序〉》写华夏先民努力走出蒙昧的人文萌动之始，当属人文熹微，故有迷惘，有困惑，四向张望而茫然、漠然当在情理之中。书家的艺术感知，是要呼应于此。至若《节录苏轼〈留侯论〉》之笔墨，既是在表现先民人文由理性走向自觉，因此在作品给出的各种形式感因素中，参差变化，隐显进退，远观近观，侧送转迎，其所及于的每一笔画、笔画形态、笔意表现，都是一个特定心态，一种别致的感觉，展现着很有时代性、时代感的智慧、聪颖与灵动。此时，笔墨不再沉滞，虽不欢畅、轻盈；笔意不再凝重，虽不萧散、飘逸；笔性不再疏简，虽不激越、遒劲。曾经为欲结缘书法者流心动不已的力、势、劲俱已走出表征，沉潜笔底，而以态为上，以意为本，重在审美精神诉求与愉悦。走出表象表现，走进审美精神，新的美学理念已成为此类书法创作的艺术主旨。在书家笔下，"古"字下大显上小显，一举突破形式审美比例规则，宣示着精神审美的主导性；"之"字不只是笔画样式为拙，姿势求拙，且下部造型更化字之简为形之繁，凸腹向前，以示痴态憨相；"所"字笔画简古、简直，造型不在字之形而在意之形，是在写不明朗困惑中的时之在与心之在；"谓"字文化—艺术—审美意味亦然，整体造型左轻右重，左真切右不明，总之要造成一种差异、矛盾及困惑。这些特征会给在历史进程中形成的人的文化心理、审美心理、艺术心理造成认知上的冲突。这种冲突的实质是，本已有知偏在此情势下化身不知，以形成情感与思维的纠结。而这种纠结就是审美的开始。

古之所謂豪傑之士必有過人之節人情有所不能

忍者匹夫見辱拔劍而起挺身而鬥此不足為勇也

天下有大勇者卒然臨之而不驚無故加之而不怒

此其挟持者甚大而其志甚遠也天于房受書於圯

《节录苏轼〈留侯论〉》图示

一二〇、张改琴《录〈诗经·鹿鸣·黄鸟〉诗二首》赏析

　　应该说，张改琴的今楷之作，是在很认真地从书法的文化质性上，探讨楷书形式与形式审美的关系问题，探讨汉文字书法的字形之美与字义之美的关系问题，探讨汉文字书法的形之美、义之美与笔墨表现的关系问题，以展现当代楷书特有书卷气（古楷家们的书法审美表现基本限定在汉文字的形之美与笔墨关系的表征对应关系方面，并不及于汉文字字体的形与义之关系，故其审美表现的着力点在书家的笔墨之技及由技而及于的艺。汉文字书法中的音之美是个更为复杂的美学问题，主要通过单体字的写法变化而及于书法形式审美的节奏与节奏感，但节奏可延伸为笔墨形态的节律）。而《鹿鸣》与《黄鸟》，即使在《诗经》，也是深刻意义上的人生咏叹调。张改琴的笔墨表现与书法形式审美，在于给出一个相对稳定、稳健的情感状态，以把握审美心埋与感觉感知对存在的判定与期许。于此，书家以一种深蕴着同时也是鲜明地具现着艺术质性与美学格调的情感选择与心境温润而成的形式，展现了极为深刻的对特定审美对象的文化认知。由是，此作形式上不再同于《录向子諲词〈阮郎归〉》的显著扭曲，也走出了《录张怀瓘〈书断·序〉》的笔意模糊与造型的踟蹰，而是以相对近似的系列特征组合，在确切地表示着具有恒定性倾向的情感诉述。在这里，每个笔画与笔画造型，不管是单象或连笔，都是个性的，具有作为个别的表现力与自主性。笔画与笔画之间的理性关系只体现为一种类原则，而力的表现性、组合性作用是更多地让位于意的存在。如"鹿鸣""黄鸟"字在作品中虽数次出现，然造型与造像每以态取胜。即是楷书，但自在。因为，它们不单是字，还是笔画，拥有作为存在的权利。走出束缚，即为别在。今楷审美属于艺术哲学范畴，但它开辟了艺术认识论的新领域，体现着书法美学的时代特征、特点与发展。

呦呦鹿鸣，食野之苹。我有嘉宾，鼓瑟吹笙。吹笙鼓簧，承筐是将。人之好我，示我周行。呦呦鹿鸣，食野之蒿。我有嘉宾，德音孔昭。视民不恌，君子是则是效。我有旨酒，嘉宾式燕以敖。呦呦鹿鸣，食野之芩。我有嘉宾，鼓瑟鼓琴。鼓瑟鼓琴，和乐且湛。我有旨酒，以燕乐嘉宾之心。黄鸟黄鸟，无集于谷，无啄我粟。此邦之人，不我肯谷。言旋言归，复我邦族。黄鸟黄鸟，无集于桑，无啄我粱。此邦之人，不可与明。言旋言归，复我诸兄。黄鸟黄鸟，无集于栩，无啄我黍。此邦之人，不可与处。言旋言归，复我诸父。

录诗经鹿鸣黄鸟诗二首　辛巳年张以政书於金城兰州

《录〈诗经·鹿鸣·黄鸟〉诗二首》图示

一二一、孙伯翔《学书俚句》《书法感悟》赏析

孙伯翔，当代书法家。

孙伯翔的楷书很有时代感。即使在《学书俚句》《大浪淀水库纪事碑文》这样比较明显地体现了"馆阁体"书法某些显著艺术特征或美学要素的作品中，依然可以看到，书家成功地化解了"馆阁体"僵硬的艺术外壳——包括造型的千篇一律与用笔的呆板固执，而复活了楷书千年用笔的灵动、活跃，及提按自由和笔态、笔式的随性与舒展，疏淡与闲散。如此形式，既不失楷之类本性，即为体以来的庄重与自尊，也获得了走向现代的传统楷书应有的时代丰姿与风韵。在《学书俚句》中，孙伯翔拂去形成于封建社会后期的、服务于封建社会政治需要的楷书字体——馆阁体的僵化的艺术特征（其典型者如"花上草头""鸟下四点"千篇一律，千字一式，千写一态），掠去笼罩在也是附属在楷书为体所当有的文化要素、艺术要素、美学要素（此乃楷之为类事物之本在）之上的以造型的模式化与用笔的规制化为规则的外部特征，如转折的简直，提按的板结，及笔画书写的死硬，而代之以由把握楷书作为类事物的本然属性与本体质性中激活楷书用笔的生命力、表现力与创造性，在楷体质性与楷字笔性之间寻求表现与表现形态。孙伯翔在艺术理念上肯定了"馆阁体""在书法历史长河中是璀璨的奇葩"；在艺术形态上指出该体笔画"光亮、齐整，自然加强了规整，却也缺少了变化"；在创作实践上则于造型方面舍去"馆阁体"的结构规则，松动字体笔画关系，以灵活进退来摆布字体形态，架构字体形象；在用笔上亦舍去"馆阁体"笔画的定制化而保留了那种厚重的质感，以使单体笔画有立体感、色彩感和磁性。据此其笔画与笔画特征，字体与字体造型不可避免地流露出现代审美的自由度。在《大浪淀水库纪事碑文》那样的实用文体中，形式和形式美原则规定下的充满笔画变化、字体参差等形式美因素在内的造型，与用笔聚力、聚形所铸就的审美内蕴，构成一种很有时代感的以变化统一为内在规定性的字体形式与形式美。而他的《书法感悟》，则于魏碑中尽显变化之能事，去其角礤醒

目之特征，存其包括造型与用笔在内的简爽清峻的艺术内核，故其笔墨无烦琐，字象见淡雅，意蕴主温婉。温婉是一种恒定的情感特征。孙伯翔说他的书法格调"温婉清凉"，实乃为"中和"之美、"中庸"之道在他书法中的个性体现。所谓君子之风，人间大道，即此。显然，孙伯翔虽然对楷书频作历史的美学回顾，但他不能回到过去，而只能成为现在。因为他的文化心态、艺术心态、审美心态是现代社会人与现实关系的显现形式。

《书法感悟》局部

《学书俚句》图示

一二二、孙伯翔《万象·无处》《绿茵·玉子》赏析

孙伯翔的楷书很有时代美感，这本于用笔，但直接见之于造型。此故亦可说是用笔之变推动造型之变。最为值得关注的是，孙伯翔的楷书用笔不单调、不单一，是多种字法、笔法因素融合化一而别为形态，体现着也寄托着文化、艺术、审美的厚重存在及想象与联想的超迈不群。孙伯翔的楷书用笔，固然潜有"馆阁体"用笔饱满、沉着的美学因素，但出唐楷而入魏碑的楷书大家，其审美视野的宽度就是用笔的丰度与厚度，所以他的笔画样式多，特征多，变化多，或峻利刚健、瘦劲俊拔，或方劲肥厚、凝重雄健，以此纵横捭阖，了无阻隔，有北地高风，从而构成特有的美感丰富性。在"万象皆点线，无处不方圆"联中，有早期魏碑的方刚严正，厚朴深蕴其间，以此构成笔画的美学质性，但波磔之态，笔画之状，在表征的意味上又有极明显的唐楷风致，主含蓄，重深沉，体现了雄强与厚重的统一。但作为现代楷书，艺术与美学的历史化形态无法替代时代的艺术倾向与美学追求，因此为一定的文化—艺术—审美心态作用的用笔的规律性表现就构成一种非常个性化的笔法，并借此而构成具有显著时代性的字体造型。这就是《万象·无处》联中对历史化了的形式特征予以种种变化的形式因素与表现。如"万"字的无锋芒圭角，"象"字则笔笔出锋，清刚瘦硬，是用笔决定造型，锋态决定字态，终了是心态决定种种存在。至若其下三字，峭拔奇伟，清骨坚挺，兀然而立，其意在遒劲入道，神在刚直不阿。如此造型，如此笔墨，是笔画，是点线，是面积，说出唐楷何似此，说入魏碑何有此？而这一切都不重要，因为天降之，地生之，它是书家兼画家孙伯翔心中的块垒。下联亦然，唯最后一"圆"字，是圆而不圆，干笔、枯笔、瘦笔、连笔，笔笔通神。尤其首先一笔就写出外周三面，可谓心态大显，是已无拘束，信笔化之，自然成之。此为大家手笔，余者不可步武于后，皆在于气度：心态之有无与大小，及雅俗与清浊。故在孙伯翔，造型很是

重要，但皆非有意为之，而是不得不为。即是笔之活性，乃至不得不纵马驰骋。而在"绿茵场上藏妙理，玉子盘中悟玄机"联中，书写内容的哲理性对审美心态有导向性作用，这影响到情感品格与形象思维活动，由是形式与形式审美表现出规律性，字体的大与小，笔画的粗与细，笔性的刚与柔，笔力的强与弱，于微妙处表现出鲜明的节奏感与倾向性。而本作上下联的变化与对比也很明显，上联更多理性，因此变化中隐有规则性；下联是更多感性，以疏淡而彰显审美主体性对自由的向往：逸逃。

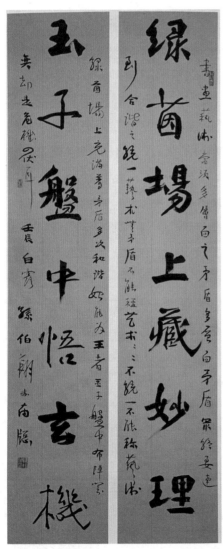

《绿茵·玉子》图示

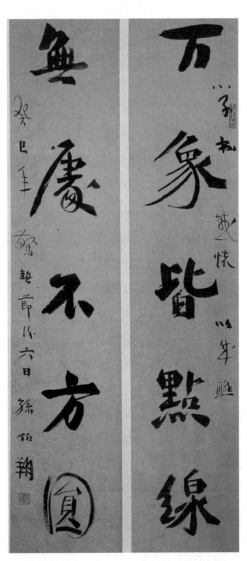

《万象·无处》图示

一二三、孙伯翔《八十寿辰自祝》《文天祥〈正气歌〉》赏析

　　透过《八十寿辰自祝》与《文天祥〈正气歌〉》两篇代表作，可以看到孙伯翔对当代楷书形式和形式美的理解很是宽泛，且深及书理。创作上，变化古楷造型规则对楷书用笔的限制性作用，突出笔性在楷书形式和形式审美中的主体存在与主导作用。孙伯翔的楷书表现力极为活跃，表现手段也很丰富，其结果是字体造型——楷书形式和形式审美的直接显现多姿多态，大为可观，很好地体现了文化、艺术、审美的时代品格：保持类特征，具现自由性。即在对作为观念形态形式之一的楷书类存在的历史文化品格的把握上，遵循"随心所欲，不逾矩"的审美原则。《八十寿辰自祝》，撇开书写内容对书学理念的理性回顾，仅就其笔墨形式而言，曾经为书家钟爱的唐楷审美、魏碑审美俱已不见踪迹，所存只有书家数十年阅尽天下春色所形成、所存留的感觉，心态，及艺术与美学期待。只为要写字，所以化形为墨迹。在这样的形式中，对历史的追忆，对时代的希冀，都变得不需要特别地关注了，因为这样的笔墨存在就是一切。"起于方正，行于温润，臻于清凉，不殁则求。"（《孙伯翔书画艺术·致同道》语）其中，"方正"及于汉文字与汉文字书法本源；"温润"为艺术格调，包括结字与造型两个方面；"清凉"为美感，包括书内与书外，书品与人品，入世精神与出世态度；"不殁"强调价值，与《老子》的"寿"说同义。这是一种个性化了的至高存在，也是一种至大境界，它消弭了自我，只保留类存在。在《文天祥〈正气歌〉》中，同样的艺术—美学格调依然构成长卷形式和形式审美的基本存在，即不刻意于特征，但不失之于特征，故其用笔重内蕴，造型不张扬，凡笔墨所在皆平稳、平静、平和。所以，所谓"清凉"，是先为心态，后为笔态，终成书态。这或许也可以视作审美"距离论"的别样表现吧。但也是唯如此，孙伯翔的楷书与古楷形成了形式与形式美的区别，并以此而成就了当代楷书的艺术新形态与美学新品格。

《文天祥〈正气歌〉》图示

《八十寿辰自祝》图示

一二四、胡立民《石是》《夕天》赏析

　　胡立民，当代书法家。

　　当代楷书，即今通称的"今楷"之创作，继旭宇之后，胡立民为又一卓有成就者。其突出特点是，宽松字体结构，丰富字体形式特征。两千年前真（楷）书之初创，其立意、立象、立体，简单说来是出于隶而省其波磔。如此作为的直接目的性很明确，即紧密结构，简便书写。二者都及于书法作为存在的两大基本要素：用笔与造型。其根本目的同样极明白，就是更好地服务于社会生产、生活对书法作为观念事物的需要。此后诸般完形，此准则不得有违。即使唐楷，烦琐特征即丰富笔法借以表现书家的主体存在，但也必须在创体时就确定的两大尺度内展开。即使明中叶的祝允明与王宠，于此亦不得任性。但进入 20 世纪，尤其是这个世纪的中后期，是社会生产力的快速发展，楷书作为事物失去了直接作用于社会生产、生活的功能与价值。但楷书依然存在，只是成为特定审美主体的文化记忆、艺术记忆、审美记忆，乃至以此而成为其文化心理的基本构成要素。于是，关于楷书形式在其作为事物存在的使命历史地发生变化时，一代历史感强烈的楷书家对其展开了文化的、艺术的、美学的思考：给它一个形式，使其更具有时代性。胡立民就是对楷书形式历史存在作多方位思考与认识的楷书家，而他的深悟深察则是"倾诉"。毫无疑问，就认识论和认识形式而言，"倾诉"是属于审美主体的主体审美内容，其表现形式首先是主体的，然后才是社会的；首先是主观的，然后才是客观的。当然，它对主体或主观的突出要求是——典型性，即具有充分的客观性与社会性。这是楷书作为类事物的一个巨大的历史之变。因为在以字义为本体存在的古代楷书的创作或书写中，字义的客观性是强大的，书家的表现欲望从属之。毋庸讳言，这也是内容与形式的统一，但与胡立民的"倾诉"之见是有不同的。因为胡立民的"倾诉"首先强调的是个别，而个别的质性（为规律作用）在于典型性，典型或典型性的价值在于客观性，即鲜明、突出、特征强烈的类形式。所以，他对今楷形式的"倾诉"之见，

可以表现为书写内容，但更主要的是关于形式与形式美的要求，就是要通过足够的形式特征与形式感因素，来传达或表现书家的情感与美感诉求。这是感性的，而不是理性的。

把握着现代楷书形式审美的"倾诉"质性，胡立民的楷书形式特征丰富，意味蕴藉。他也有写得十分俊美的古楷体，但他的今楷体耐读耐看，有厚重的历史与美学的质感。其表现一为笔意丰富。今楷之作，重在表现，故需要表现手段；又因为是"倾诉"，所以表现手段尤要多样。之于用笔，不只诸如疾徐迟缓之类一般性技法齐备，且不同字体、书体之用笔的美学质性亦当兼有。在《石是》《夕天》这样的作品中，篆笔的厚朴，隶笔的凝重，魏碑的方峻，唐楷的劲健之类，皆相参差而融合化一，以成就其笔画特征的立体感及字象意蕴的丰饶、朴茂与多重性。而这远非"气势"一类只就"力""势""法"作表象把握所能形成的艺术与美学关系。其表现二为造型的多重性。第一是笔画的结构性造型。"石是米颠袖里出，诗从摩诘画中来"，其每一个笔画都具有多态性，且这种多态性已不是一般意义上的为笔力作用而致使墨迹由宽而窄、由肥而瘦的惯性显现，而是笔力在复杂审美心态作用下流露出来的非笔力惯性运动而形成的非规则的形式特征。如"石"字第二笔画，锋触纸稍细随之涩笔以粗，至笔画末端于墨迹至宽处直接提锋离纸，而且笔画运行中笔速隐于笔墨形式中几无可见，是知如此结构笔画就创作而言书家的艺术感受与审美心态已拥有多重内容，也寄寓很多的期待与希冀。这是胡立民今楷与中国古楷笔画形态于表现上的重要区别。第二是字体的局部结构性组合。胡立民的今楷字体结构，走出了中国古楷对汉文字结构的书法理解，突出汉文字字体结构中局部结构的造型特殊性与审美重要性。如《夕天》中左右结构的"晚""轻""收""怀"等字，上下结构的"霁""气""照""光"，及左中右结构的"渐"字，与上中下结构的"景"字等，都突出了一个局部，以作为表现与审美的重心。而为了实现这种艺术与美学的倾向性，书家调动多种书写与表现的手段，如"晚"字右半局部的倒第二笔画，不只造型至微，且二笔画连笔，且几近不显。第三是字体造型的结构性。基于前二种形式特征与形式审美的结构性存在，字体造型的结构性与结构美就构成胡立民今楷字体形式审美的重要存在，而书家更上及汉文字之源及晋卫铄授王羲之的自然为师的造型理念，于汉字理式结构中感知汉

文字的象的意味，以此而成其板块式的今楷字体架构。这种架构的美学原则与颜真卿《颜氏家庙碑》的笔画之粗在美的规律上有内在联系。当然，胡立民的今楷造型在艺术与美的规定性上是中国现代楷书的共性特征。

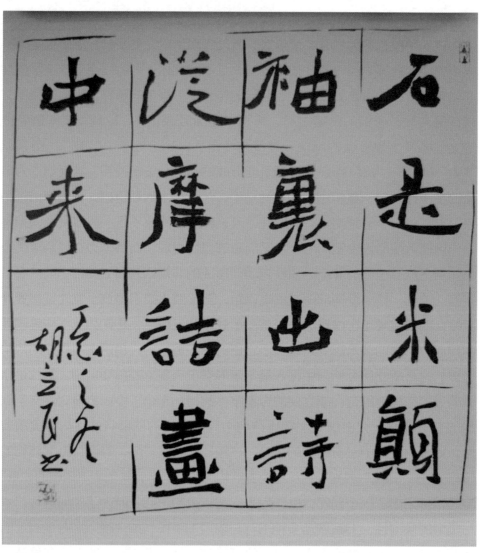

《石是》图示

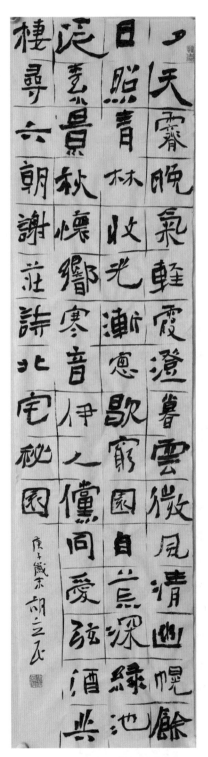

《夕天》图示

一二五、胡立民《节录韦应物〈幽居〉诗》赏析

胡立民结构了一个笔墨形式，就可以寄托无限多的笔外情趣与思绪。文读得多、字写得多的书家总是这样，胸中有无限多的书卷，思维中有无限多的想象，任意一点儿闪光的刺激，都会唤起浮想联翩。"微雨夜来过，不知春草生。青山忽已曙，鸟雀绕舍鸣。"自然界苏醒了，令人耳目应接不暇的春的信息，各种生命力的峥嵘形态和努力张扬自我的表现与呼唤，构成晨的喧闹与杂乱，无序与有序，以及动与静、显与隐、音与形、明与暗。韦应物的诗意如此，胡立民的笔墨形式亦如此。他遵从楷书规律与规则，如均衡、对称、中正，及笔画的横平竖直、藏锋露锋，包括中锋运行，乃至撇捺造型；他遵从汉文字的组合规律与原则，如笔画位置、笔顺规则，字体组合方面的整体与局部关系，笔画搭配方面的架构关系等。但在胡立民，这都是关于汉文字、汉文化的文化哲学与艺术哲学。哲学规定的是关于存在的基本原则，而他的书法创作，需要的是关于生命、生命体、生命形式的个别性与具体性，一般性与特殊性。于是，他在汉文字的范畴内，走出字体的同一性与字体特征的类近性之局限，在博大、厚重、深湛的文化积累与艺术感知及美学感悟的时代精神引导下，取甲骨文之稚嫩，金文之凝重，篆、籀之纠结，及隶的峻急、帖的妩媚、碑的沉着，参差变化，以为别裁，以为新姿，以承载一代文人对楷书的文化认知与美学理解。今楷推重书卷气，视为别于古楷的至要原则。而书卷气于书法其本义就是指字——书法的文化质性，而这种文化质性溯源意义就是对字体形式的文化认知、艺术理解、美学传达。胡立民还有一"汉石周金，鸿文永宝。林风山月，雅兴长留"之作，造型拙重厚朴，造像金石气重。是知书法至此，力有千钧；今楷之起，应时合运。有此，文人吁叹，于诗书画之外更多一招。

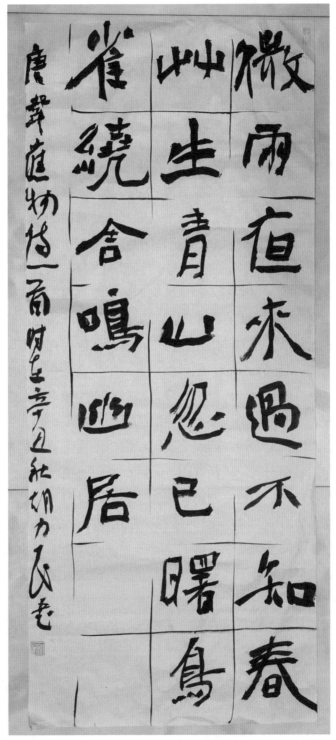

《节录韦应物〈幽居〉诗》图示

一二六、赵彦良《白居易词〈忆江南〉二首》等赏析

赵彦良，当代书法家。

赵彦良对楷书审美有独到的认识与感受。在《白居易词〈忆江南〉二首》中，形式与形式美，感受形式与感受形式美，成为他书写的尺度与表现的原则。突出表现为，用笔与造型，作为楷书形式与形式美的主体形式感因素，被赵彦良放量使用到极致，以此催生形式的醒目性与质感的显著性。他作品的每一个字都是这样，如"江"字，左三笔画与右三笔画，每一笔画的态势、力度、位置，都构成一定关系，对其他笔画的存在与存在状态产生作用力，造成形式唯此为存在，而不必瞻前顾后其美与丑。因此，赵彦良对笔画关系的掌握，在形式要素给出的作用力作用下，成为最佳存在。所以，他的字是美的，有静之美，是天光云影，皓月当空，一尘不染，一物不生，如此化有为无，是为虚空。虚空为现代楷书大境，是书家心中无牵挂、书写无牵连乃可达之处。古人写楷因受书法实用规律制约，故与此多有隔。今之不然，唯心是在，故心即境，笔即境。西湖之美，在白香山为天地之物，在赵彦良，则为笔下书作。所视不同，概括亦不同。因此，每一笔画，每一字，都可化形"水光潋滟晴方好，山色空蒙雨亦奇"。而赵彦良有同香山、东坡一样的文化心理结构，在用笔画写自己的感觉，在用写出来的每一笔画、每一字形，传达着他心中关于美及西湖美的感觉形式。由此，他也让沉迹有远的楷书形式焕发时代意趣。至于他笔画的简爽劲练，碑法入帖变化锋态以加强笔画生动性、鲜明性与表现力之类，也不必细述了。他的《横眉》联，字无怒气，笔有清峻，是以大象化情为美。《律己》联以隶入楷，转折明晰，其字势、笔势，是少静气，却有清气。

江南好風景舊曾諳日出江花紅勝火
春来江水綠如藍能不憶江南江南憶
最憶是杭州山寺月中尋桂子郡亭枕
上看潮頭何日更重遊

白居易詞憶江南兩首
辛丑新正
趙彦良書

《白居易词〈忆江南〉二首》图示

横眉冷對千夫指

鲁迅先生名联

俯首甘為孺子牛

辛丑新正瑞六趙彦民书

《鲁迅先生名联》图示

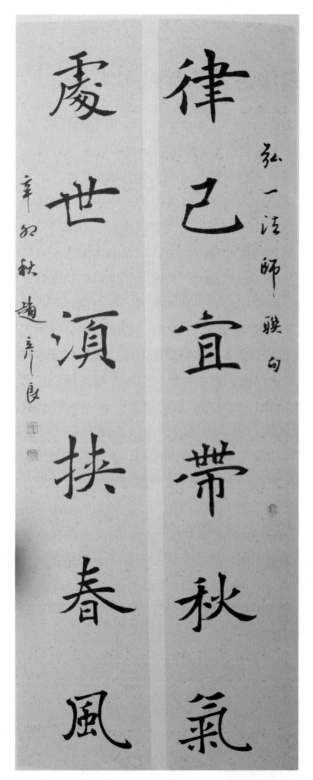

《弘一法师联句》图示

一二七、张维忠《赤壁赋》赏析

张维忠，当代书法家。

张维忠小楷长卷《赤壁赋》，取魏碑为体之质性，沉其为象之雄风，去其为字之表征，间以唐人之法，晋人之韵，遂成其遒丽刚健、丰艳俊逸、跳宕多姿之书象。魏碑为一宽泛历史文化概念，三百年间范本众多，且变化巨大，言其为楷在其为唐楷前身，沉淀有丰厚的由上古而来的篆隶字体太多的形式审美因素，从而得以与南帖并行发展，但以气势取胜。唐楷气势，唐楷雄风，多得于此。张维忠楷书，艺术表现的重心立意于魏碑，直取其气势与雄风，见之于用笔，表现为筋、劲之健，力度内蕴，锋随力行，可纵横。见之于造型，则寓方正于多姿，踟蹰踯躅以行；寓稳定于态势，相邻关系互生互动。端庄本于笔意厚重，意本于性，性本于心，谓心正笔正，是为不浮、不飘、不滑，此理念，化为形，以见心象。至于严谨之用，不在笔画衔接紧密，而在笔画之间审美关系趋同，可以表现为笔画特征的相近与相似，可以表现为上下字之间笔意的相连与相通，更可以表现为行法、章法意义上的体现于笔画造型方面的显著特征之间的遥相呼应。这使作品在美感表现上形成逻辑关系严密的多层次的架构关系。这种架构走出了古楷尊崇的表征整齐的书写——表现原则，走进现代楷书必然拥有的重视体现书法形式审美本体性的艺术——美学原则。在这个原则规定下，张维忠的《赤壁赋》书象、字象生动活泼，雅致丰赡，且多种笔意消长融汇，各出千秋，用以写象，其象扑朔迷离，自然成趣，意味有长。是知张维忠架构此作，笔力雄浑，心象有大，故尽可驰骋。

壬戌之秋，七月既望，苏子与客泛舟游于赤壁之下。清风徐来，水波不兴。举酒属客，诵明月之诗，歌窈窕之章。少焉，月出于东山之上，徘徊于斗牛之间。白露横江，水光接天。纵一苇之所如，凌万顷之茫然。浩浩乎如冯虚御风，而不知其所止；飘飘乎如遗世独立，羽化而登仙。

于是饮酒乐甚，扣舷而歌之。歌曰："桂棹兮兰桨，击空明兮溯流光。渺渺兮予怀，望美人兮天一方。"客有吹洞箫者，倚歌而和之。其声呜呜然，如怨如慕，如泣如诉；余音袅袅，不绝如缕。舞幽壑之潜蛟，泣孤舟之嫠妇。

苏子愀然，正襟危坐，而问客曰："何为其然也？"客曰："'月明星稀，乌鹊南飞'，此非曹孟德之诗乎？西望夏口，东望武昌，山川相缪，郁乎苍苍，此非孟德之困于周郎者乎？方其破荆州，下江陵，顺流而东也，舳舻千里，旌旗蔽空，酾酒临江，横槊赋诗，固一世之雄也，而今安在哉？况吾与子渔樵于江渚之上，侣鱼虾而友麋鹿，驾一叶之扁舟，举匏樽以相属。寄蜉蝣于天地，渺沧海之一粟。哀吾生之须臾，羡长江之无穷。挟飞仙以遨游，抱明月而长终。知不可乎骤得，托遗响于悲风。"

苏子曰："客亦知夫水与月乎？逝者如斯，而未尝往也；盈虚者如彼，而卒莫消长也。盖将自其变者而观之，则天地曾不能以一瞬；自其不变者而观之，则物与我皆无尽也。而又何羡乎！且夫天地之间，物各有主，苟非吾之所有，虽一毫而莫取。惟江上之清风，与山间之明月，耳得之而为声，目遇之而成色，取之无禁，用之不竭，是造物者之无尽藏也，而吾与子之所共适。"

客喜而笑，洗盏更酌。肴核既尽，杯盘狼籍。相与枕藉乎舟中，不知东方之既白。

此篇正文录自中华书局出版《古文观止》之赤壁赋以为赖东坡前赤壁赋……

《赤壁赋》图示

一二八、张维忠《节录〈五柳先生传〉》赏析

　　今楷是当代文人书法，且是以学问与情调为本的创意之作，因此书卷气是一定要有的。书卷气就是文人的文化精神，其根在先秦诸子，文质彬彬，风流蕴藉，自在放达，天地一族。中国楷书成体以来，虽多家多面貌，但本体精神永在，此乃为其生生不息之本。张维忠的《节录〈五柳先生传〉》文气很足，其创意求自在，用笔求安闲，气势求散淡，架构求自然，是以一己平常之心，体味过去一个平常的人，写自己平常的字，给人一种萧散、闲适、淡雅、旷远的感觉。其态与意，一如春风拂杨柳，清风轻拂尘，不以波澜眩人耳目，但以简直本真慰藉天下，寄托一代文心。《节录〈五柳先生传〉》用笔多有取自魏碑处，故方笔之用明显，然其在横拖或竖拉过程中，细笔及微型笔意与显著特征相互牵连，迭次出现，以呼应、平衡各处笔墨，于是形成形式特征的节奏、变化、对称。也是这种精到的对形式、形式感、形式美诸特征、诸因素的恰当把握，乃构成字体造型上的质感与风韵的清虚灵动，空旷洒脱。所以，称道《节录〈五柳先生传〉》的散淡美与平常态，是认为书家没有刻意于突出显著特征以醒目，而是化特征的显著性于情感的质性与韵律之中，即心律为上，笔墨从之。所以，夸张的笔墨重视显著特征的表现力，而散淡美则化显著特征的表现性于线条的普遍特征之中，沉潜为笔意、字态，及笔画的质感。也是因此，今楷之作向无令人惊心的笔墨形式。张维忠由感知文意而把握形式，由形式而寄托心迹，虽与李叔同《究竟清凉》一类笔墨形式质性有近，但本意相去甚远。因为李叔同是由感觉到感觉，即由虚致虚；张维忠是由实而虚，因此他所把握的形式是现实的、真实的、客观的。张维忠的今楷书法，一个感觉的世界。

先生不知何许人也，亦不详其姓字，宅边有五柳树，因以为号焉。闲静少言，不慕荣利。好读书，不求甚解，每有会意，便欣然忘食。性嗜酒，家贫不能常得。亲旧知其如此，或置酒而招之，造饮辄尽，期在必醉。既醉而退，曾不吝情去留。环堵萧然，不蔽风日；短褐穿结，箪瓢屡空，晏如也。常著文章自娱，颇示己志。忘怀得失，以此自终。赞曰：黔娄有言：不戚戚于贫贱，不汲汲于富贵。其言兹若人之俦乎？

节录五柳先生传　张维忠

《节录〈五柳先生传〉》图示

一二九、张有为《归去来兮辞》等赏析

张有为，当代书法家。

小楷《归去来兮辞》长卷，秀美俊丽，风流雅淡，可赏心亦可悦目。其字象笔意，兼具古今，张有为写楷功力，是可大观。楷书可以写得传统一点儿，但不要写死，而要写活。何为写死？有古无今，唯古为尊。何为写活？死法活用，古意今心。此乃写楷当识楷，知其本在为类。因此，古人写楷，一代别于一代，一人异于一人。然其本性不改，本相长存。张有为书《归去来兮辞》，知楷之道，且深知楷之为楷的"天之道"，即类之在与类本在。因此用笔沉稳，但求活，故不滞；结字守端庄，但因笔活而灵动，故淡雅。走出传统楷书之端庄而以恭谨与矜持示人，张有为写出了属于他的小楷风姿：质朴，平淡，丰姿以行，雅正为容，容颜有变，风韵尚在。所以，给楷以正姿，也可以写出时代意趣。而其长联《曲岸》，以碑体立象，以隶意入笔，于是结字方正，用笔厚重，故其笔画华润清劲，造型挺拔俊朗，间有篆意偶现其间，乃生古朴空旷气象。然书家长于笔含古今，乃于朴茂笔意中取清简、清正、清爽，由是去繁就简，化古写今，新姿俊逸，新风飒飒，意远而形近。书风走进时代，书家无过。不然，何来唐楷、宋楷、明清楷？至若《喜有·恨无》一联，用篆笔书写，更有真草隶行诸体意趣兼具，故书象凝重朴厚，险峻雄强；造型去圆就方，化曲为直，变体变式，参差以见。由是，气息有古，北朝碑风尚在；体势修长，今日楷书一象。张有为楷书之见，既如古人，亦胜古人，已经开阔，焉肯拘束？三百年后之楷书，今人怎知其模样？故欲为时代，一路前行即可。以此言，张有为楷书之底蕴有生机深潜，当令人刮目以观。

恨無十年暇讀畫旁書

逌園張青弓於眠沱盦

喜有兩眼明多交益友

庚子正月初久

曲岸持觴記當時送君南浦

猶望一稔當斂裳宵逝尋程氏妹喪於武昌情在駿奔自免去職仲秋至冬
在官八十餘日因事順心命篇曰歸去來兮乙巳歲十一月也
歸去來兮田園將蕪胡不歸既自以心為形役奚惆悵而獨悲悟已往之不
諫知來者之可追實迷途其未遠覺今是而昨非舟遙遙以輕颺風飄飄而
吹衣問征夫以前路恨晨光之熹微乃瞻衡宇載欣載奔僮僕歡迎稚子候

《喜有·恨无》图示　　　　《曲岸》图示　　　　《归去来兮辞》局部

结　语

　　楷书也是观念形态的固化形式之一，是一定族群的社会生产力发展到一定历史阶段的产物，亦是此族群在一定历史文化阶段的特定的精神映象。因此，这种形式适应着该族群在一定历史发展阶段所形成的一定的社会生产、生活关系所当有的存在与发展的需要，并以此而形成其作为类事物的质性、属性、特征，进而成为客观化了的类存在。

　　作为类，楷书为楷。

　　作为类事物，楷书与人及人的社会存在构成必有的依存关系。

　　楷书的类存在，包括内容与形式，从一定角度（如文化、艺术、美学）折射与反映出一定社会关系中的人的精神存在（包括思维方式），这就构成楷书作为类事物或类存在必有的时代性内容。楷书为类，此乃其主要质性。

　　故中国楷书的历史化形态自魏晋创形以来，是体非一格，字非一式，笔非一法，俱缘时以进，缘性而成，以此而多姿多态，以此而与体现着人与现实审美关系的社会文化需求与社会文化心理和谐为一。

　　所以，自晋而唐，由真而楷，法日盛。至宋，楷书书写中楷法之用有松动，这与活字印刷术的出现与使用有关。之后，楷法渐趋多样化，即使赵孟頫、文徵明亦然。此与古汉文字 — 汉文字书法多体并行、各有丰姿同理。楷书也要走进时代，一展其容。此中道理极为显明，即楷书家作为现实人，都是时代的。

　　中国楷书继续与民族同在，与民族文化及民族精神同在同行。

<div align="right">

2021 年 5 月—7 月初稿

2021 年 8 月—9 月修改

2021 年 10 月—11 月再改

2022 年 5 月定稿

</div>

参 考 书 目

金墨主编：《魏碑名品》，线装书局 2017 年版。

金墨主编：《楷书名品（上下）》，线装书局 2017 年版。

金墨主编：《小楷名品》，线装书局 2016 年版。

《淳化阁帖》，天津人民美术出版社 2012 年版。

旭宇主编：《精选北魏墓志八种》，河北美术出版社 2016 年版。

《河北大学旭宇艺术馆馆藏书法作品集》，河北大学出版社 2021 年版。

《孙伯翔书画作品集》，天津人民美术出版社 2010 年版。

《现代书法论文选》，上海书画出版社 1980 年版。

宗白华著：《美学散步》，上海人民出版社 1981 年版。

朱光潜著：《谈美书简》，中书书局 2012 年版。

潘伯鹰著：《中国书法简论》，上海人民美术出版社 2017 年版。

蔡仪著：《美学论著初编（上下）》，上海文艺出版社 1982 年版。

黄绮著：《黄绮论书款跋》，河南美术出版社 1989 年版。

李泽厚著：《美的历程》，人民文学出版社 2021 年版。

沈鹏著：《沈鹏书画续谈》，人民美术出版社 2010 年版。

旭宇著：《旭宇艺术随谈》，河北教育出版社 2009 年版。

李松等著：《中国美术史》，中国人民大学出版社 2013 年版。

朱仁夫著：《中国古代书法史》，北京大学出版社 1992 年版。

朱仁夫著：《中国现代书法史》，北京大学出版社 1996 年版。

郗吉堂著：《黄绮书法论稿》，河北教育出版社 1999 年版。

郗吉堂著：《黄绮书法艺术论》，远方出版社 2004 年版。

郗吉堂著：《中国书法的千年转身——旭宇今楷初探》，河北教育出版社
　2011 年版。

郗吉堂著：《心香一瓣——郗吉堂美学文集》，河北教育出版社 2010 年版。

后　记

一

20世纪80年代中后期，我的一个同学，是书法家，屡屡执意要我写他的书法评论，且是美学评论，这用去了我两个月的业余时间。后来他的一个朋友将他的附有我的评论文章的书法作品集送一业内人士，竟博得一句"写得深刻"的评语。

1990年夏起，我用两年时间研究黄绮书学美学思想，立一框架，写出十三四万字。又三年，补充修改，得十七八万字规模。黄绮先生看后认为书稿致命缺陷是没有谈意象问题，他说："我的书法核心是意象，不谈意象，就不要写我的书。"于是，我又用去一年时间，就黄绮书论中意象造型与意象审美问题写出三万字。黄绮先生对修改后的书稿很满意，说："我说到的，你写出来了；我想到没有说到的，你也写出来了；我没有想到的，你也写出来了。"书稿定名《黄绮书法美学思想研究》，送交出版社，这已到1996年了。此后，该书出版颇费周折。到1999年夏，我对出版社声明放弃稿费，书稿乃被更名为《黄绮书法论稿》后出版。此后，又就黄绮的书法艺术写成一书，三十余万字，取名《黄绮书法艺术论》，以别于专谈书论的前一本书。这本书在前一本书等待出版的过程中就写出了初稿，只是待字闺中。到2004年，河北省社会科学院与河北省文联为黄绮先生九十华诞祝寿，在河北省社会科学院院长周振国先生与河北省文联主席冯思德先生共同努力下，由河北省文艺评论中心资助出版，冯思德先生为本书作序。

在20世纪80年代初，我的写作主要是美学研究，并且是自然美研究。转移知识结构很费劲，但似乎也很无奈。及至作艺术评论，也是顺理成章，但要感谢河北省文联与河北省作协于20世纪70年代以来持之以恒的鼎力支

持。后来又就李世文先生的书法艺术写出《李世文书法艺术散论》，十余万字；又就旭宇先生的楷书写出《中国书法的千年转身——旭宇今楷初探》，三十余万字；又与蔡子谔先生合著《印学美学史概说》，我写出其中的七章，二十余万字；再与蔡子谔先生合著《中国画学美学史》，我写出其中自先秦至清末的中国画学美学思想研究古代部分约七十五万字。但应该说，对旭宇楷书的研究是比较困难的，每有思维临界之惊恐掠过心头。但先生高风，故言不可失。人坦荡，心真诚，此乃类之本也。

孙女郗悦帆书法作品

風華正茂

辛丑冬月

劉宸禕八歲書於星光

外孙女刘宸祎书法作品

二

我对书法，有缘亦无缘。我三岁时，父亲去世。稍后，因童年寂寞，乃于百无聊赖之际，费很大劲拉开放在闲屋中的那个旧式立柜下边的一个抽屉，里边放着似书非书的东西，母亲说那是我父亲小时候的手抄课本，纸很薄，很黄，很脆，一动就一块一块掉。这样的东西有三四本，每本差不多有一寸多厚，在位于书脊的一侧，用细筷子般粗细的纸绳系着。再往后，我识得那上面竖行书写的字数最少的行写有"大学第××"或"中庸第××"字样。那上面的字，现在想来，笔画很细，很规矩，很方正，应该是后来人们常提及的"馆阁体"。为了生存，那些东西极少再被光顾了。而它们也在尽情地销蚀自己。终于有一天，母亲把那些只剩下纸绳紧穿牢系的书脊部分倒在了粪堆上。就这样，这些曾被父亲保存数十年并且父亲去世后又由母亲保存了十来年的东西就这样彻底消失了，如同一个生命的消失，世界上不再有关于它的记忆。或许，它们本来就无须被记忆（但后来偶然间于家中故纸堆中搜得一张旧纸，却意外地成为无须记忆的记忆，这或许也是俗世人生脆弱的文化心理上当有的一丝茫然的希冀吧）。

三

2021 年，从初夏到盛夏；暑热，赤臂，窗前，伏案。窗外，知了愈唱愈欢，愈叫愈响。窗内，擦一把汗，凝视以望，很是无奈。于是想起了某个著名小品演员演的小品，那个小品里的女主角有一句被不断重复的话："为什么呢？""为什么呢？"……一脸的天真，一脸的纯粹，一脸的无奈。这勾动了我的思绪，然无语。屈原《天问》，是问己，非问天。人有困惑，是心困，非身困。心困何解？老子明哲，答词三字：天之道。一己之外，天风浩荡，何拘之有？

2022 年 8 月